네가 그 봄꽃 소식 해라

네가 그 봄꽃 소식 해라

이철수 대종경 연작판화

문학동네

Let Us All Live by the Truth of *Il-Won*

On April 28, 1916,
Park Chung-bin attained enlightenment without a teacher in Baeksu-myeon, Yeonggwang-gun, which is located on the southwestern coast of Jeollanam-do in the Confucian land of Korea.

Sotaesan knew that the wisdom he acquired on his own emerged from the same root of the old Buddha's teachings, but it was clearly new.
It was new and was not dependent on anything else in the world.
It was the Great Opening.
At the time when the Great Opening was necessary, he unfolded the Great Opening himself.
He laid the path for the Later Day.

And during the one hundred years that passed, the matters are quickening the approach of the Great Opening while calling out the spirit.
— Commander!
— Commander!

In the next hundred years, let us rewrite *The Scripture of the Founding Master* as an answer to that call.
Whenever the age is renewed, let us rewrite *The Scripture of the Founding Master* as an answer to that call.
— Let us all live the Great Opening together!
— Let us all live by the truth of *Il-Won* every single day!

1916년 4월 28일.
박중빈은 유학의 조선
영광·백수에서
스승없이 깨달음을 얻었다.

소태산은 스스로 얻은 지혜가
옛부처의 가르침과
한 근원에서 나온것을 알았으나
엄연히 새로웠다.
세상 어디에도
기댄 바 없이
새로웠다.
개벽이었다.
개벽이 있어야 할 그때
스스로 개벽이 되었다
후천의 큰길이 되었다.

그리고 백년이 지나는 동안
물질은 개벽의 발걸음을
더욱 재촉하면서
정신 개벽을 부른다.

— 주인공아!
— 주인공아!

새 백년에는
그 대답으로
대종경을 다시 쓰자.
시대가 새로워질때마다
대종경을 새로쓰자—

— 다함께 개벽을 살자!
— 날마다 일원 진리를 살자!

'일원 진리를 살자'
경수 2015

The Great Opening

With this Great Opening of matter, let there be a Great Opening of spirit.

물질이
개벽되니
정신을
개벽하자

청수
2013

The Truth Is One

"The truth is one.
The world is one.
Humankind is one family.
The world is one workplace.
Let us cultivate a single world."

"진리도 하나 세계도 하나
인류는 한가족 세상은 한일터
개척하자 하나의 세계 "

규수
2013

정전

Behind the *Il-Won*

In the realm of *Il-Won*, it is said that one must look at the world of *Il-Won* that hides behind the *Il-Won*; hence, I erased the visible *Il-Won* and repainted the *Il-Won* that is hidden behind.
Il-Won in the front is visible; *Il-Won* in the back is invisible; one must know this and thus understand where one must look.

일원, 그 뒤에 숨어있는 일원세계를 보이게
한다기에 보이는 일원을 지우고, 숨어있는 일원을
새로 그렸습니다.

앞에 일원은 보이고, 뒤에 일원은 보이지
않으니 그렇게 알고 보아야 합니다.
 '일원 그 뒤에'
 철수2013 🏯

Dharma Words on *Il-Won-Sang*

"This *Won-Sang* is to be used when we use our eyes; it is perfect and complete, utterly impartial and selfless.
This *Won-Sang* is to be used when we use our ears; it is perfect and complete, utterly impartial and selfless.
This *Won-Sang* is to be used when we use our nose; it is perfect and complete, utterly impartial and selfless.
This *Won-Sang* is to be used when we use our tongue; it is perfect and complete, utterly impartial and selfless.
This *Won-Sang* is to be used when we use our body; it is perfect and complete, utterly impartial and selfless.
This *Won-Sang* is to be used when we use our mind; it is perfect and complete, utterly impartial and selfless."

— Calling out each and every name! The gentle dharma words!

이 원상은 눈을 사용 할때 쓰는것이니
원만구족한 것이며 지공무사한 것이로다

이 원상은 귀를 사용할때 쓰는 것이니
원만구족한 것이며 지공 무사한 것이로다

이원상은 코를 사용할 때 쓰는 것이니
원만구족한 것이며 지공무사한 것이로다

이 원상은 혀를 사용할때 쓰는것이니
원만구족한 것이며 지공 무사한 것이로다

이원상은 몸을 사용할때 쓰는것이니
원만구족한 것이며 지공 무사하는것이로다

이원상은 마음을 사용 할때 쓰는것이니
원만구족한 것이며 지공무사한 것이로다

일일이 이름을 부르시는구나! 다정하신 법어!
'일원상법어'
희수 2014

The Way of Heaven and Earth

"[The Way of heaven and Earth] is without either good or ill fortune."

— Good or ill fortune would neither come nor go if one knows the Way of heaven and Earth.
— Good or ill fortune is a jagged stone that is encountered on the wrong path of mind, so it cannot be found
 on the high road. If one is on the right path, all is quiet.

천지의도는
길흉이 없는 것이며......

— 천지의 도를 알면
길흉오간데
없을것!

— 길흉은, 잘못 들어선 마음길에서 만나는 돌 부리라
큰간데는 없다. 제길에 들어서면 조용하다.

천지의도는...
철수 2014

Free from Arising or Ceasing

"As heaven and Earth neither arise nor cease, the myriad things come to attain endless life in accordance with that Way."

— An obituary there may be; a funeral there is; and the funeral lamps may even be hung up in line, but where would the eternal separation be found?

… 천지는 생멸이 없으므로 무한한 수壽를 얻게 됨이라

謹弔

— 부고도 있고 장례도 있고 조등도 이어지지만 어디 영결이야 있을 것인가?

생멸 없는…
철수2014

Ingratitude to Heaven and Earth

"If we do not model ourselves on the Way of heaven,
then heaven and Earth would stand upside down,
and life would be suffering."

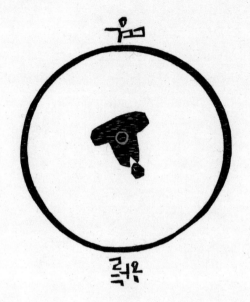

천도를 본받지 못하면
하늘·땅이 거꾸로 서서
사는게 곧 고통이니......

천지 배은
천수 2014

A Double Bicycle

"The twofold benefit of oneself and others"

— What benefits oneself also benefits others.

자리이타 ~
내게 이로운것이
남에게도 이롭게

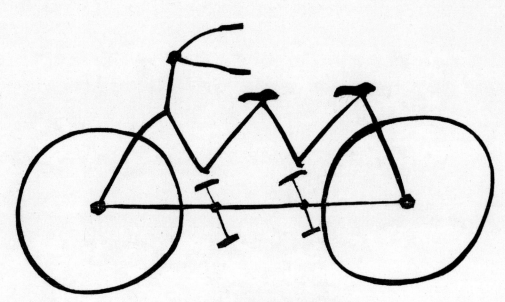

함께타는 자전거
독설수 2014

No Life Should Be

"Even plants and animals should not be destroyed or killed without due cause."

— Without due cause, no life should be destroyed or killed!

'초목금수도
연고없이는
꺾고 살생하지
말것이니라'

— 어떤 생명도 연고없이는!
'어떤생명도'
철수2014

Only With the Way

"If we are indebted to a statute of prohibition in a law, then we should comply with that Way,
and if we are indebted to a statute of exhortation, then we should comply with that Way."

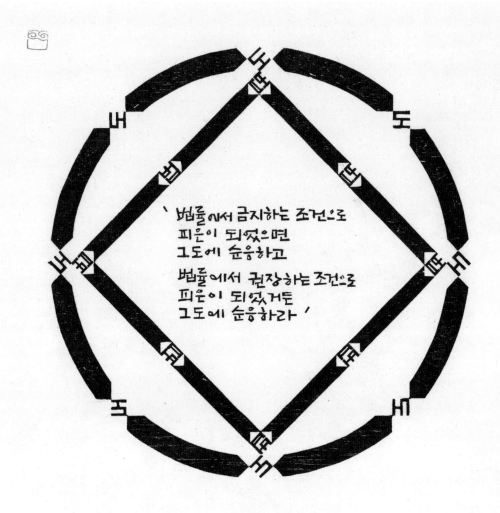

‘ 법률에서 금지하는 조건으로
피운이 되었으면
그도에 순응하고

법률에서 권장하는 조건으로
피운이 되었거든
그도에 순응하라 ’

‘ 오직 도에 …· ’
철수 2014

Men and Women Together

If we entered the gateway of *Il-Won*, there may be distinction between men and women, but there is no discrimination.
Even one hundred years ago...

— Men and women accompany each other on the same Way
— I am aware that *The Scripture of the Founding Master* informs us that we should open up an age, in which not only men and women but also all things in heaven and on Earth go together.

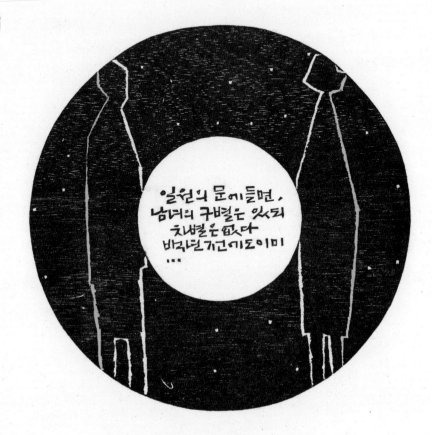

일원의 문에 들면,
남녀의 구별은 있되
차별은 없다
박근혜정권기도 이미
...

— 여남동도 동행 — 남녀뿐 아니라,
천지만물이 함께가는 시대를
열라고 태종경이 이르시는걸 안다

'남녀가 다같이'
천수2014 ⌂

Eight Articles

"Belief, Zeal, Questioning, Dedication, Unbelief, Greed, Laziness, and Foolishness"

— Even on a path of practice, there are things to be taken and things to be discarded!
 What must be advanced to, and what must be stopped!

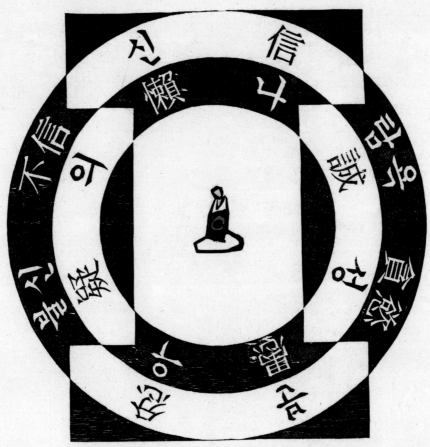

— 공부길에도, 가질것 없고 버릴것 있네!
나아가고 그럴것 없네!

'팔조' 철수 2014

Reciting the Buddha's Name with a Single Thought

"Reciting the Buddha's name is a method of practice that focuses the spirit that is distracted among myriad things into a single thought."

— Behold the single thought of all the tips! When you have seen it,
 sit in that realm, as thus!

＇ 염불이란, 천만가지로 흩어진 정신을
일념으로 만들기 위한 공부로 …＇

— 모든 꼭지들의 일념을 보아라! 보았거든,
그 자리에, 그렇게 앉으라!

＇일념 염불＇
 천수 2014

When Reciting the Buddha's Name

"When reciting the Buddha's name, various distracting thoughts are like the storms one encounters on the sea; thus, let go of each and every thought."

염불할때, 다른생각은
바닷가에 풍파와같으니
생각 생각을 다 놓으라

'염불하때'
현수
2014

Seated Meditation

'좌선'
천수2014

Seated Meditation

"If you merely recognize them as deluded thoughts, they will vanish by themselves."
— Like a small animal that flees upon sensing someone else approaching!

"Casually bring down all the body's strength to the elixir field without abiding in even a single thought."
— Resign yourself to the *Il-Won* and entrust yourself completely!

'망념을
망념인줄만 알아두면
망념스스로 없어지나니…'

─ 기척하면 달아나는
작은 짐승처럼!

'전신의 힘을 단전에 탁 부리어
일념의 주착도 없이…'

─ 일원에 나를 살어 다맡기라!

'좌선'
철수2014 ⛩

Seated Meditation

"Ever alert and ever calm,
Ever calm and ever alert"

성성 적적
적적 성성

좌선
현수 2014

Seated Meditation

— As there is a wickless lamp
 that brightens when lighted and darkens when put out.
 Light it! Sit radiantly!

Essential Cases for Questioning

— What is the one word that penetrates through the twenty essential cases for questioning?
— It is *Il-Won*!

— Why is it that all essential cases for questioning are of antiquity, without exception?
— It is only because we know the decorum, as we are a household that respects family customs!

— 의두요목 스무개를
하나로 꿰는 한 말씀은
무엇입니까?

— 일원이니라!

— 의두요목은
한결같이 골동이니
어찌된 일입니까?

— 가풍 있는 집이라
예의 범절을 아는 것
뿐이니라!

'의두요목'
철수 2014

Essential Cases for Questioning

At the beginning, all is marked by question marks,
but once the questions have been answered,
nothing is seen but exclamation points!

? ? ? ? ? ? ? ? ?

한결같은 물음표로 시작해서,

? ? ? ? ? ? ? ? ?

답을 얻고 보면

! ! ! ! ! ! ! !

느낌표 일색!

! ! ! ! ! ! ! !

'의두요목'
철수
2014

Bean-Count Method of Examination

"Count one light-colored bean whenever one acts with heedfulness in making choices and count one dark-colored bean whenever one does not!"

Driving the Mind—The Dharma of Timeless *Sŏn*

"[Cultivating the mind] is like training an ox where, if the reins of the mind are dropped ..."

— Whether it is the rein of an ox or the steering wheel of a car!
 Do not let go, and do not hold too tight! Be skillful!

마음닦는 일은 마치
저 소길들이기와 흡사하거니
마음의 고삐를 놓치게 되면‥‥

ㅡ소고삐나ㅡ자동차핸들이나!
놓치지도 말고, 꽉 쥐지도 말고! 솜씨 있게!

`마음운전ㅡ무시선법`
철수 2014

Sŏn for Take-out

"If one can only practice *Sŏn* while sitting but not while standing—this would be a sickly *Sŏn* indeed."

— Well, what do you know? Meditation practice can also be for 'take-out'!

'앉아서는 하고
서서는 못하는 선이면
병든 선이라 …'

― 참선 수행도
'테이크아웃'할수
있다는 말씀!

'테이크아웃선'
현수 2014

The Instruction on Repentance: Greed, Hatred, and Delusion

"[Some people] leave the greed, hatred, and delusion intact in their own minds; how can such people hope to have their transgressive karma purified?"

— Greed, hatred, and delusion—how resplendent and beautiful they seem!
 Purifying the transgressive karma is at times an act of foregoing everything that is too dear to us.

`심중의 탐·진·치
그대로 두고 어찌
죄업 청정을 바라리`

— 탐·진·치 열매가
영롱하게 아름다운가!
죄업청정이 ·
아까운 것 다 놓는
일이기도 한 것을!
`참회문·탐진치`
도완수 2014

The Instruction on Repentance

"[If practitioners] achieve freedom of mind, ... then they may choose any natural karma they please and command birth and death at will, so that there will be nothing to cling to or discard, and nothing to hate or love. The three realms of existence and the six destinies will all have the same one taste, and action and rest, adverse and favorable sensory conditions, will all be nothing other than samādhi. For such persons, ... suffering is not suffering and transgressions are not transgressions. The light of the wisdom of their self-natures will shine constantly, all the Earth will become the ground of enlightenment and the pure land."

— How casually he utters these frightening words as if he is simply pouring tea from the teapot!

— 이 무서운 말씀을
찻주전자에서
찻물 따르듯 하시다니!

마음의 자유를 얻고보면
전업을 임의로 하고
생사를 자유로 하며
얻고 버릴것도 없고
미워할 것도 사랑할 것도 없어서
삼계육도가 평등일미요
역순이 무비삼매라, 고도 고가 아니요
죄도 죄가 아니며 …, 항상 자성의
혜광이 발현하여 진대지가 이 도량이요
진대지가 이 정토라 …

'참회문'
천수 2014 🏯

The Unconstrained Action of Self-Styled Enlightened Ones

"The guise of 'unconstrained action,' by self-styled enlightened ones occurs because these people only realize that self-nature is free from discrimination but do not realize that it also involves discrimination."

— Being free from constraints becomes the constraint! When one is intoxicated, one is bound to fall! One eye is that of a dog and the other is that of a cat.

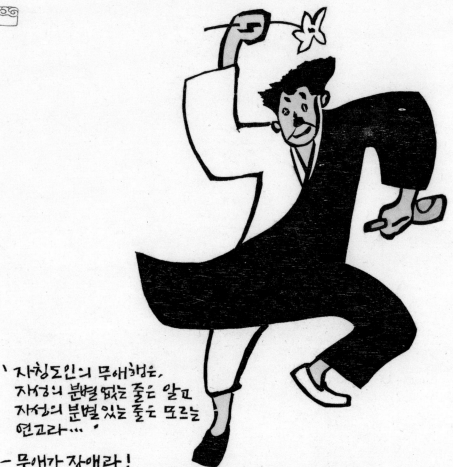

`자칭도인의 무애행은,
자성의 분별 없는 줄은 알고
자성의 분별 있는 줄은 모르는
연고라…`

─ 무애가 장애라!
술취하면 자빠지는 법! 한눈은 개눈, 한눈은 고양이눈이지…
 `무애도인 김병수 2014`

The Dharma of Making Buddha Offerings

"All things in the universe are precisely the transformation bodies of the Dharmakāya Buddha;
every place we find ourselves there is a buddha [Everywhere a Buddha Image],
and all our acts are the dharma of buddha offerings [Every Act a Buddha Offering]."

'우주만유는 법신불의 응화신이며
- 당하는 곳마다 부처님 이요 - 처처불상
- 일일이 불공법이라 - 사사불공
'불공법'
철수2014

The Comprehensive Precepts

"Do not kill without due cause.
Do not consume intoxicants without due cause.
Do not fight without due cause.
Do not borrow or lend money between close friends without due cause.
Do not smoke tobacco without due cause.
Do not sleep at an improper time without due cause.
Do not eat the flesh of four-legged animals without due cause."

— While setting prohibitions in the precepts, still allowing us the breathing room by saying "without due cause" is because no one lives in this world by themselves.
I apologize a thousand times, as there are so many things that I have committed "without due cause"!

- 연고없이 살생을 말며
- 연고없이 술을 마시지 말며
- 연고없이 쟁투를 말며
- 연고없이 심부름 금전을 여수하지 말며
- 연고없이 담배를 피우지 말라

- 연고없이 때아닌때 잠자지 말며

- 연고없이 사육을 먹지 말며

— 계율이 금하시되 '연고없이'라 하며
숨쉴 틈을 두신 까닭은
혼자 사는 세상이 아니기 때문일거라.

'연고없이' 저지른 것이 많음의
적충천만! 입니다.

ㆍ계문종합ㆍ
향숙2014

The Essential Discourse on Commanding the Nature

"Believe not just in the person alone but in the dharma."

사람만 믿지말고
그 법을 믿을것이요

솔성요론
청수
2014

Right and Wrong

"Even at the risk of your life, do what is right, no matter how much you may dislike doing it."
"Even at the risk of your life, do not do what is wrong, no matter how much you may want to do it."

`정당한 일이거든 아무리 하기 싫어도 죽기로 할것이요`

`부당한 일이거든 아무리 하고 싶어도 죽기로 아니할것이요`

`당부당`
천수2014

Playing the Role of the Strong

"The way for the strong to remain strong forever is … to have the weak become strong by treating them according to the dharma of mutual benefit."

— If there is the Way for the strong, how could there not be the Way for the weak as well?
 It would be difficult for both parties.

'강자는 강을 베풀때
자리이타 법을 써서
강자도 진화 시키는것이
영원한 강자가 되는길이요'

— 강에도 도가 있겠었지만, 악에도 도가 없을수는 없지요?
피차 이렇게는 곤란하겠습니다.

'강자노릇'
철수2014

Living Religion

"The religion of this new world should be a living religion in which cultivating the Way and life itself are nondual."

— Would the meat thrown on the grill or the body in cremation be overcome with regret?
— It would be too late to talk of the wholeness of both spirit and flesh at the butcher's shop or the mortuary.

새세상의 종교는,
수도와 생활이
둘이아닌 신종교라야
할것이니……

― 불위에 던져진 고기와 대비하는 육신이 후회막급하다 할까?
― 정육점과 영안실에서 영육 쌍전을 이야기하면 너무 늦다!

'신종교'
혈수 2014

`대종경`

One Word

"All things are of a single body and nature; all dharmas are of a single root source.
In this regard, the Way that is free from arising and ceasing and the principle of the retribution and response
of cause and effect, being mutually grounded on each other, have formed a clear and rounded framework."

Upon attaining great enlightenment, the Founding Master declared thus.

만유가 한 체성이며
만법이 한 근원이로다
이 가운데
생멸 없는 도와 인과보응 되는 이치가
서로 바탕하여
한 두렷한 기틀을 지었도다

대종사
대각을 이루시고
말씀하시기를

- 한말씀 -
철수 2014

Original Guide

"As he read the *Diamond Sūtra*, the Founding Master said,
'I adopt Śākyamuni Buddha as my original guide.'"

— Try to find which buddha is that Buddha.

대종사 금강경을 보시고
" — 나의 연원을 부처님에게
갱하노라. "
하셨으니,

— 어느 부처가 그 부처 이신지 찾아보라

'원선'
청수
2014

The Great Opening

With this Great Opening of matter, let there be a Great Opening of spirit.

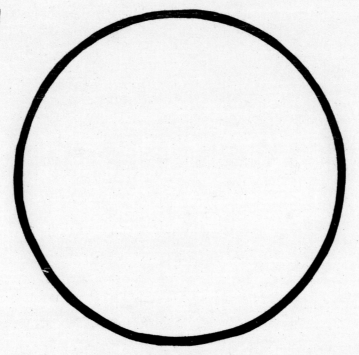

물질이
개벽되니
정신을
개벽하자

철수
2013

The Great Opening: In Aspects of Both the Material and the Spiritual

As the matter ceaselessly goes through the Great Opening over and over again, the spirit should also go through the Great Opening repeatedly without cessation.

물질이 쉼없이 개벽하고 또 개벽하니
마음도 쉼없이 개벽 또 개벽해야 한다.
`개벽·물심양면`
철수2013

Fire!

"With this Great Opening of matter, let there be a Great Opening of spirit."

— This is to alert you that one must scramble to move forward, knowing that one heard the cry of "Fire! Fire!"

'물질이 개벽되니
정신을 개벽하자'

─ " 불이야! 불이야! "
외치실 줄 알고,
앞 다투어 나-오라는
말씀 입니다

' 불이야! '
국군수 2014

Master

"Human beings are the masters of the myriad things; the myriad things are for use by human beings."

— I asked, "What if we change this passage to, 'Human beings and the myriad things are like one family'?"
— He replied, "It depends on what kind of master one is. Try to be the commander, the true master."

" 사람은 만물의 주인이요
만물은 사람의 사용할 바니…"

─ 사람은 '만물과 한식주 이니'는 어떻겠느냐고 여쭈었더니,
─ 주인도 주인 나름이라, 주인공·참주인이 되어보라 하시고…

'주인' 철수2014

The Dharma-Realm of Empty Space is All

"The Buddhadharma of the future ... will become a practice for everyone, without leaving the occupations of scholars, farmers, artisans, or merchants ...; we will not limit ourselves to paying homage only to buddha images but will realize that the myriad things of the universe and the dharma-realm of empty space are all buddhas, so that there will be no distinction between our work and our practice."

Buddha Land of *Il-Won*

"As for the method of making buddha offerings, there will not be a separately designated place for them, nor will there be any separate buddha."
"In whatever manner and for whatever reason a person makes a buddha offering, that will make that place an offering place and will ensure that the buddha is present."

— The houses and streets will be thronging with people, as buddhas will reside in every house and unmarked dharma halls will be lining the streets.

불공하는 법도,
불공하는 처소라 부처가
따로 있는것이 아니라 ……

일과 원을 따라
불공하는 처소라 부처가
있게되나니 ……

— 집집 마다 부처가 살고 간판 없는 법당이 즐비하며
문전성시를 이루겠구나!

〈일원 불국토〉
현수 2014

Disciples of the Buddha Images

"The Buddhist monks and nuns, being the disciples of the buddha images, …
the Buddha's unsurpassed, great path has not been made known in the secular world
… and the monks have fallen into the Hīnayāna [Lesser Vehicle] practice of saving only themselves."

— It is like waiting for pigs to fly.
— What would the disciples of the *Il-Won-Sang* do?

「 승려는 불상의 제자가
되어가지고 ···
부처님의 무상대도는
세상에 알려지지 못하고 ····
독선기신의 소승에 떨어졌나니 ·····』

— 백년하청 입니다 !
— 일원상의 제자는 어쩌시겠습니까?

'불상의제자'
현수 2014

The Mind Is at the Top of the Snow-Covered Mountain

"From the Buddhism of the few to Buddhism of the masses"
"From the partial practice to a well-rounded practice"

'소수인의 불교를
대중의 불교로'

'편벽된 수행을
원만한 수양으로'

'마음은 설산꼭대기'
현수 2014

High, Deep, and Wide

"The Buddha has called all things in the universe his possessions, the worlds in the ten directions his home, and all sentient beings his family."

— Why, isn't the Buddha covetous!
Is that why there is an old saying that "If you meet the Buddha on the road, kill him; if you meet the enlightened master, kill him"?

부처님께서는, 우주만유가 다 부처님 소유요
시방세계가 다 부처의 집이요 일체중생이 다
부처의 권속이라 하셨으니 ‥‥

─ 부처님은 욕심도 사나우셔라!
그래서 옛말에, 부처를 만나면 부처를 죽이고
조사를 만나면 조사도 죽이라고 하셨는가?

'높고 높고 넓으신'
철수 2014

Developing Three Great Powers in Concert

"By studying these subjects of Inquiry, one will attain, like the Buddha, the power of Inquiry that has no impediment as regards either universal principles or human affairs; by studying the subjects of Cultivation, one will attain, like the Buddha, the power of Cultivation that is not affected by events or things; and by studying the subjects of Choice, one will attain, like the Buddha, the power of Choice that allows oneself to analyze right and wrong and to engage in right action."
"If we take these three great powers …"

— We fall, pick ourselves up, falter, and get turned upside down, yet develop the three great powers simultaneously.

ㄴ이무애·사무애하는 연구력을!
사물에 이끌리지 않는 수양력을!
불의와 정의를 분석, 실행하는데 취사력을!
이 삼대력으로써 ……

— 자빠지고 일어나고
흔들리고 뒤집어지면서
삼대력 병진입니다
'삼대력 병진'
철수 2014

The Great Way

"What do you mean by 'the great Way'?"

"What can be practiced by all people under heaven is the great Way.
What can be practiced by only a limited group is the small Way."

어떠한 것을
큰 도라 이르나이까?

천하사람이 다 행할수 있는 것은 큰 도요,
적는 수만 행할수 있는것는 작는도라 `

큰도 `천수2이4

Like a Flower

Like a flower that blossoms when the time comes and does not hide its fragrance no matter where it is, model yourself wholeheartedly on the truth and become beautiful like a flower.

어디서나
때 되면 피어나서
향기를 감추지 않는
꽃처럼,
진리를 체받아서
꽃처럼
아름답게

`꽃처럼`
철수 2014

At One Time *Il-Won* Exists, yet at Another It Does Not Exist

From the full moon to the moonless night, he laboriously explains what it means for the moon to exist and then disappear.

Think of the full moon on a night without moonlight, and think of a night without moonlight on the night of the full moon. Even the moonlight is so earnest!

만월에서 무월광까지, 달 조차
있다 없는 것이 무엇 인지를
애써 설명 하시느니.

무월광에는 만월을 생각하고
만월 에는 무월광을 생각하라.
달빛 조차 이렇게 간곡 하시주나!

'일원은
있되 없다고'
허권수 2013

Living Buddha

"How is it that you know to make a buddha offering to the buddha image but not to the living buddha?"
"The daughter-in-law who lives at your home is the living buddha. ... Treat her with the same respect you would the Buddha. This is a pragmatic buddha offering that directly targets the specific object of transgression and merit."

— The bodhisattva who is my daughter-in-law, the bodhisattva who is my parent-in-law—those family members are still living and breathing next to you.

'등상불에게 불공할 줄 알면서
산부처에게는 불공할 줄 모르는고
─ 그대들 집에 있는 자부가 곧 산부처이니
자부를 부처님 공경하듯 해 보라
이것이 곧 죄복을 멍처리 비는 실지불공이니'
......

'우리 며느님 보살!'우리 시어르신 보살!'하는
저 식구들이, 아직 살아서 곁에 계십니다.

'산부처님'
컬슥 2014

The Wholeness of Both Spirit and Flesh—The Threefold Study

"The six great principles comprise the one mind, knowledge, implementation, clothing, food, and shelter."
"The subjects of Threefold Study ... have in actual practice a close connection to one another, like the three tines of a pitchfork."

— Only when the three tines are of even length will they attain balance and stability.

`일심·알음알이·실행과-
의·식·주를
육대강령이라-하네…'
`삼학은 서로
떠날수 없는 연관이 있어서
쇠스랑의 세발과 같네…'

── 세발은 고른키로 세발일때
안정이 생기는 법、
`영육쌍전-삼학'
철수 2014

The Dharma of Using the Mind

"If we do not make use of our minds rightly, then all of civilization will instead become like supplying weapons to thieves."

"People's eyes and minds have been seduced by these flashy products. ... The human spirit, which should be making use of these material things, has become so weak that it cannot help but be enslaved by the material rather than be the master of it. ... Therefore, you all ... must diligently learn the dharma of using the mind, which is the master of all dharmas."

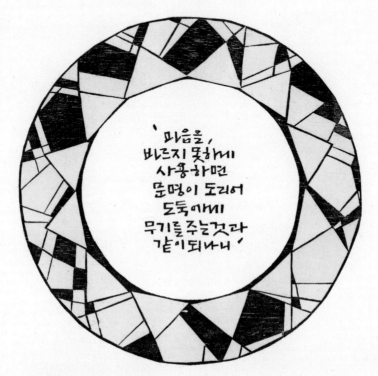

'마음을,
바르지 못하게
사용하면
문명이 도리어
도둑에게
무기를 주는것과
같이되나니'

— 이 화려한 물질에 눈과 마음이 황홀하여지고
물질을 사용하는 정신은 극도로 쇠약하여···
주인된 정신이 물질의노예가 되고 말았으니···
모든 법의 주인이 되는 용심법을 부지런히 배워서··
'용심법을···'
원수 2014

The Formless

"People of our time know to seek the obvious material civilization, but very few seek the formless moral culture."

*Warnings for the use of *Il-Won*!
Taking *Il-Won* as a form would be a delusion.

나타난 물질문명은
찾을 줄 알면서
형상없는 도덕 문명은
찾는 사람이 적으니
······

＊일원 사용시 주의사항!
일원도 형상으로 알면 미혹 당하는 것이라

`형상없는···` 철수 2014

If Things Were Left in This State

"What kind of illnesses has the world today caught?
First is the illness of money. People ... consider money to be more important than integrity and honor. For this reason, all our moral sensibilities have degenerated and our friendships have declined."

' 지금 세상은 어떤 병이 들었는가?

첫째는 돈의 병이나! 의리나 염치보다 오직돈이
중하게 되어, 모든 윤기가 쇠하고 정의가 상하는
현상이라…

' 이대로 놓아두었다가는 …'
천수2014

The Southeast Wind

"You must first have the southeast wind blow deep in your minds, and you must then become commanders of that wind wherever you go."

"Just as all living beings have suffered greatly in the dismal atmosphere of the severe winter, all are revived with the arrival of the gentle breezes of the southeast wind."

'그대들 마음에
깊이 이 동남풍이
파련되어서
가는곳마다 항상
동남풍의
주인공이되라'

엄동설한 음울한 공기에서 갖은 고통을 받다가
동남풍의 훈훈한 기운을 받아서 일제히 소생함 같이...
'동남풍'
철수2014

In Both Action and Rest

"We do not look at practice and work as two different things. So I have expounded the dharma of continuously gaining the three great powers in both action and rest."

Large Cauldron

"A person with a great aspiration should not be attached to trivial greed."

— When we cook rice in a large cauldron, there is enough to go around in many bowls.
No need to cook one bowlful of rice for each and every person.

Often People

— Do not turn eighty-thousand pages of sutras toward the sea of defilements.

"Often people will listen with trusting ears if one quotes from the ancient scriptures, but will pay little attention if one elucidates those fundamental truths directly in simple language."

— 팔만대장경을
번뇌 바다로
삼지 말아라~

| 옛경전을 인거하여 말하면 미덥게 듣고, 쉬운 말로 직접 원리를
밝혀 주면 오히려 가볍게 듣는 편이 많으니…‘사람들은…’철수 2014

A Mountain Pass Behind Ch'ŏngnyŏn Hermitage

"Climbing a steep pass naturally enhances my practice in one-pointedness of mind. ... A practitioner who maintains consistent standards on either steep or level trails or on easy or difficult tasks will achieve the single-practice samādhi."

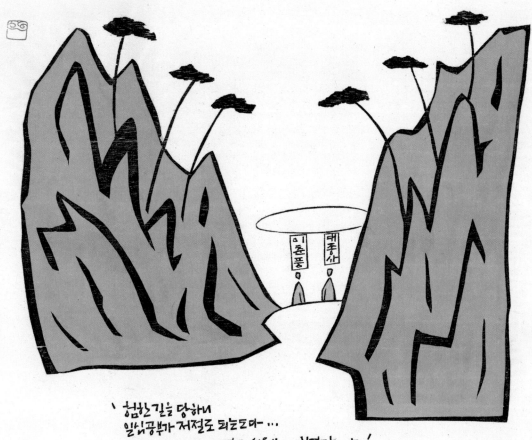

The Managing of the Mind

"Exercise your free frame of mind without constraint by applying joy, anger, sorrow, and happiness properly, according to time and place."

— Mr. *Won*, where are you headed?

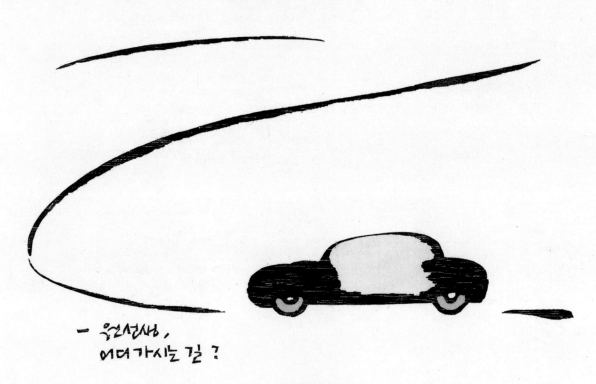

Unnecessary Illness

"Song Pyŏkcho was overeager to have the watery energy ascend and the fiery energy descend, so he devoted himself exclusively to seated meditation but ended up with headaches instead."

— One who gaped after money instead ends up losing money,
 and one who was overeager to attain awakening instead ends up with a headache.
 They both possess the same shallow wit of the gamblers taking their chances.

좌선에만 전념하여
수승화강을 조급히 바라다가 —
두통을 얻게 된지라 …

— 돌부심내다 손재수 만나는 일이나
깨달음 얻자고 서두르다 두통얻는일이나 —
이판의 지혜나 사판의 지혜나 — !

'공연한 병'
철수 2014

Superpowers

"[Even if you] acquire special superpowers that allow you to move mountains at will or walk on water, or to summon the wind and rain, superpowers are incidental things."

— Those with greater capacities will turn a deaf ear and a blind eye to such superpowers.
— Would mystery be any different to them?

'이산도수·호풍환우를 마음대로 한들....
신통은 말변의 일이라....'

—쿵기통은 그 신통, 듣는체도 않고 볼레도 하지 않는데~
—불가사의인들 다를까?

'신통은...'
천수
2014

Like Vimalakīrti

"A practitioner of the Way who avoids all sensory conditions and disciplines his mind only in quiet places is like a person trying to catch fish who stays away from water: What effect will it have?
Thus, if we are to cultivate the true Way, we must learn to discipline our minds amid thousands of sensory conditions. …
This means that practice depends on the mind finding its suitable measure, not on external sensory conditions."

수도인이 경계를 피하여 조용한 곳에서만 마음을 길들이려 하는 것은

물고기를 잡으려는 이가 물을 피함과 같나니 무슨 효과를 얻으리요

참다운 도를 닦고자 할진데 오직 천만 경계 가운데에 마음을 길들여야 할것이니
......

이는 오직 공부가 마음 대중에 달린 것이요, 바깥 경계에 있지 아니함을 이르심이니라

'유마허련'
철수2014

A Fan in the Summer

"The reason people want to know the Way is to be able to apply it when needed.
I may have a fan, but if I do not know how to use it when it is hot, what value will there be in having a fan?"

도를 알려자 하는 것은
몸뚱이 말하여 쓰려자하는 것
부채를 가졌으나 더위를 말하여
쓸줄을 모른다면 부채있는
효력이 무엇이리요

- 여름부채
철수 2014

The Mind-Field

"Since time immemorial, the discovery of the mind-field has been characterized as 'seeing the nature,' and cultivating the mind-field as 'nurturing the nature' or 'commanding the nature.'"

— I have a field, too!
 I have inherited it from the ancestors,
 but how could I have had no knowledge of it all this time?

예로 부터 심전 발견을 견성이라 하고
심전을 계발하는 것을 양성과 솔성이라 하나니...

－ 내게도 밭이 있어 !
 선대에서 물려 받은 밭인데,
 어떻게 그렇게 까맣게
 모르고 살았나 몰라?

 `마음 밭`
 철수
 2014

Sŏn

— Is it true that the end of the retreat means that one comes out of the small practice site and moves to the larger practice site?

— I heard the words "out of the prison, into the Interminable Hell [Avīcinaraka]" spoken.
This is the appearance of the larger practice site where we live.
I continuously contemplate what and where I must practice to escape this hell, Avalokiteśvara!

- 해제하고 나가면, 작은 도량에서
큰도량으로 나오는
거라지요?

禪

- 감옥에서 나와보니 무간지옥
이더라는 말씀을 들었습니다.
그게 우리 사는 큰도량의 모습입니다.
어디서 무엇을 공부해야 지옥을 면할지
생각또 생각합니다. 관세음 보살!

'禪'
철수 2014
해제일에

Dharma Strong and Māra Defeated

"One no longer needs to restrain oneself with precepts. Internally, however, the mind-precepts are still present."

계문에 얽매이지 않으나
안으로 또한 섬계가 있나니… '법강항마'
 현수 2014

A Person of the Way

"If there is someone around who has some strange magical powers, he is referred to as a person of the Way, regardless of whether that person understands the fundamental principle of great and small, being and nonbeing. A person with only a gentle heart is also referred to as a person of virtue, regardless of whether that person makes clear choices between right and wrong, benefit and harm. Is this not ridiculous?"

— If a person can perform a magic trick to make birds and butterflies fly out, make flowers blossom or pull out a bunch of bank notes from his or her fingertips, is he or she a person of the Way?
— With nothing more than a smiling mask, can one be a person of the Way?

대소유무의 근본이치를 알거나 모르거나 이상한
술법만 있으면 그를 도인이라 말하고,
시비이해의 분명한 취사를 알거나 모르거나
마음만 한갓 유순하면 그를 덕인이라 하나니
어찌 우습지 아니하리요.

- 손끝에서 새가 날고 나비가 날고 꽃이 피고
 지폐가 쏟아지는 요술을 보이면 도인 일까요?
- 웃는가면하나면 도인이 되는걸까요?
 `도인`
 철수 2014

The Way of Humanity

"When human beings try to follow the Way of humanity, they cannot be heedless for even a moment."

— Even the burglars climb over a wall together by helping one another!
Even they would not be heedless!

Brilliant Wisdom

"While focusing solely on righteousness, he does not contrive to profit; while illuminating only the Way, he does not calculate the merit." _ Dong Zhongshu

— The Founding Master elaborates on this by adding, "If, while focusing solely on righteousness, he does not seek profit, then an even greater profit will return to him; if, while illuminating the Way, he does not calculate the merit, then an even greater merit will return to him."
How brilliant is his skill to furbish the old wisdom into a new wisdom?

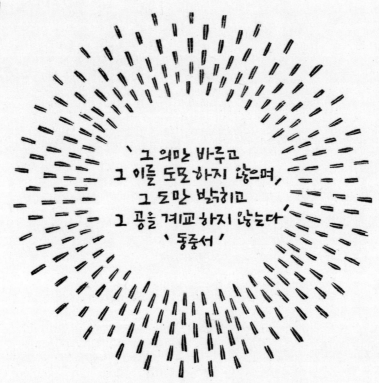

`그 의만 바루고
그 이를 도모하지 않으며,
그 도만 밝히고
그 공을 계교하지 않는다'
`동중서'

`그 의만 바루고 그 이를 도모하지 않으면 큰리가 돌아오고
그 도만 밝히고 그 공을 계교하지 않으면 큰공이 돌아온다'
하시니, 낡은지혜를 새지혜로 닦아쓰시는 솜씨가
밝고 또 밝다.
`밝은지혜'
철수 2014

Whipping

"Whipping the horse is identical to regulating the root."

— In this age where there are hardly any horses or whips around,
 what should we do?
— In this age, the root still exists and so does the mind.
 Check your accelerator, brake, and tires.

' 말을 채찍질 하는 것이 곧 근본을 다스림이라 ··· '

-말도 없고,

- 채찍도 없는 시대에는
 어떻게 하이 하겠습니까?
- 그때에도 근본은 있고, 파드는거기 있으터이니
 살펴보라! 악셀·브레이크·타이어 ···

 ' 채찍질 '
 건수 2014

The Appetite

"While we were feeding them barley that got a bit spoiled, they were getting fatter every day. Starting a few days ago, we began to feed them chaff again, but they cannot change their acquired taste for barley and so they lost their appetite. Because of this, they're getting skinnier."

— One cannot cut back on one's living expenses once they have already been increased, and cannot lower one's sights once they have already been raised.
 Vanity, envy, and dreams—these are all the consequences of a spoiled appetite.

상한 보리를 사료로 주는동안 애는
살이 날마다 붙어 오르더니 …
다시 거를 주기 시작하였삽더니 ─
그동안 습관들인 구미를 졸지에 고치지 못하여 …
저모양으로 점점 야위어 가나이다 ╱

─ 커진 살림 줄이지 못하고
놓아진 눈 낮추지 못하는 법,
허영·선망·꿈이 모두, 버린 입맛!
 '입맛'
 철수 2014

That Realm

"Emperor Shun received the rank of the Son of Heaven after doing such lowly jobs as cultivating the fields and making pottery.
The World-Honored One, Śākyamuni, abdicated his destined position of king and left the household life behind."

— Obtain and it is a success, discard and it is a success!
 The paths are numerous.
 Once you let go of the attachment, that place becomes that realm!

순임금은, 밭갈고 질그릇 굽다 임금이 되셨다네
석가세존은, 돌아오는 왕위를 버리고 출가하셨다네

- 얻어도, 버려도 성공!
 길은 여럿!
 집착을 놓으면, 거기가 그자리!
 그자리
 원순2014

Being Content with Poverty and Rejoicing in the Way

"Poverty refers to an insufficiency of some sort. If one's facial appearance falls short, it is poverty of the face; if one's learning falls short, it is poverty of learning; if one's property falls short, it is poverty of material assets."
"A practitioner who is content with his or her lot comes to rejoice in the Way!"

— If one falls short in one's facial appearance, in one's learning, and in one's property, then that person is poor by the world's standards.
— All that is left for that person is to cultivate oneself and enter the genuine realm.

`가난키란 무릇 부족함을 이름이니,
얼굴이 부족하면 얼굴가난이요
학식이 부족하면 학식가난이요
재산이 부족하면 재산가난일바 ...`
`분수에 편안하면 낙도가 되는 것!`

─ 못생기고 못배우고 가진것 없으면,
세상기준으로는 아무것도 없는것이라
─ 수양컨경에 드는 일만 남았네!

`안빈낙도` 최호수 2014

The Dry Pond

"The tadpoles were playing in the pond, wiggling their tails.
Not realizing that their life spans were decreasing."

"People who spend more than their income or who do nothing more than abuse their current power, it seems
no different than those tadpoles in the shrinking pond."

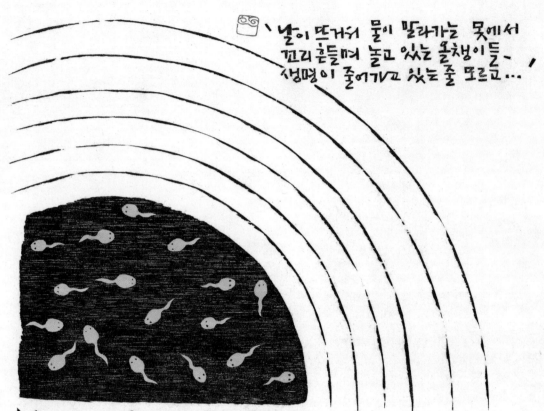

날이 뜨거워 물이 말라가는 못에서
꼬리 흔들며 놀고 있는 올챙이들~
생명이 줄어가고 있는 줄 모르고…

수입 없이 지출만 하는 사람들과
현재의 강을 남용만 하는 사람들의 장래가
저 올챙이들과 조금도 다름 없이 보이나니라
'파르는 못에서'
천수2014

On the Boat of *Il-Won*

"Occupations that create merit are those that bring benefit to all of society and naturally make my own mind wholesome as well. … Of all occupations, the best is the Buddha's enterprise of correctly guiding the minds of all sentient beings and delivering them from the sea of suffering to paradise."

— On the boat of *Il-Won* I cross the sea of suffering.
— Every single day is a wonderful day!

'복을 짓는 직업은, 사회의 이익을 비쳐가며
나의 마음도 자연히 선하여지는 직업이요 …
모든 직업 가운데에 제일 좋은 직업은、
일체중생의 마음을 바르게 인도하여
고해에서 낙원으로 제도하는 부처님의 사업이니라'

─ 일원의 배를 타고
 고통의 바다를 건너네.
─ 날마다 날마다
 좋은 날!

'일원의 배를 타고'
청공2014

Gate of the Mind

"People who work for the sake of the public, leaving behind their desire for profit and power, are worthy of the public's reverence. But then, people whose minds are fully open cannot help but work on the public's behalf."

— Standing before the gateway of nonduality, the one-pillar gate, and the gateless gate, I ask,
 does the gate exist for opening or for closing?

'자기의 이익이나 권세를 떠나
대중을 위하여 일하는 사람은
대중이 숭배해야 할 가치가 있는 사람이며

또한 마음이 투철하게 열린사람은
대중을 위하여 일하지 아니할 수 없는 것이니라'

ㅡ 불이문 앞에서, 일주문 앞에서 · 무문관 앞에서 묻는다
문은 열려고 있는 것인가 닫혀고 있는 것인가?
'마음문'
철수 2014

A Seed for a Cause and Condition

"The psychologies and actions of inferior people or bad persons are exaggerated … which may become a seed for an unwholesome cause and condition."

— This is a media theory that warns us about this age in which everything runs toward excitement, provocation, and desire.

'소인·악당의
심리와 행동을
지나치게
그려내어…

좋지못한
인연의
씨가 되나니…'

— 미디어 론이십니다.
모든 것이 재미로
자극으로 욕망으로
흐르는 시대를
경계하시는…

'인연귀씨'
경수2014

A Real Person of the Way

— Is there a person of the Way who is able to call forth and send away crows or snakes at will in the Diamond Mountains?

"Crows flock together with other crows, and snakes stay together with other snakes. Why would a person of the Way stay with crows and snakes?
A real person of the Way simply follows the Way of a human being amid other humans."

— Are there no distinguishing traits of a person of the Way?
— No, there are not.
— Then how do we recognize a person of the Way?
— It takes one to know one.

- 금강산서, 까마귀와 뱀을
임의로 부르고 보내는 도인이 있다고?

'까마귀는 까마귀와
뱀은 뱀과 어울리나니

도인이 어찌
까마귀나 뱀들의 충중에
섞여있으리요? …

참도인은,
사람의 충중에서
사람의 도를 행할 따름이라'…

- 도인이라고
별다른 표적이 없나이까?

- 없느니라!

어떻게 도인이라고
알아보나이까? …

- 그 사람이 아니면
그 사람을 알아보지 못한다!

'참도인은…'
초불수 2014

Once the Right Conditions Are in Place

"The seed of mutual life-giving will bear good fruit,
but the seed of mutual harm will bear rotten fruit."

— What is a good fruit and what is a rotten fruit, I wonder.
 Is a big fruit good and a small fruit rotten?
 Is a bitter fruit rotten and a sweet fruit good?

상생의 씨는 좋은 과를 맺고
상극의 씨는 나쁜 과를 맺나니

― 좋은 열매・나쁜 열매를 묻습니다.
크면 좋고 작으면 나쁜가?
쓰면 나쁘고 달면 좋은가?

`연을 만나면`
천수2014

Let Go

— Let go of the stone hammer in your mind!

"When it is your turn to retaliate, just let it go."

ー 마음에서
돌망치
내려놓으라 !

`네가 갚을 차례에
잡아 버려라 !´

`내려놓으라´
형수
2014

Cause and Effect

"If a farmer does not sow in the spring, there will be nothing to harvest in the autumn. This is the principle of cause and effect."

— If a farmer does not sow in the spring, there will be nothing to harvest in the autumn!
How could this only be the case for farming?

'봄에 씨뿌리지 않으면
가을에 거둘것이 없나니!
이것이
인과의 법칙이라'

─ 봄에 씨뿌리지 않고는
가을에 거둘것이 없나니!
그게 농사일 뿐이겠느냐?
 …

'인과'
현수2014

The Blessing Is…

"The greater the blessing, the more it must be enjoyed by a deserving person for it to last long."

— The blessing is like luggage; if the person is not strong enough,
 he or she will not be able to carry it even if it is sitting right before his or her eyes.

'복이 클수록, 지켜야할 사람이 지켜야
오래가나니 ⋯'

― 복은 짐같아서, 힘이 모자래면,
눈앞에 있어도 못가져가고 ⋯

'복은 ⋯'
철수 2014

The Public

"If the minds of the people come together, they become heaven's mind;
if the eyes of the people come together, they become heaven's eye;
if the ears of people come together, they become heaven's ear;
if the mouths of people come together, they become heaven's mouth.
So, how would one deceive or harm the public, presuming they are ignorant?"

♥ ♥ ♥ ♥ ♥

대중의 마음을 모으면 하늘의 마음이 되고

대중의 눈을 모으면 하늘의 눈이 되고

대중의 귀를 모으면 하늘의 귀가 되며

대중의 입을 모으면 하늘의 입이 되나니,
대중을 어찌 어리석다고 속이고 해하리오.

'대중을…'
철수 2014 🏛

A Dogfight

"A ferocious dog was attacked by another dog and was about to die."

— One who likes to pick a fight would end up dying in a fight.

Sword Mountain Hell

"Have you ever looked at Sword Mountain Hell?"
"The meat on the cutting board is in Sword Mountain Hell."

— The enjoyable parts of cooking turn into the work of the cook in hell.

'그대는
도산지옥을
구경하였는가?'
'도마위에 고기가
도산지옥에 있나니...'

-즐겨하는 요리가 곧 저승지옥의 숙수의 일이 되거니...

'도산지옥'
철수2014

Perforce!

"The earth, perforce, must help that seed grow.
Furthermore, where red bean seeds are planted, the earth makes sure that red beans will sprout;
where soybeans are planted, soybeans must sprout. …
Doesn't the earth respond by clearly distinguishing in accordance with the characteristics of each seed and
the input of human labor?"

— Where red beans are planted, red beans will sprout; where soybeans are planted, soybeans must sprout!
— Where people are planted, people will sprout!

'땅은 반드시 종자의 생장을 도와주며
팥심은 자리에는 반드시 팥이 나게하고
콩심은 자리에는 반드시 콩이 나게하니...

종자의 성질과 짓는 바를 따라
밝게 구별하여 주지 아니하는가?'

-콩심은데 콩나고
팥심은데 팥난다고!
-사람심으면 사람나지!
'반드시!'
철수 2014

The Heavens Are…

"In the celestial realms there is a Heaven of the Thirty-three—the heavenly realms are posited only to distinguish the levels of one's practice. Whether it is in heaven or on Earth, the place where there are highly attained practitioners is the heaven."

천상 삼십 삼천 — 천상세계는 곧 공부의 정도를
구분하여 놓은것에 불과하나니, 하늘이나 땅이나
실력 갖춘 공부인 있는 곳이 곧 천상이니라 .

천상은 …
철수 2014

Three Pairs of Straw Sandals

"An illiterate peddler of straw sandals heard 'mind is buddha' (*chŭksim si pul*) and thought he heard 'three pairs of straw sandals' (*chipsin se pŏl*). For many years he recited 'three pairs of straw sandals' and pondered over it, until one day, his spirit suddenly opened and he realized that 'mind is buddha.'"

— With three pairs of straw sandals, I will travel everywhere in the north, south, east and west, and open up the gateless gate.

`무식한 짚신장수 한사람이 ···
`즉심시불`을 `짚신세벌`로
알아듣고 ··· 여러해동안
`짚신세벌`을 외고 생각하였는데
문득정신이 열리어
마음이 곧 부처인줄
깨달았다 하며 ···`

- 짚신 세벌이면,
남북동서를 다다녀서
무문관을 열겠있다

`짚신세벌`
철수 2014

The Clean Part

"One practitioner went out to buy some meat and said to the butcher, 'Cut me a piece from the clean part.' The butcher thrust his knife into the meat and asked, 'Which part is clean and which part dirty?' Upon hearing this question, the practitioner attained the Way."

— The tip of the knife is thrust into the backbone of a tailless animal.

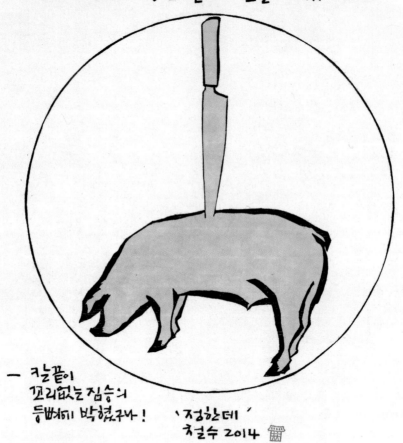

'어느 도인이 고기를 사는데, "정한데로 떼어 달라" 하니,
그 고기장수가 칼을 고기에 꽂아놓고, "어디가 정하고
어디가 추하냐" 하는 물음에 도를 깨쳤다 하니…'

— 칼끝이
꼬리없는 짐승의
등뼈에 박혔구나! '정한데'
 철수 2014

Circumambulating the Stupa

"This passage does not mean that our physical body should only circumambulate a stupa made of stone; rather, it means that our own minds must always circumambulate and examine the stupa of our bodies made from earth, water, fire, and wind."

'돌로 만든 탑만 돌라는 말씀이 아니라
지수화풍으로 모인 자기육신의 탑을
자기마음으로 항상 돌아서 ···'

'탑돌이'
철수2014

Thoughts on the Four Signs

Yesterday an animal, today a person;
today a person, tomorrow an animal;
today a person, tomorrow a buddha

— There are no buddhas who are foolish,
 and no sentient beings who are wise.

어제거승 오늘사람 오늘사람
오늘사람 내일검승 내일부허

- 어리석은 부허 없고
지혜로운 중생 없어

`사상소감`
철수 2014

Great Teacher 2

"In the future, if there are people who once again ask who my teacher is, I will answer that I am their teacher and they are my teacher."

— Look at this old man! He is taking off his load and burdening his disciples with it in its entirety!

`후일에 또다시 나의 스승을 묻는 사람이 있으면
너희 스승은 내가 되고 나의 스승은 너희가 된다고 답하라 `

— 저 노인네 보아라 !
당신 짐을 벗의
제자에게 다 지운다 !

`큰스승2`
현수 2014 🏛

Great Teacher 3

— The Great Master received the seal of approval from a teacher who does not exist.
— He became *Il-Won* on his own and formed a parallel with the Buddha.

- 대중사, 없는 스승을 모시고
인가를 받습니다.

- 스스로 일원이 되시고,
부처다 짝을 이루심

'큰스승3'
현수2014

The Stages of the Later Day's Great Opening

"Master Suun's activities were like alerting us to the first hint of daylight while the world was still sound asleep."
"Master Chǔngsan's activities were like alerting us to the next phase."
"Great Master's activities are actually beginning as the day gradually brightens."

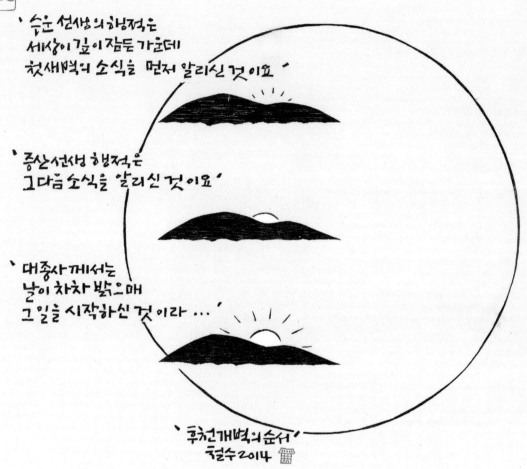

'수운 선생의 행적은
세상이 깊이 잠든 가운데
첫새벽의 소식을 먼저 알리신 것이요'

'증산선생 행적은
그다음 소식을 알리신 것이요'

'대종사께서는
날이 차차 밝으매
그 일을 시작하신 것이라 ...'

'후천개벽의 순서'
철수 2014

A Partial Person of the Way

"No matter how well you have mastered all knowledge, from astronomy above to geography below; managed to separate flesh from bone; or achieved superpowers, you are only a partial person of the Way unless you understand the human affairs and universal principles governing this world. Therefore, you must simultaneously proceed with training in the Threefold Study and nurture a well-rounded character."

— One must live among the people, with the people, and for the people. Only then can one be a wholesome person of the Way.

위로 천문지리를 통하고 골육이 분형되고
영통을 하였다 할지라도 인간 사리를
잘 알지 못해멀 조각도인이니 …
삼학의 공부를 병진하여 원만하는 인격을
양성하라 …

- 사람속에 있고 사람과 함께 있고 사람을 위해 있어야
옹근도인이라 …

'조각도인'
천수 2014

Passing Away While Sitting or Dying While Standing

"It is said that one must gain liberation from birth, old age, sickness, and death. Does this refer to the state of 'passing away while sitting' or 'dying while standing'?"
"The expression means that one has fully mastered the truth of neither arising nor ceasing, so that one is not bound by birth or death."

— Passing away while sitting or dying while standing? Is there any benefit if one dies while sitting, while standing, while lying on one's back, or while lying prone? Even anchovies die in varying ways.

'생·노·병·사에 해탈을 얻어야 한다고 한바 있사오니,…
과거 고승들과 같이 좌탈입망의 경지를 두고 이르심이오니까…'

'그는 불생불멸의 진리를 요달하여 나고 죽는 데에 끌리지 않는다는
말이니라'

－좌탈입망? 앉아죽고 서서죽고 누워죽고
엎어져 죽으면 좋으냐? 멸치도 각서으로 죽는걸!

'좌탈입망'
철수 2014

Upon Attaining Great Enlightenment

"When the moon rises while a fresh breeze blows,
the myriad forms become naturally clear."

— He could not deliver the news of the flowers blooming as it was still too early.

맑은 바람·달
떠오를 때
만상이
절로 밝네

― 때가 일러
꽃소식을
못 전하시고 …

대각을 이루시고
청수 2014

The Buddha-nature

"Only if the mind's shape and the nature's substance are perfectly clear before one's very eyes."

— To see without the eyes, to speak without the mouth, and to listen without the ears—that is *Il-Won*!

'마음의 형상과 성품의 체가
완연히 눈 앞에 있어서…'

— 눈없이 보고
 입없이 말하고
 귀없이 듣자너, 일원!

` 불정을… 철수2014

Iron Ax

"If one only tries to see one's nature but not to achieve Buddhahood,
this would be of little use, like an ax that is well crafted but made of lead."

— An iron ax that cuts well—that would mean becoming a commonplace object that can be said to have
 achieved everything.

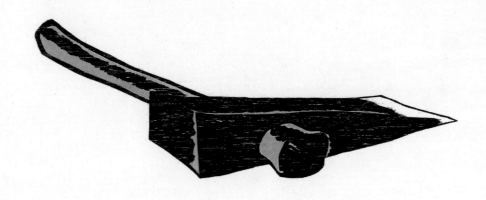

견성만 하고 성불하는데에
공을 들이지 아니한다면 …
보기 좋은 납도끼와 같아서
별소용이 없나니라 ˊ

— 잘드는 쇠도끼,
그흔한 물건이 되어야
다 이룬것이라 하느니라!

ˋ 쇠도끼 ˊ 철수 2014

A Consummate Way

"If the gateways of religion do not elucidate the principle of the nature, then it is not a consummate Way. That is because the principle of the nature becomes the master of all dharmas and the foundation of all principles."

— To say that without the principle of the nature, the Way is not a consummate Way —
 It means that there may be children who do not know their parents, but no children are without parents. Dharmas without masters are like descendants without ancestors.

종교의 문에 성리를 밝힌바 없으면
이는 원만한 도가 아니니
성리는 모든 법의 조종이 되고
모든 이치의 바탕이 되는까닭이니 …

― 성리없으면 원만한도가아니라니
 부모 모르는 자손은 있어도,
 부모없는 자손은 없다는 말씀이시지!
 조종없는 법은 조상 없는 자손이라 …

 '원만한 도'
 최경순 2014

All Dharmas Return to One

"The water flowing down these many valleys is traveling different courses now, but it will finally collect in a single place. The saying 'all dharmas return to one' is just like this."

— Just as the small wisdom follows when the great wisdom takes the lead, the water flows and all dharma flows. It is simply that "returning to one" cannot be seen from here.

「저 여러 골짜기에서 흐르는 물이 지금은 그 갈래가 비록 다르나 마침내 한곳으로 모아지리니 만법귀일의 소식도 또한 이와 같나니라 」

— 큰 지혜가 앞서 계시니 작은 지혜가 뒤를 따르는 듯, 물 흐르고 만법이 흐르고 …, 다만 귀일은 여기서 보이지 않아서 ……

「 만법귀일 」
철수 2014

The Arcane Realm

"Were I to teach you about it, it would be against the Way; were I to not teach you, it would be against the Way. So, what shall I do?"
"The congregation was silent and could not answer. At the time, it was the winter and white snow was piled in the yard. [The Founding Master] started to clear the snow from the courtyard (*toryang*) himself."

— It is the news that it snowed on *Il-Won*, and the great teacher cleared the snow from the courtyard—that is good news, but only the voice of the teacher is heard in the courtyard.

'너에게 가르쳐 주어도
도에 어긋나고
가르쳐 주지 아니하여도
도에 어긋나나니, 그
어찌하여야 좋을꼬…'

'좌중이 묵묵하여
답이 없거늘… 때마침
흰눈이 뜰에 가득한데…
친히 도량의 눈을 치시니…'

― 일원의 눈내리고, 그 뜰이 큰스승께서
눈치우는 소식이라 죽은 소식인데,
도량에 스승의 목소리 뿐이구나!

'현묘한자리'
현수2014

A Case for Questioning

"My mind cannot be rectified even for a moment because of the defilements and the idle thoughts. ... I want to rectify that mind."
"Try to study this case of questioning: The myriad dharmas return to one; to what does the one return? (萬法歸一 一歸何處)"

— Upon the already massive pile of defilements and idle thoughts, he adds eight more Chinese characters!

'저는 항상 번뇌와 망상으로 잠시도 마음이 바로잡히지 못하오니
그 마음을 바로 잡기가 원이옵니다'…

'이 의두들 연구해 보라… 만법 일귀 일귀하처…'

— 번뇌 망상 많은데, 여덟글자를 더 얹으시는구나!

'의두하나'
청수 2014

The Seal of Approval to 'See the Nature'

"Seeing the nature neither does nor does not involve words. However, from now on, one will not be able to give the seal of approval to 'see the nature' by such a method."

"Without moving your feet, show me the Way!"
"Can you make that Bodhidharma hanging on the wall walk?"

— Two men have fooled an old buddha and a young girl!
 Telling the girl with feet not to walk, and telling the fixture of the Bodhidharma to walk!

'견성이 말에 있기도 하고 없기도 하나
앞으로는 그런 방식으로 견성의 인가를
내리지 못하리라'

백학명선사

이청풍

소태산

"발을 떼지 말고
도를 일러오라!"

"벽에 걸린 달마를
걸릴 수 있겠느냐?"

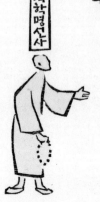

-두사새가 옛부처와 어린 소녀를
희롱하였구나!
발있는 소녀는 걷지말라하고
앉은뱅이 달마는 걸어 보라 하다니!

'견성 인가' 철수 2014

If One Sees the Nature

"What happens if one sees the nature?"
"One will understand the original principle of the myriad things in heaven and on Earth and will become like a carpenter who has acquired a ruler and chalk line."

'견성을 하면 어찌 되나이까?
우주만물의 본래 이치를 알게 되고,
목수가 잣대와 먹줄을 얻은것 같이 되나니라'

' 견성을 하면 '
철수 2014 🏯

Via 'Seeing the Nature'

"Is just seeing the nature enough to immediately achieve Buddhahood?"
"One will not be called a person of the Way just by seeing the nature; one must seek out a great teacher so one may work hard at achieving Buddhahood."

— What he is saying is that practitioners ride the vehicle that is "bound for achieving the Buddhahood via seeing the nature"!
And once you are on it, sit until the very end when it is time to get off!

'─견성만 하면 곧 성불이 되나이까?
─견성만으로는 도인이라 할수 없을것이며
성불을 위해 큰스승을 찾아다니며
공을 들이라.'

─'견성경유 ─ 성불행'을 타라는 말씀!
탔으니, 내릴때 되도록 내처 앉아
있으라는 말씀!'

'견성경유'
원수 2014

Il-Won—Finger

"There are people who claim to be experts on the principle of the nature and who try to resolve it without using words. This is a serious illness.
However, one should not engage in too much verbal expression, either.
The thousands of scriptures and tens of thousands of treatises attributed to the Buddha and the enlightened masters are just like fingers pointing at the moon."

— *Il-Won* is also one of these fingers. Hence, know that the ten fingers on your hands are not the only fingers!

「 성리를 다투는 사람들이
말없는 것으로 만 해결을 지으려고 하는 …
그것이 큰 병이라 …

그러나, 또한 말 있는 것 만으로
능사를 삼을 것도 아니니 …
불조들의 천경 만론은 마치
저 달을 가리키는
손가락과 같나니라 `

- 일원 역시
그 손가락이니
열 손가락만
손가락 이란 줄
알라!

`일원 - 손가락 `
철수 2014

Substance and Function

"Understanding completely the substance of the principle of the nature means knowing how to divide the 'great' into the 'small,' which are the myriad of phenomena of all shapes and forms in the universe, and knowing how to integrate the various smalls extending through every shape and form into the single whole of the great."
"Understanding completely the function of the principle of the nature means understanding the truth that all principles under heaven change while not changing."

— Can it be said, then, that it is big even if it is big, small even if it is small?
 Can it be said that it exists even if it exists, or it does not exist even if it does not exist?

`대를 나누어 삼라만상 형형색색의 소를 만들 줄도 알고
형형색색으로 벌여있는 소를 한덩어리로 뭉쳐서
대를 만들줄도 아는 것이 성리의 체를 완전히 아는 것이요`
`변하지 않는 중에 변하는 진리를 아는것이 성리의 용을
완전히 아는 것이라 …`

－크니 크다 할까, 작으니 작다 할까?
있으니 있다 할까, 없으니 없다 할까?

`체·용` `천수그미ㄴ`

This Realm

"Being is a realm of change; nonbeing is a realm that is unchanging. But this realm is the locus that can be called neither being nor nonbeing."
"Since this realm is the true essence of the nature, do not try to understand it by ratiocination; rather, you should awaken to this realm through contemplation."

— These are the words from the twenty-sixth year of the *Won* Era.
 They were never worn out by time, nor were they ever tainted by people.
 How sturdy their foundation is!

유는 변하는 자리요 무는 불변하는 자리이니 유라고도 할수없고
무라고도 할수없는 자리가 이 자리이며 …
이 자리가 곧 성품의 진체이니, 사량으로 이자리를 알아내려고
말고 관조로써 이 자리를 깨쳐 얻으라

— 원기2년 말씀이시다,
세월에 낡지 않고
사람에 대묻지 않으니
여전하다 여전하다
그 기틀!

＼이자리＼
청수 2014

Radiant Brightness of the Great Loving-Kindness and Great Compassion

"The great loving-kindness and great compassion of the Buddha radiates more warmth and brightness than the sun."

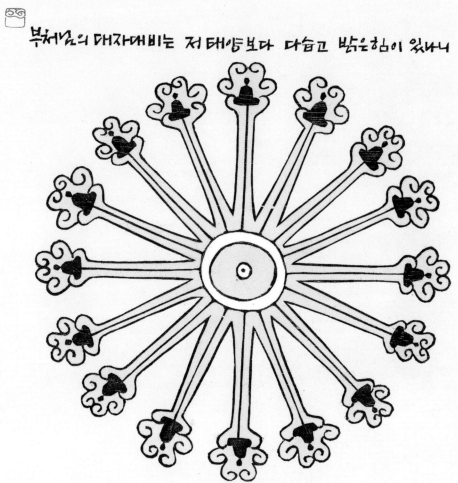

부처님의 대자대비는 저 태양보다 다습고 밝은힘이 있나니

광명·대자대비
천수 2014

Chinmuk Tathāgata

"It seems that the Great Master Chinmuk was attached to wine and women."
"A master such as this is a tathāgata who is attached neither to wine when he drinks it nor to women when he is with them."

— Chinmuk gets drunk with a bowl of brine,
 and a ripe persimmon is sweet and red, without hiding anything!

`진묵대사도 주색에 이끌린바 있는듯 하오니…`
`그런 어른은, 술경계에 술이 없었고
색경계에 색이 없으신 여래시니라`

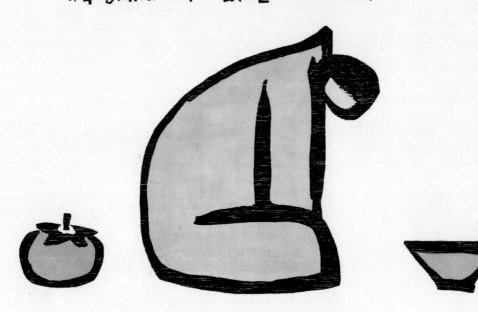

― 진묵은 감수를 사발에 취하고,
발간 홍시 한알, 감춘것 없이 붉고 말고!

`진묵여래`
철수 2014

Bowl

"However, the capacities of the buddhas and bodhisattvas are limitless, so that even if they have something, nothing is added, and even if they have nothing, nothing is subtracted. Thus, what their households have or do not have cannot be easily seen. Hence, they … comfortably preserve their lives."

— Even the alms bowls vary in size.

'불보살들은 그 그릇이 국한이 없는지라, 있어도
더한 바가 없고 없어도 덜한 바가 없어서
그 살림의 유무를 가히 엿보지 못하므로 …
그 명을 편안히 보존 하나니라 '

― 바루도 크고 작은것 있지만 …

'그릇'
청수 2014

Happiness of the Mind

"Since ordinary beings are solely attached to worldly happiness, their happiness does not last long; but the buddhas and bodhisattvas are gratified by the formless happiness of heaven, so they are also able to acquire worldly happiness."

'범부들은 인간락에만 탐착하므로 그 낙이 오래가지
못하지마는, 불보살들은 형상없는 천상락을 수용
하시므로 인간락도 아울러 받을 수 있나니…'

'마음락'
천수 2014 卍

Plentiful Original Home

"But ordinary people of this world ... only concentrate on owning whatever they can, so they are busy acquiring things that involve much work, anxiety, and heavy responsibility, all without any real purpose. This is because they have not yet discovered the plentiful household goods of their original home."

범상한 사람들은 무엇이나 기어이 자기앞에
갖다 놓기로만 위주하여, 공연히 일 많고
걱정되고 책임 무거울것을 취하기 급급하나니...
이는 처음으로 국한없이 큰 분가 살림을 발견
하지 못한 연고니라

큰 붓가
원수 2014

On the Way to Pongsŏ Monastery

"Because we have no money, we have to make you walk along the road."
"Be settled in mind regardless of whether we have money or not."

— How warm and loving! Teacher and disciple accompanying each other always becomes a dharma
 instruction.
— This was no exception! They cast off poverty on their path.

' 우리는 돈이 없어서
 대종사를 도보로 모시게 되었으니 ······ '

' 있으면 있는대로
 없으면 없는대로 안심하면서 ······ '

－따뜻하고 애틋하다.
 사제동행은 늘 법문이라.
－어김 없다!
 그길에서
 가난을 벗어버리고
 ···

' 봉서사가는길 '
켠수 2014 🏛

Tracing the *Il-Won-Sang* on the Ground

"By the roadside there were several huge pine trees that were exceptionally gorgeous. Songgwang said, 'How I would love to transplant them to our temple!' Then the Founding Master said, 'The old pine tree and our temple are both within our boundaries.'"

"Within it are included, without exception, infinite arcane principles, infinite treasures, and infinite creative transformation."

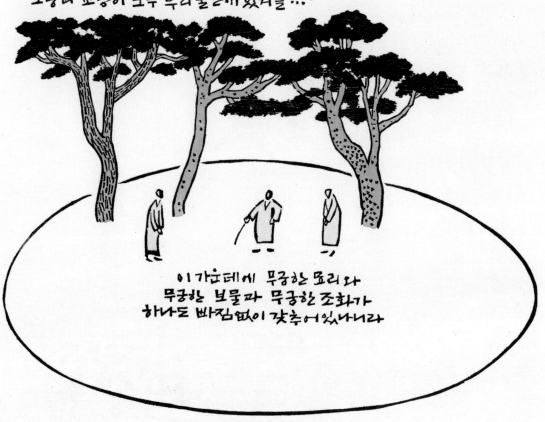

길가의 **소나무** 몇그루가 심히 아름다운 지라 송강이 말하기를
'우리교당으로 옮기었으면 좋겠도다'

'노송과 교당이 모두 우리 울안기 있거늘 …'

이 가운데에 무궁한 묘리와
무궁한 보물과 무궁한 조화가
하나도 빠짐없이 갖추어 있나니라

` 땅게 일원을 그려보이시며 `
철수2014

Everything Is

"Gold and jade may be rare treasures, but to remedy one's immediate hunger, they are not as good as a bowl of rice."

금속이 비록 중보라 하나
당장의 주림을 위로함에는
한그릇 밥만 못할것이오

'모든것이'
천수 2014

The Sacred Incantation [Mantra]

"Eternally preserving long life over an eternity of heavens and Earths,
It perpetually shines alone as everything passes into extinction over myriad ages.
Awakening to this Way of coming and going is an everlasting flower,
Every step and every thing is a great, sacred scripture."

— On a path by oneself, the sound of birds, wind, and water all sound wonderful!

영천영지 영보 장생
만세멸도 상독로
거래각도 무궁화
보보 일체대성경

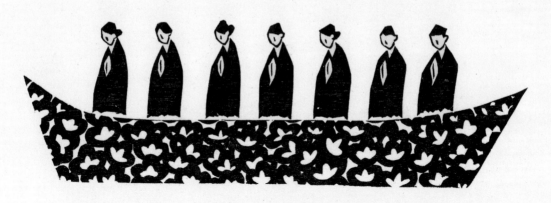

— 혼자가는 길이니 새소리·바람소리·물소리가 다 좋지!

'성주'
철수 2014

The Boat of Words

"A dharma instruction for sending the spirits on in transition."

— Let us board on the words and sail across the sea of birth and death.

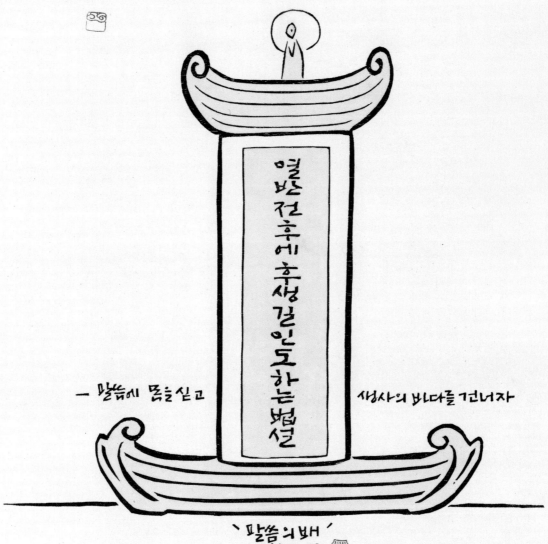

一 말씀에 몸을 싣고

생사의 바다를 건너자

'말씀의 배'
천수 2014

Arising and Ceasing

"While we are alive, if we do not understand the Way of life, we will not be able to actualize the value of living."

"And while we are dying, if we do not understand the Way of death, it will be difficult to avoid unwholesome destinies."

"Birth and death are originally nondual; arising and ceasing originally do not exist. The enlightened understand it as transformation, but the unenlightened call it birth and death."

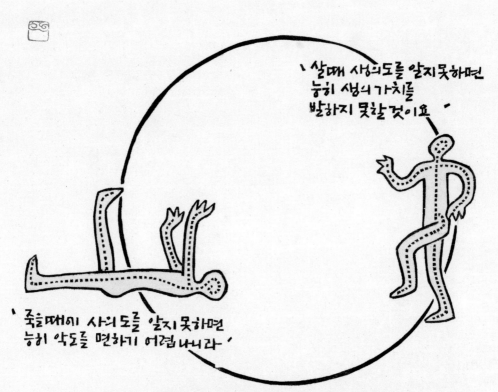

In an Impeccable State of Mind

"When my life is coming to an end, what final thought should I maintain?"
"Rest in an impeccable state of mind."

— This only comes once: live well!
 He says that we are infinitely reborn, reborn, and die again, like falling asleep and then waking up, and
 falling asleep and then waking again.
 You have come here once: live well!

"일생을 끝마칠때 최후의 일념을 어떻게 하오리까?"
"온전한 생각으로 그치라!"

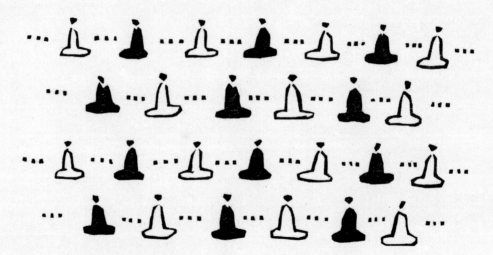

- 한번 뿐이니, 잘살아라!
자고깨고 자고깨듯이 한없이 다시나고 다시나고 다시죽는 다시니
한번 왔으니, 잘살아라!

'온전한 생각二로'
현수2014

An Unremarkable Day

"There was nothing special about either yesterday or today. ...
It is the same spirit when we die as it is when we are alive, ... however, the spirit is eternally
inextinguishable and thus is never subject to birth or death."

— I will not ask about the day you came, but I will ask about the day you will go.
 On which otherwise unremarkable day will you go?

'어제가 별날이 아니고 오늘이 별날이 아니건마는···
우리가 죽어도 그 영혼이요 살아도 그 영혼이건마는···
영혼은 영원 불멸하여 길이 생사가 없나니···'

1 2 3 4 5 6 7
8 9 10 11 12 13 14
15 16 17 18 19 20 21
22 23 24 25 26 27 28
29 30 31 1 2 3 4
5 6

— 온날은 그만두고 갈날을 묻습니다
어느 별날아닌 날에 가시겠습니까?

10 11

'별날아닌···'
국수2014

The Practice of Nonattachment

"How can we call that which we cannot take along with us our eternal possessions?"
"For those with strong attachments to wealth, sex, fame, and profit; to spouse, children, and relatives; or to clothes, food, and shelter, it would be a real hell on Earth when those things vanish before their eyes. Even when these attached people die, they will again be dragged around by their attachments."

`하나도 가져가지 못할것을 어찌 내것이라 하리요 …
-재색,명리·처자권속·의식주 등의 착심이 많은 사람은
그것이 자기 앞에서 없어지면 … 현실의 지옥 생활이며 …
죽어갈 때도 그 착심에 이끌리어 …`

`착 없는 공부를…`
철수 2014 🏠

With No Intent

— Like the sun that has no intent, free from any selfish motives or distracting thoughts—sit, stand, work, rest, be warm, be cool, be impartial, be firm, and be tranquil each and every day.

— 해처럼 무심하게 — 사념 잡념 없이 앉고 서고 일하고 쉬고
따뜻하고 서늘하고 엄정하고 단호하고 고요하게 하루 또 하루

'무심하게' 경수 2014

The Separate Roads that Lead to Wholesome and Unwholesome Destinies

Heaven People	Simple Desires
	Lofty Thoughts
	Pure Energy
Earth People	Burning Desires
	Base Thoughts
	Turbid Energy

"When each and every one of us reflects on our own minds, we will know which type of person we are and what will happen to us in the future."

하늘사람 욕심담박
생각고상
맑은기운

땅사람 욕심치성
생각비열
탁한기운

'누구를 막론하고 다 각기마음을 반성하여 보면
자기는 어느 사람이며 장차어찌 될것을 알수 있으리라'
'선악도의갈림길'
철수2014

Moon of Wisdom

"Only when the dark clouds are swept away up in the sky and only when the clouds of greed are dispelled in the mind-sky of practitioners of the Way will the moon of wisdom rise."

— When the clouds of greed are dispelled, where does the moon of wisdom go to rest?

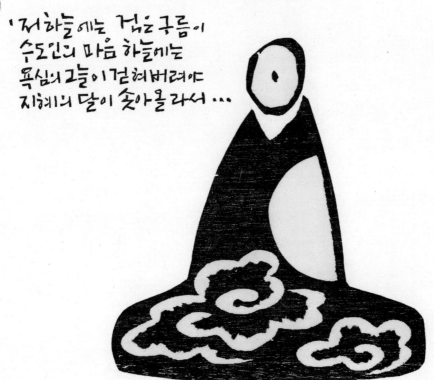

'저 하늘에는 검은 구름이
수도인의 마음 하늘에는
욕심의 그늘이 걷혀버려야
지혜의 달이 솟아올라서 ...

— 욕심그늘 걷히면 지혜의달 어디서 쉬나?

~지혜의달~
청수 2014

Belief, Zeal, Questioning, and Dedication

"Anyone who has wholehearted belief, zeal, questioning, and dedication can be certain of speedy success."

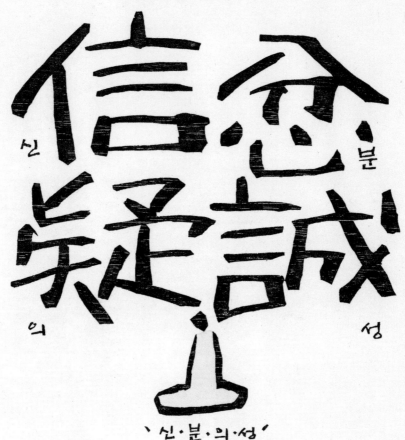

`신분의성만 지극해면
공부의성취는 날을기약하고
가히얻을수 있나니라`

`신·분·의·성`
철수 2014

Arousing the Mind

"People who have high position, power, wealth, or extensive learning usually find it hard to arouse a great believing mind and enter the great Way."

— If one has any possessions, one can use them as a reprimand; if not, use them as opportunities.

`세상에
 지위가 높은 사람이나,
 권세가 있는 사람이나,
 재산이 풍부한 사람이나,
 학식이 많은 사람은

큰 신심을 발하여 대도에 들기가 어려운데...'
— 어느 하나라도 가진게 있으면 경책을 삼고,
없으면 기회를 삼으면 되겠습니다.

 `발심`
 정수 2014

Integrity of Dharma

"Despite forming a teacher-disciple relationship,
some have not preserved that trust."

— In a leaky bowl, what could possibly be contained?

The Spring Breeze

"Though the spring breeze blows impartially without any thought of self …
though sages give dharma disquisitions impartially without any thought of self …"

— The spring breeze blows for myriad years,
 and in every spring
 the flowers blossom,
 yet the news of spring's arrival is ever so rare.
— You should be that news of spring blossoms!

봄바람은 사가 없어
평등하게 불어주지만 …
성현들은 사가 없어
평등하게 법을 설하시며
주지만 … ′

— 봄바람 만년을 이어 불고,
봄마다
꽃도 피는데 …
사람의 봄소식 이렇게 귀하다
— 네가 그 봄꽃 소식해라 !

`봄바람은 …′
철수2014

With Belief and Dedication

"If you practitioners who develop both self-powered and other-powered belief in tandem were to find yourself obstructed by the vicissitudes of life, would that not be a thing about which to feel ashamed? Thereby, master all situations and do not waver."

— On the sea of suffering, is it not only natural that one finds wind and waves?
 We can entrust the boat to the great waters and simply continue rowing on!

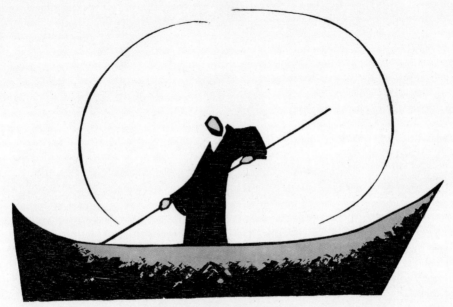

'파란 곡절에 조금이라도 마음이 흔들린다면 ··· 자격 · 타격 병진수행
하는 이틀로 부끄러운 일이니 ··· 지배하되 흔들리지는 말라 '

－ 고해에 풍파가
당연하지 않은가?
배를 큰물에 맡기고
노저어 갈 따름!

˹신성으로˼
천수 2014 ⌂

Hey, You!

"While the Founding Master was giving a dharma discourse, Kim Chǒnggak sat in the front row, dozing. He was scolded, having been told, 'The sight of you dozing in front of me is as ugly as a water buffalo.'"

— Kim Chǒnggak may be dozing in the front, but we are dozing out of sight!
— Hey, you!
— Yes, sir!

The Realm of Belief and Dedication

"Among the disciples, there was one who cut off his hand as a token of his faith.
'Authentic belief and dedication originally depend on one's mind and not on one's physical body.
No one should ever commit such an act!'"

— This is the recounting of Huike's arm being cut off in the Bodhidharma's courtyard before it was
reattached at Sotaesan's courtyard.
He is cleaning so that not a single drop of blood was scattered upon the snowy field.

 `제자하나 신을 바치는 뜻으로 손을 끊은 사람이
있는지라 … 신성은 마음에 달린 것이요
몸에 있는 것이 아니니! …
누구든 절대로 이런일을 하지 말라!`

—달마의 뜰에서 끊어진
혜가의 팔이
소태산의 뜰에서
올라붙은 소식이다
눈밭에 흩어진 피한방울조차
다 지우시는구나!

`신성의자리`
철수 2014 ⛩

If the Mind Is…

"If the mind is wholesome, everything wholesome arises along with it;
if the mind is unwholesome, everything unwholesome arises along with it.
Thus, the mind becomes the basis for everything wholesome and unwholesome."

— Not knowing the appearance of wholesome and unwholesome, not knowing the features, the looks and
 clothes, I would not be able to recognize it even if I encountered it.
— I would like to take a look at it.

'한마음이 선하면
모든 선이 이에 따라 일어나고...'

'한마음이 악하면
모든 악이 이에 따라 일어나니...
마음은 모든 선악의 근본이 되나니라'

- 선·악의 면모를 모르고,
이목구비 - 신상착의를 몰라
만나도 알아보지 못합니다
- 한번 뵙겠습니다

'한마음이'
권수 2014

An Ignorant Person

"An ignorant person who knows he is ignorant will gain wisdom.
A wise person who knows only his wisdom but not his ignorance
will gradually fall into ignorance."

— The Buddha, too,
 can fall,
 and when having fallen,
 gets hurt.

자기가 어리석은 줄 알면
어리석은 사람이라도
지혜를 얻을 것이요
자기가 지혜있는 줄판 알고
없는 것을 발견하지 못하면
지혜 있는 사람이라도
점점 어리석은 데로
떨어지나니라

— 부처님도
떨어지고,
떨어지면
다친다

'어리석으면'
철수 2014

Common Sense

"A person cultivating the great Way establishes wisdom on the foundation of absorption."
— Meaning that the head is placed above the body.

"A person working on the great enterprise bases talent on virtue."
— Meaning that the roof is placed above the pillars.

'큰 도를 닦는 사람은
정위에 혜를 세워 …'

'큰 사업을 하는 사람은
더위에 재를 써서 …'

— 몸뚱이 위에
머리를 둔다는 말씀입니다

—기둥 위에 지붕 얹는다는
말씀이지요

'상식'
철수 2014

Great Way—Tall Tree

"Those who have made a great vow to the great Way should not hope to accomplish it quickly."

— Only be ceaseless!

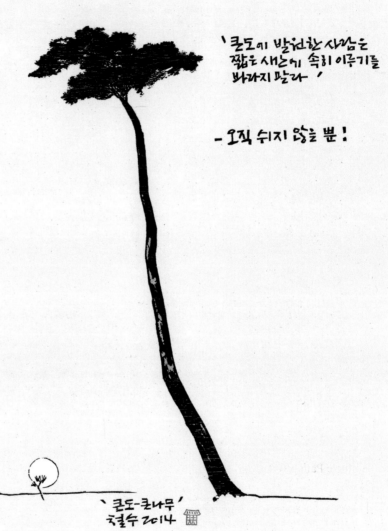

「큰도에 발원한 사람은
짧은 생눈에 속히 이루기를
바라지 말라 」

- 오직 쉬지 않을 뿐!

「큰도-큰나무」
철수 2014

A Single Path of Progress

— Being proud and haughty is not a path,
 and denigrating and giving up on oneself is not a path,
 so what is the path?

— It is the single path of progress!

— 지춘자대도 길아니고
자픈자기도 길아니니
어디가 길이겠습니까?

— 향상일로!

`향상일로`
혈수 2014 ⛩

Special Wish-Fulfilling Gem

"There is no special wish-fulfilling gem. If you detach yourself from greed and free yourself from likes and dislikes …"

— How distant and far away those words are that tell us to detach ourselves from greed!
— Watching the the sun rise and set, the moon rise and set, the stars come and go, flowers bloom and wither, birds chirp and leave, and the wind blow…
 One can tell that the great world thoroughly understands these words.

여의보주가 따로 없어니
마음에 욕심을 떼고
하고 싶은 것, 하기싫은것에
자유자재 하고 보면···

- 멀고, 아득하구나, 욕심을 떼라시는 말씀!
- 해뜨고 지고, 달뜨고 지고, 별이 오가고, 꽃피고 지고,
 새 울다가는 것, 바람 불어가는 것 바라 보거니···
 큰 세상은 그 말씀 다 알아듣고···
 '여의보주'
 철수 2014 ⛩

Conquering Oneself

"One who is able to conquer oneself will gain the strength to conquer anyone under heaven."

— Having myself be conquered before me!
 That, I heard, is the beginning and the end of mind practice.
 Yet I have never sat in the conqueror's seat.

'자기를 능히 이기는 사람은
천하사람이라도 능히 이길 힘이 생기나니라'

— 내앞에 나를 조복하게 하는일!
그게 마음 공부의 처음이자 끝이라는데.
이기는 자리에 앉아보지 못했습니다.

'자기를이기는…
철수 2014

Foolish

"Two types of foolish people:
The first is a person who, though unable to use his own mind as he wishes, tries to use others' minds as he wishes.
The second is one who, though unable to handle his own affairs, meddles in others' affairs and suffers from getting involved in quarrels."

— A thousand times, I'm sorry!
 They are both in me!
 They are both in me!

`두가지 어리석은 사람 …

하나 · 제마음도
마음 대로 쓰지 못하면서
남의 마음을
제 마음대로 쓰려는 사람 …

둘 · 제일 하나도
제대로 처리하지 못하면서
남의 일 까지 간섭 하다
시비에 들어
고통받는 사람 … `

— 죄송천만 입니다!
제게 다 있습니다!
제게 다 있습니다!

` 어리석은 … `
현수 2014 🏛

The Soup of Wholesomeness and Unwholesomeness

"Even when one has practiced wholesomeness, if one resents others for ignoring it, a sprout of
unwholesomeness will grow within that wholesomeness.
Even when one has committed unwholesomeness, if one repents, a sprout of wholesomeness will grow
within that unwholesomeness.
Therefore, do not become conceited or self-satisfied; do not give up on yourself!"

— As you manage your household well, you can guess what your neighbors' households are like.
 How thrifty and scrupulous of you to save the wholesomeness and even the unwholesomeness to manage
 the household!
 You boil the wholesomeness and unwholesomeness together in one pot!

선을 행하고도 남이 몰라주는 것을 원망하면
선가운데에 악의 움이 자라고 …
악을 범하고도 참회하면
악가운데 선의 움이 자라나니 …
자족도 말고 자포자기도 말라!

—당신 살림살이 알뜰하여 이웃 살림도 다잡잡하시는구나!
알뜰살뜰하게, 선도 살려쓰고 악도 살려쓰는 살림 솜씨라니!
선·악을 한 솥에 끓이시는구나!
　　　　　선악탕 심경수 2014

The Mind First

"Only a person who has removed the unwholesome and venomous energies in his mind can resolve others' unwholesome and venomous energies."

— Just as the clean water that runs long will wash out the turbid water …

'제 마음 속에 악한 기운·독한 기운이 풀어져야
다른 사람의 악하고 독한 기운도 풀어줄 수 있나니라'

— 맑은 물 오래 흘러
 흐린 물을 씻어 내듯…

'마음에 먼저'
천수 2014

Skill of the Medical Sage

"Sentient beings discover only the harm within grace and bring on disorder and disruption;
people of the Way find the grace within harm and bring on peace and comfort."
"There is not a single thing under heaven to discard if you know how to make use of things."

— He knows that the mind is the source of all illnesses and uses grace—and even harm—as the medicine.
 There is no room for doubt, as it is the skill of the medical sage.

중생들은 은혜에서도 해(害)는 발견하여
난리와 파괴를 불러오고,
도인들은 해에서도 은혜를 발견하여
평화와 안락을 불러오나니 ···

'이용하는 법을 알면
천하에는 버릴것이
하나도 없나니라 '

— 마음이 만병의 근원인줄 아셔서, 은혜도 약으로 쓰고
해도 약으로 쓰시는구나! 의성의 솜씨라 의심할것
없다 —
 '의성의 솜씨'
 천수 2014

Someone to Respect in One's Heart

"In this world, there are people who are difficult to deliver.
First is a person who in his heart respects no one."

— When I invited someone whom I could respect into my heart, he spoke nothing and only gazed.
 Is he mute? Is he deaf?
 Yet, while he seems to be dozing off or be taking time off, he sees everything.

'세상에
제도하기 어려운
사람이 있나니,
하나는
마음에
어른이 없는
사람이요…'

— 마음에 어른 한분 모셨더니
말씀없이 눈길뿐이다
벙어리 이신가? 귀머거리신가?
조는듯, 쉬는듯, 볼것 다 보시고…

'마음에 어른이…'
철수 2014

Ordinariness

"Someone who, without being especially good or skilled, maintains his ordinariness within a congregation for a long time and continues to accumulate merit is a special person; he or she will instead experience great success."

— If we can maintain our ordinariness for a long time,
 The dharma nature, which is without good or ill fortune like an empty space and is impartial like a weight, will invite us to be its friend!

「대중 가운데 처하여 비록 특별한 기술과
선은 없다 할지라도, 오래 평범을 지키면서
꾸준한 공을 쌓는 사람은 특별한 인물이니,
그가 도리어 큰 성공을 보게 되리라」

— 평범에 오래 머물수 있으면,
허공처럼 길흉없고 거울속 처럼 엄정한
법성이, 친구 하자고 하지!

'평범'
철수 2014

Receiving the Wise Mandate

"The life of a religious order does not exist in its facilities or assets but in receiving and transmitting the wise mandate of the dharma."

— Hence, what is the use for so many stone jars
 in which you cannot even keep fermented soybean paste?

`도가의 명맥은
시설이나 재물에 있지 아니하고
법의 혜명을 받아
끼친하는데 있나니라`

─ 그러나, 장도 못 담그는 돌항아리
어디 쓰자고 개러 많은 신고?

`혜명을 받아`
철수 2014

Empty-Handed

"A person who does not have in his heart a single thought of self is someone who owns the triple worlds in the ten directions."

— Please forgive me! With all due respect, I am afraid that I am still empty-handed.

그 마음에
한 생각의
사가 없는 사람은
곧 시방세계를
소유하는
사람이니라

— 용서하십시오! 여태, 죄송천만한 빈손 입니다

- 빈손 -
일수 2014

Collecting Oneself

"There unexpectedly occurred a severe storm that violently rocked the boat, which created much havoc on board."
"Pull yourselves together!"

— Of course! I keep to that realm regardless of whether I am on the boat or off. It is just that I develop motion sickness all too easily.

'뜻밖에 폭풍이 일거나 배가 요동하때 …
배안이 크게 소란하거늘…
—여러사람들은 정신을 차리라 …'

—아무렴요! 배에 타도 그자리, 배에서 내려도
그자리지요. 다만, 멀미가 잦아서 ……
'정신수습'
켠수 2014 🏛

Taffy

"The members invested for a while in taffy-making as the first means of attempting to sustain the poor religious order."

— *Il-Won* smells of poverty, smells of grains being boiled down into taffy.
It is only when one can nip off or stretch out the truth of *Il-Won* to make use of it that the hardship one experienced during the time of taffy-making to make ends meet is not all in vain. Do you understand the phrase "Do whatever the taffy-maker feels like doing"?

`가난한 교단 생활의 첫 생계로
한동안 엿 만드는 업을 경영한 바…`

—일원에서 가난 냄새, 엿 고으는 냄새가 나는구나
일원진리를, 뚝 떼어서도 쓰고 늘여서도 쓸 줄
알아야 엿 팔아 살던 시절의 고생이 헛 되지
않을 줄 알아라! 엿장수 마음대로 `를 아느냐?
`엿`
철수 2014

Under the Same Roof

"To view the practice site and society as separate is a Hīnayāna [Lesser Vehicle] concept and a point of view concerned only with one's own perfection."
"Society's impurity is in fact the order's impurity, and the order's impurity is in fact society's impurity."

— The practice site and society,
 they live under the same roof,
 they are two peas in a pod
 that are inseparable from each other.
 They are *Il-Won*.

사회와 도량을 따로 보는 것은
소승의 생각이요, 독선의 소견이니 …

사회의 부정이 곧
도량의 부정이요
도량의 부정이 곧
사회의 부정이니 …

— 도량과 사회, 함께 끓고 함께 식는
한솥밥이다. 한통속이다. 일심이다

'한솥밥'
경수 2014

Submission of One's Own Accord

"A detective was assigned by a local police department to stay at the *Won*-Buddhist Headquarters for several years and maintain surveillance on both the Founding Master and the order.
'What reason would I [the Founding Master] have for not inspiring him and helping him gain deliverance?'
The detective finally submitted of his own accord and joined the order, afterwards rendering much assistance."

— Teaching a man who served two heavens to learn one heaven

" 형사 한사람이 경찰당국의 지령을 받아,
대종사와 교단을 감시하기 위하여 여러해를
총부에 머물르는데 …
" 그사람을 감화시켜 제도를 받게 하여 안될
것이 무엇이리요 ."
- 그가 드디어 감복하여 입교하고 … 많은
도움을 주니 … '

- 두하늘을 섬기는 자에게 한 하늘을 가르치시다

' 감복 '
현수 2014

The Chest in His Room

"[The Founding Master] locked his chest each time he left his room, even for a moment.
'I am trying to keep the people whose practice is immature from committing transgressions prompted by 'an object seen, an object desired.'""

— The chest in his room must be like this:
 It must be the kind of chest whose *Il-Won* door fits the frame so well that it opens and shuts accordingly!

`잠깐이라도 방을 비우실때
문갑의 자물쇠를 채우시는 지라···

공부 미숙하여, 견물생심으로 죄를 지을까 하여
미리 그 죄를 방지하는 일이니라 ´

— 그 방에 문갑이 꼭 이럴거라.
일원 아귀가 꼭 맞아서 열리고
닫히는, 그런 물건이었을 거라!
　　`그방 문갑 ´
　　철수 2014

So Needlessly

"No matter how abundant certain things may be, if a person does not know how to use them sparingly, he will receive the retribution of poverty."

— That means people in this age, such as ourselves, who buy, use, and discard everything so needlessly, will receive the retribution of poverty, correct?
— I was always curious about that.

'아무리 흔한 것이라도
아껴쓸 줄 모르는 사람은
빈천보를 받나니…'

— 이렇게 함부로,
사서, 쓰다, 버리는
우리들의 시대도
빈천보를 받을 거라는
말씀이시지요?
— 그게늘 궁금했습니다.

'이렇게 함부로'
청수 2014

Bow

"Several children bowed to him, except for the youngest.
'If you bow, I'll give you a candy,' said he."

— A child received a piece of candy,
 but what can a grown-up get for bowing to the *Il-Won*?

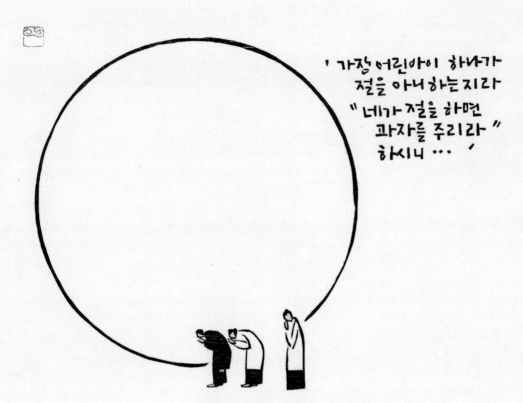

The Place

"Once, when the Founding Master had taken ill, [a disciple said to him,]
'In a member's home next door, there is a comfortable chair that you could sit on. I will bring it over.'
'Never mind.'"

— Founding Master, where are you sitting now?
— I ask of you where the comfortable place to sit is.

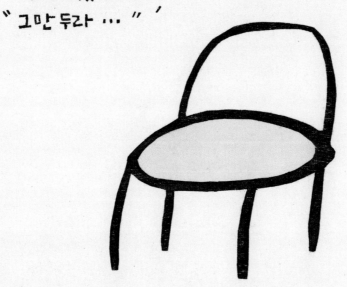

'대종사 병환 중에,
"이웃교도의 가정에, 편안히 비기실 의자가 하나 있사오니
가져오겠나이다"
"그만 두라 …"'

— 대종사 지금 어디 앉아계시던가?
— 편히 비길 자리 어디인지 묻습니다

'자리'
철수 2014

The Letter with Flowers

"The Founding Master always read the mail himself and sent his reply right away. Afterward, he would carefully put away the ones that he decided to save and the rest he would collect and burn at a clean spot."

"A letter contains the sincerity of the sender, so it is not proper decorum to handle it carelessly."

— The Founding Master treated every letter like it had flowers in it and relished the fragrance.

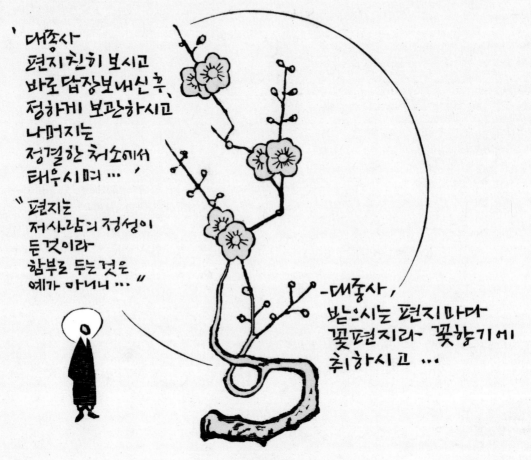

'대종사
편지 친히 보시고
바로 답장 보내신 후,
정하게 보관하시고
나머지는
정결한 처소에서
태우시며 …'

"편지는
저사람의 정성이
든 것이라
함부로 두는 것은
예가 아니니 …"

-대종사,
받으시는 편지마다
꽃편지라~ 꽃향기에
취하시고 …

'꽃편지'
철수 2014

Two Faces

"The Founding Master severely scolded one of his disciples. When the disciple reappeared a little later, the Master treated him with a loving look on his sagely face.
'Before, I scolded him to break the perverse mind that he held, but now I am trying to encourage the right mind that has returned.'"

— How could one raise a life without putting it to sleep or waking it?

대종사 한제자를 크게 꾸짖으시고 , 조금 후에 그 제자
다시오매 바로 자비하신 성안으로 대하시는지라 ···
아까는 사심을 부수기위해, 이제는 정심을 북돋기위해··· ╱

— 재우고 깨우는 일없이
생명을 키울수 없지 않은가?

╲두절굴╱
청수2014 🏛

The Right Dharma of the Great Way

"When a disciple was thatching the roof of a house at the Headquarters, he only laid out the straw but did not tie it down with a rope.
'If a strong wind blows in the middle of the night, then will the work you did not all be for naught?'
That night a strong wind arose unexpectedly and blew away the newly thatched roof.
'You, oh Great Master, foresaw with your supernatural powers what would occur and warned me about it, but in my folly I disobeyed your order and met with this disaster.'
'It is even worse that you now turn me into a psychic. ... [Then] you will not learn from me the right dharma of the great Way but will only try to observe psychic events.'"

— The wind blows in the dharma-realm of empty space at any time,
 and people are as light as rice straws or dry leaves.
 Bear in mind; bear in mind.

"교중 초가지붕을 이면서 나래만 두르고 새끼를 두르지
않는지라 …" 밤사이에 혹시 바람이 불면, 그 이어놓은
것이 허사가 아닌가?"
 그날 밤 때아닌 바람이 불어 지붕이 다 걷히니 …
"대중사께서는 신통으로 미리 보시고 알려주신 것을
어리석은 것이 명을 어기어 이리 되었나이다"
"이제는 도리어 나를 신기한 사람으로 돌리니,
그 허물이 더 크다. … 그리 생각하면, 그대는 앞으로
내게서 대도정법을 배우지 아니하고 신기한 일만
엿볼터인 즉 …'

— 바람은 허공법계를 무시로 다니고
사람은 볏짚·검불처럼 가볍다
유념하고 유념하라—

'대도정법'
철수 2014

Illness of the Mind

"When the Founding Master was consulted about a remedy for a serious illness, he said,
'Call a doctor and get treatment for her.
You may consult me for the illness of the mind, but for your physical illness, consult a doctor.'"

— There is still the kind of illness that one cannot discern whether it is an illness of the mind or a physical
 illness.
— Now, that is an illness of the mind!

병이 위중하매 대중께 방책을 물으시라 …
"곧 의사를 청하여 치료하라!"
"나는 도덕을 알아서 마음병을 치료해주는
선생이요. 육신병의 치료는 각각 거기에
전문하는 의사가 있나니 …"

— 마음병과 육신병을
분별하지 못하는 병도
여전히 있습니다만
…
— 그게 마음병이라!
'마음병'
천수2014

Never Ignoring

"Though the Founding Master warned his disciples against mere talk without follow through, he never ignored what they said. Though the Master warned against mere talent without virtue, he never disregarded talent."

— Using a big broom
 to sweep the yard,
 using a small broom
 to sweep the rooms,
 it is
 a pristine
 practice site
 inside and out.

'제자 가운데, 말만하고 실행이 없음을 경계
하셨으나 그 말을 버리지 아니하셨고,
재주만 있고 덕 없음을 경계는 하셨으나
그 재주를 버리지 아니 하시니라'

— 큰 비로
마당을 쓸고
작은 비로
방을 쓰니
안팎이
청정
도량

'버리는 것 없이'
천수 2014 ▥

Establishing the Prohibitions

"Four, not cultivating the great Way of progressing in concert through the Threefold Study
but developing only absorption and quiescence in the hopes of gaining supernatural powers."

— Why do you think there are assortments of soup bowls, rice bowls, and plates for the side dishes?
— When you are malnourished, you get light-headed and see things.

`넷, 삼학병진의 대도를 닦지 아니하고
편벽되이 정정만 익히어 신통을 희망하는것´

- 국그릇 밥그릇 찬그릇이
 왜 다 갖추어 있겠어요?

- 영양실조 되어견 어지러워
 헛것도 보이고...

`경계하시기를´
천수 2014

Labor

"Whenever the congregation was summoned for physical labor, the Founding Master would show up at the site and coordinate all the details of the work himself.
'You are summoned for physical labor in order to not neglect the Three Great Principles of the physical body.'"

— Behold the candlelight that flickers and burns.
 While laboring, it keeps on practicing!

'대중 출력이 있을때면 매양 현장에 나오시사
친히 역사를 지도하시며… 육신의 삼강령을
등한시 않게 하기 위하여 출력을 시키노라'

— 흔들려 며 타는 촛불 보아라
일하는 몸에서도, 여린한 공부심!

'출력'
철수2014

Great Assets

"When it comes to talent, I do not even have any useful skills with my hands. When it comes to knowledge,
I fall short even in basic education.
What do you see in a person like me that you would believe and follow me?"

— People all manage their households by what they have; you must have plenty of assets up your sleeve!
 The great assets are those that do not run out even if you use them again and again.

"내가, 재능으로는 남다른 손재주하나 없고
아는 것으로는 보통학식도 충분치 못하거늘…
그대들은 무얼보고 믿고 따르는가?"

─누구나 저 가진 것으로 제살림 사는 터이니 필시
숨겨놓은 재산이 많은 사람 이지! 써도 남고
써도 남는 큰 재산이다

'큰재산'
철수 2014

Great Skill

"The Founding Master's genuine, unselfish public spirit; his unvarying and unalloyed sincerity; his magnanimity in embracing both the pure and the sullied."
"Who would not love a good person? To love a hateful person is the practice of what we call great loving-kindness and great compassion."

— To embrace both the pure and the sullied, you are the great ocean and the soil of the wide Earth! To see the chipped stone ax in a random stone and to see the baby in an egg, you are the teacher of heaven and Earth!

`대종사 순일무사하신 공심·시종 일관하신 성의·
청탁 병용 하시는 포용 …`

"좋은 사람이야 누가 잘못 보느냐. 미운 사람을
잘보는 것이 이른 바 대자대비의 행이라"

- 청탁을 가리지 않고 함께쓰신다니, 큰 바다.
대지의 흙이십니다! 막돌에서 떤도끼를 보시고
알에서 새끼를 보시니, 하늘과 땅의 스승이시고!

`큰 솜씨`
철수 2014

Caution!

"If each individual stubbornly insists only on one's own distinctive characteristics and does not try to understand others' idiosyncrasies, then it may become a cause for offense even between the closest of comrades and lead to conflict. … It isn't always because we have faults that others disparage us."
"The Buddha was reportedly disparaged for his eighty-four thousand different kinds of faults, but the Buddha did not really have them."

— Being too good is a fault! Being too lovely is a fault! Being too decent is a fault! Being faultless is a fault! Being awakened is eighty-four thousand faults!
— This is not a caution reserved only for those who deserve to be disparaged, so listen and be cautious! Once again, be cautious!

`사람마다 각각 자기 성질만 내세우고 저사람의 특성을
이해하지 못하면 다정한 동지사이에도 측이 되고
충돌이 되기 쉽나니 … 사람이 꼭 허물이 있어서만
남에게 흉을 잡히는 것이 아니니 … `

`부처님의 흉을 팔만 사천 가지로 보았다 하나, 사실은,
부처님에게 잘못이 있어서 그러한 것이 아니요 … `

— 착하기만 해도 흉! 곱기만 해도 흉! 반듯해도 흉!
흠없어도 흉! 깨달으면 팔만 사천 흉!
— 욕들어 싼 인생들이나 들으라는 말씀 아니니. 듣고,
조심! 또 조심하라!

`조심!`
천수 2014

Sound

"Whether people or things, ... gradually come closer and touch each other, sounds will inevitably be the result."

— We see this all the time. People fight over sensory conditions.
 Wind chimes ring and table clocks ring. People fight and the mind is moved.
 What is life other than that?

'사람이나 물건이나 … 점점 가까워져서 서로 대질리는
곳에서는 반드시 소리가 나나니 …'

— 늘 보는 일입니다. 경계를 두고 다툽니다.
풍경이 울고 좌중이 웁니다. 사람이 다투고 마음이 동합니다.
사는일이 그것아니고 무엇이겠습니까?

　　　　　　　'소리'
　　　　　　　철수 2014 🏛

Like the Pure Gold

"Seeing the faces of people becoming gaunt from the drudgery of the kitchen, [the Founding Master said,] 'In the midst of your harsh circumstances, you must search for truth and attain the three great powers; only then will the impure iron of ordinary beings fall away and you will forge the pure gold of Buddhahood or Bodhisattvahood.'"

식당고역으로 얼굴이 빠져감을 보시고 … ,
너희들이 그 괴로운 경계속에서 진리를 탐구하며
삼매력을 얻어나가야 범부의 잡철이 떨어져
나가고 정금같은 불보살을 이룰 것이라

정금같은…
철수 2014

Degenerate-Age Practitioner

"It is said that, among the transgressors who will receive the retribution of 'the net of golden silk' …, there are many more who are degenerate-age practitioners than there are secular people."
"Falsely guiding others without having a proper understanding of the right dharma … can become the cause for ruining many future lives of numerous people."
"If a person has made no such efforts, but seeks food and clothing or a comfortable life for himself …, then he would be accumulating enormous debts for an eternity and will not be able to avoid becoming a 'demon of life-blood.'"

— There are plenty already! Beware!

`많은 생세 금사팡보를 받을 죄인는
속인에게 보다도 말세 수도인에게
더 많다는 말이 있사오니…`

`정법을 모르고 남을 그릇 인도 하면
여러 사람의 대성을 그르치게 되는
까닭이요…`

`그만한 노력없이 자기 의식이나 안일만
도모한다면 한없는 세상에
큰빚을 지는 것이라…
고혈마를 면하지 못하는 것이니…`

- 이미 맑다!
조심하라!

`말세수도인`
철수2014 🏛

Choosing One

"If, however, without a true vow arising from the heart, … one practices a celibate life physically while envying the secular life in one's heart …"

— This is like a person who is thinking of bracelet and necklace while holding the long meditation beads or short prayer beads.

`특별한 발원없이, 마음으로는 세속생활을 부러워
하면서도 몸만 독신생활을 한다면‥‥´

— 염주와 단주를 쥐고, 팔찌와 목걸이를
생각하는 꼴이라…

`태일´
견수2014

Sensory Conditions of Wealth and Sex

"The Founding Master said to … his disciples, 'Our job is the same as that flock of wild geese. According to the seasons and conditions, colleagues with shared affinities gather for edification in the east or west. For people who practice the Way and are engaged in the work of delivering others, bird netting and bullets correspond to the sensory conditions of wealth and sex.'"

— Beware, as the geese may drop at the fingertips of the Founding Master!
 Hurry up and say that you know nothing of wealth and sex: do it right away!

'대종사 제자들에게, 우리들의 일이 마치 저 기러기떼의
일과같으니 … 시절인연을 따라 인연 있는 동지가
혹은 동미 혹은 서에 교화의 판을 벌이는 것 과같이
…
그 일에 수도하고 교화하는 사람은, 재와색의
경계가 기러기들의 그물과 총처럼
조심하여야할 바니라'

- 대종사의 손가락 끝에서
기러기들 떨어질라!
재·색은 모르는 일이라고
서둘러 일러라, 당장!

'재색의경계'
철수 2014

Good Field

"A field that has poor soil and is overgrown with weeds will produce a good crop only if you work hard to tend it, while the opposite kind of field will yield a good harvest even without exerting much effort.
In the same way, there are some people who require frequent attention and guidance and others who need only the occasional admonition."

— Can the field know that it is a good field? Can the person know that he or she is the kind of person who requires little care? I reflected on this for a moment.

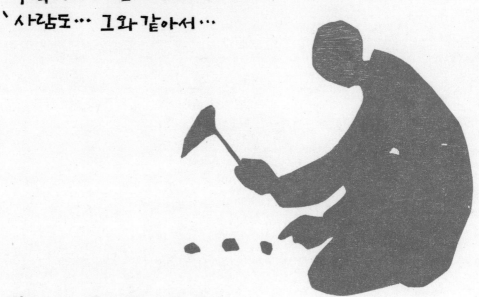

`토질이 나쁘고 잡초가 많은 밭에는
사람손이 많이 가야 수확을 얻고
그렇지 않은 밭에는 큰수고를 들이지 않아도
수확하기 어렵지 않으니 ··· ´

`사람도 ··· 그와 같아서 ···

— 밭이 제가 좋은 밭인걸 알까?
사람이, 제가 수월한 사람인걸 알까?
잠시 궁금했습니다.

`좋은 밭´
철수 2014

Store

The Founding Master's credit sale archive from his small store during the startup days:
People who sold steadily and repaid were the few!
People who did not sell and returned the goods as is
and lost the goods and did not even pay back their cost were many!

— The *Il-Won* franchise is difficult even now!

대중사의 작은가게, 창업 초기
아카이브 — 외상판매 분입니다

착실히 팔아다
갚는 사람은
적고!

가져갔다가
되가져오는
사람과…

물건 읽어 버리 고
값도 떼어 먹는
사람은 허다!

— 일원 프랜차이즈 지금도 어렵습니다!

'가게'
철수 2014

Only What Is Clearly Appropriate

"A newspaper published an article that commended our order.
'If there are people who commend us, there will also appear those who will slander us. You must … not be
overly influenced by others' praise or criticism.
Keep on practicing only what is clearly appropriate.'"

— Even the flowers showering down are something that must be cleaned up afterwards!

신문에 찬양하는 글이 실리거늘,
"칭찬하는 이 있으면 훼방하는 이도 있기마련
세상의 칭찬과 비방에 너무 끌리지 말고, 오직 살피고
또 챙기며 꾸준히 당연한 일만 행하니라."

— 꽃비도 쏟아지고 나면
치워야할 물건이기 십상!

'당연한 일만'
천수 2014

Achieving the Large Through the Small

"It is a natural principle that things grow large from what was small. Therefore, 'achieving the large through the small' is the fundamental principle of heaven's law."
"If, on the other hand, you plot for the immediate expansion of our order's power through some ruse, or try to obtain great power of the Way in a short period of time by a moment's perverted practice, then that is merely foolish greed and goes against principle."

— No need to look far beyond. No need to watch underneath one's step. Just remember that you were once a child.

、세상의 모든 사물이 작은 데서 부터 커진 것 외에는
　다른 도리가 없나니, 이소성대는 천리의 원칙 이니라 ,

、어떠한 권도로 일시적 교세 확장을 꾀하거나 …
　편벽한 수행으로 짧은 시일에 큰 도력을 믿고자한다면
　이는 한낱 어리석은 욕심이요, 억지의 일이라 …,

ㅡ멀리갈것 없다、발밑 드 살필것 없다!
　한때 어린아이 였다는 것을 생각하자!

　　'이소성대'
　　권수 2014

No-Thought

"The Buddha of the past taught that one should make offerings in no-thought, while Jesus said that one should not let the left hand know what the right hand gives."

— What could be the harm in following the words of the elders?
— Live by their words.

Hollow and Ungrounded Words

— Sentient beings seek food when they are hungry.
 Do not tell them to satisfy their hunger with fragrances and dewdrops.

- 중생은 배고프면 밥을 찾는다.
향기로, 이슬로, 허기를 채우라 하지 말라!

~ 뜬구름 잡는 소리 ~
굴속2014

Demonstrating Modesty and Humility

"If people generally show a tendency to dislike physical labor, then transform their inclinations by yourself performing physical labor."
"For those who have excessive self-conceit or desires for fame and fortune, let them feel ashamed on their own by physically demonstrating modesty and humility."

— Words! Body! Demonstrate modesty with your body to demonstrate humility with your mind.

`가령, 일반의 경향이
노동을 싫어하는 기미가 있거든
몸으로써 노동하여
일반의 경향을 돌리고…´

`아상이나 명리욕이 과한 사람에게는
몸으로써 굴기하심을 나타내어
스스로 부끄러운 마음을 내도록 하여…´

- 말! 몸! 몸을 낮추어서 마음을 낮추고 내려놓는…

`굴기하심´
철수 2014

Only Brooding

"To establish a new religious order,
they demonstrated all kinds of acts of loving-kindness and compassion,
like parents raising their children or hens brooding over their eggs."

— Would the hens say that they are enduring hardship or that they are practicing asceticism?
 Would they expect reward or want to be paid for their kindness?

` 새 회상을 세우기로 하면 … `

` 부모가 자식을기르듯 암탉이 달걀을 어르듯
모든 자비행을 베풀었으므로 … `

— 닭이 고생이라 하겠는가? 고행이라 하겠는가?
보답을 바라겠는가? 보은을 바라겠는가?

` 풀을따름 `
청수 2014

Simple Language

"The Way and its power originally have nothing to do with letters. ... In the future, we will compile all our scriptures in simple language that the general public can readily understand."

— Why only speak of simple language
 and not mention that words can mislead you into losing your way?

도덕은 원래 문자여하에 매인 것 아니니
앞으로는 모든 경전을 일반 대중이 두루 알 수 있는
쉬운 말로 편찬하여야 할 것이며…

— 문자가 길 읽게도 하는 것은 말씀 않고
쉬운 말만 말씀하시는 까닭은 무엇입니까?

쉬운 말
철수 2014

In the Future

"Just as farming those large fields begins with planting seeds in small seedbeds, so too will we today be recognized in the future as the ancestors of a great, worldwide order."

— He sang the farmer's song celebrating the good harvest even in the turbulent times,
 and now sings the song of an abundant growing season while transplanting rice seedlings!
 This is a sign of bumper crop! How great this is!

'저 넓은 들의 농사도 좁은 못자리의 모농사로 비롯한것 같이
지금 우리가 장차 세계적 큰 회상의 조상으로 드러 나리라'

— 난세에도 격양가를 부르시더니
모심으며 풍년노래를 하시는구나!
대풍조짐이라! 좋고, 좋다!

'장차'
현수 2014

The Diamond Mountains

"Travelling the Diamond Mountains on foot, I realized that they were merely an empty shell.
As the Diamond Mountains become known to the world, Korea will again become Korea."

— If one paints the Diamond Mountains upon hearing these words, that person is a blind fool who cannot
 see even with his or her eyes intact, and is deaf.
 The Diamond Mountains are not mountains, and Korea is not a nation.
 If we cannot be the host of this mountain, how could Korea be Korea?

걸음걸음 금강산을 돌아보니 금강산도 빈껍데기더라
금강이 세상에 드러나고서야 조선도 다시금 조선이니...

— 이 말씀에 금강산을 그리는 자는
눈뜬 소경이요 귀 먹은 사람이라
금강산은 산 아니요
조선은 나라 아니다
금강을 제 것 삼지 못하면
어느 조선이 조선이리오

금강
철수 2014

The Lustrous Diamond Mountains

"The hosts of the Diamond Mountains must develop personalities that are equal to that of the Diamond
Mountains.
If you polish and brighten them, their luster will appear.
Like the Diamond Mountains, do not lose your own originally pure face.
Concentrate on your own fundamental duties; ... the mountain becomes the substance and the person
becomes the function."

— This kind old man, he repeats these words once again!

`금강산의 주인은 금강산같은 인품을 조성하여야 할지니 …
닦아서 밝히면 그 광명을 얻으리라 …
금강산같이 본래 면목을 잃지 말며 …
각자의 본분사에 전일하며 …, 산은 체가 되고
사람은 용이 될지라 …`

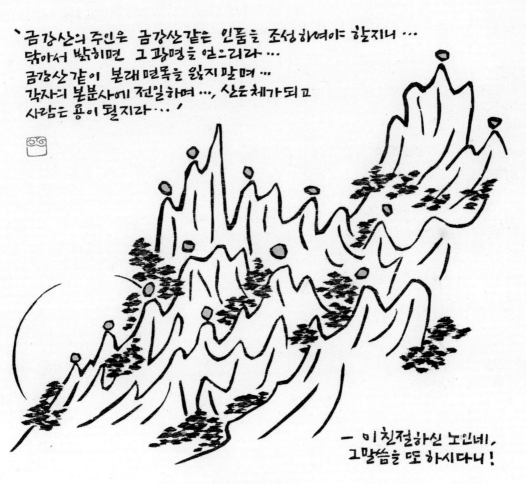

— 이 친절하신 노인네,
그말씀을 또 하시다니!

'광명금강'
권수2014

Daytime Goblins

"When you observe people's sentiments today, the world is full of people who fantasize about having penetration of the Way without ever practicing, who wish to attain success without making any effort, who await the time without preparing, who abuse the great Way with perverted arts, or who slander righteousness with tricky plots."
"These are all 'daytime goblins'!"

— Do you know what daytime goblins look like?
 On the outside, they look like perfectly normal human beings!
 It's what they do and how they live that is inhuman.
— You, daytime goblins! Daytime goblins!

근래 인심이, 공부없이 도통을 노력없이 성공을 준비없이
때를 기다리는 무리와, 사술로 대도를 조종하는 무리와
모략으로 정의를 비방하는 무리들이 가득하니…
- 이 모두 낮도깨비라!

- 낮도깨비 어떻게 생겼는지 아세요?
생긴 것이야 멀쩡한 사람이지요!
하는 것이 뵈인간일 따름. 그렇게 사는,
- 낮도깨비들아! 낮도깨비들아!
낮도깨비
최규석 2014

Edification Work

"I only meant that one cannot forcibly stop someone who is determined to do something."
"There is no specific method, but rather than only telling others what to do, practicing first oneself is the means of edifying others."

— You say that there is no special method…
— I'll take your word for it.

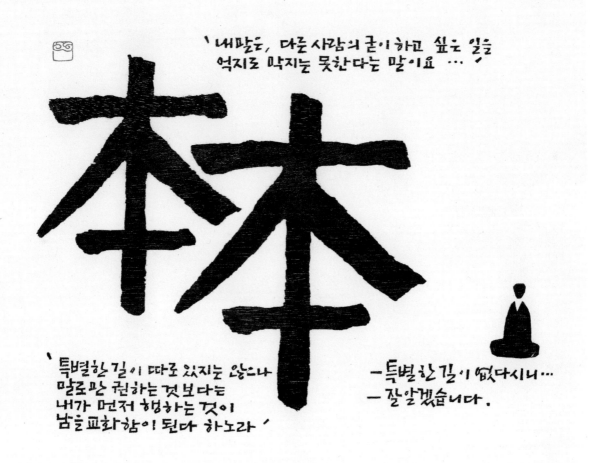

Never

"Benighted sentient beings defame the Buddhadharma even while their lives are being sustained by the Buddha's gracious light, just like a blind man who, because he cannot see the sun, says it offers no benefits, even while his life is being sustained by the sun."
"Never hate those foolish sentient beings, nor feel discouraged or dejected."

— Of course, I will remember to do that.

'미한 중생들이 부처의 혜광을 받아 살면서도
불법을 비방하는 것은 … 소경이 해의 혜택을 받아
살면서도 해를 보지 못하므로 해의 혜택이 없다하는
것과 같나니…'

'결코, 어리석은 중생들을 미워하지 말고
낙심하거나 퇴굴심을 내지 말라'

— 그래야지요. 그렇게 하겠습니다!

'결코…'
현수 2014

There Once Was…

"[Some advocate] that Maitreya Buddha has already appeared and established his Dragon-Flower Order."

"An order does not become the true Dragon-Flower Order simply by saying it is. … If he first awakens to the true meaning of Maitreya Buddha and then carries out his works, then he will naturally become the Dragon-Flower Order and you will be able to see Maitreya Buddha in person."

— I have learned that there once was a Dragon-Flower Order in this world that was only established by words.

'이미 미륵불이 출세 하여
용화회상을 건설한다
하와…'

'말만 가지고 되는것이 아니니,
미륵불의 참뜻을 먼저 깨닫고
미륵불이 하는 일만 하고 있으면
자연용화 회상이 될것이요
미륵불을 친견 할수도 있으리라'

—세상에 한때, 말만으로 세운 용화회상이
있었던 것을 알 수 있습니다

'세상에 한때…'
큰수 2014

The Coming World

"Since the past world was immature and dark, powerful and knowledgeable people sustained their lives by unjustly exploiting the weak and ignorant."
"However, the coming world will be full of wisdom and light, so that even if a person holds a high position, he will not be able to confiscate other's property arbitrarily or without abiding by the proper law."

— I sincerely hope so! I hope the world full of wisdom and light will come soon.

'과거 세상은 어리고 어두운 세상이라
강하고 지식있는 사람이 약하고 어리석은 사람들을
무리하게 착취하여 먹고 살기도 하였으나…'

'돌아오는 세상은 슬겁고 밝은 세상이라
비족 계급이 있을 지라도 공정한 법으로 하지 아니하고는
공연히 남의것을 취하여 먹지 못하리라'

─ 부디 그럴 수 있기를! 슬겁고 밝은 세상 서둘러 돌아오기를…

' 돌아오는 세상은'
현수2014

A Fish Turning into a Dragon

"From a spiritual perspective, [Korea] will become the leader of the many nations of this world. Nowadays [it] is going through the process of 'a fish turning into a dragon.'"

— Founding Master, what have you done this time?

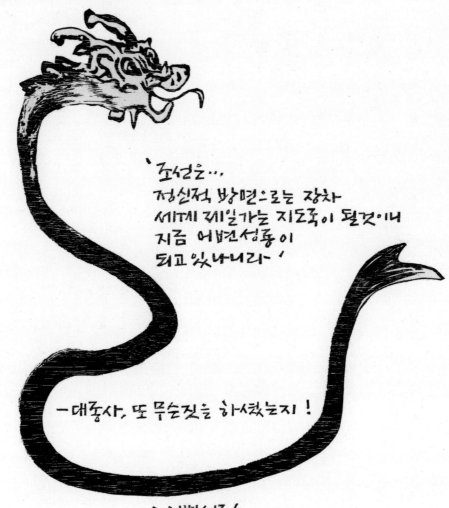

'조선은…
정신적 방면으로는 장차
세계 제일가는 지도국이 될것이니
지금 어변성룡이
되고 있나니라…'

─대종사, 또 무슨짓을 하셨는지!

`어변성룡'
철수 2014

A Long Journey of Self-Cultivation

"The state of mind of a liberated person—once one decides to stop, all traces will instantly vanish into thin air."

— When a big bird flies, it flies into empty space;
 when it lands, it lands on the edge of a precipice.
 If you have seen a bird with its wings folded,
 know that the affinities run deep.

、해탈한 사람의 심경을
한번 마음놓기로 하면
일시에, 허공과 같이
흔적이 없나니라 ´

ㅡ 큰새가 날으면 허공이요
내리면 벼랑끝이라ㅡ
날개접는 새를 보았거든
인연깊은 줄 알라

`먼수앵길´
천수2014

A Long Journey of Self-Cultivation

"What will you do if I shake off all affinities and leave on a long journey of self-cultivation?"

— When a big bird flies, it flies into the empty space;
 when it lands, it lands on the edge of a precipice.
 If you have seen that bird, know that the affinities run deep.

`내가 모든 인연을 뿌리치고 먼수양길을 떠나 버리면
그 어쩌하려는가? … ′

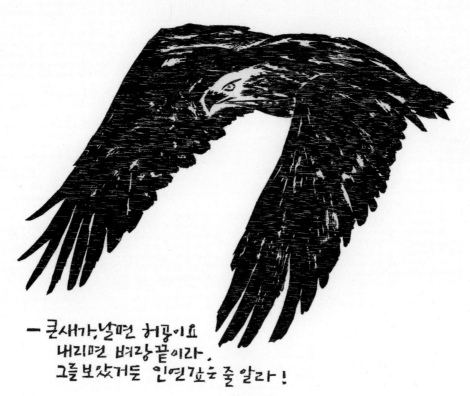

— 큰새가 날면 허공이요
내리면 벼랑끝이라.
그들 보았거든 인연끊을 줄 알라 !

`먼수양길′
철수 2014

The Principal Book of Won-Buddhism

"When the manuscript of *The Principal Book of Won-Buddhism* was completed, [the Founding Master said,] 'The broad essentials of my whole life's aspiration and vision are for the most part expressed in this one volume. Hence, please receive and keep this book so that you may learn through its words, practice with your body, and realize with your mind. Let this dharma be transmitted forever throughout tens of thousands of later generations.'"

— As he added one more volume onto the eighty-thousand pages of sutras, does it not mark the highlight?
 We still have a long way to go until the day when even this one volume becomes obsolete.

'대종사'정전' 성편후, 내 일생의 포부·경륜이
그 대요는 이 한권에 거의 표현되어 있나니···
말로 배우고, 몸으로 실행하고, 마음으로 증득하여
후세 만대에 길이 전하게 하라! ···'

─ 팔만 대장경위에 책 한권을 더 얹으시니
압권 아닌가? 그 한권조차 쓸데 없다 하는
날은 아직 멀다.

'정전'
흉수 2014

Entrusting

"A few months before the Founding Master's nirvana, … [the Founding Master said,]
'I will soon be going to a remote place for self-cultivation …
My dharma is transmitted so that anyone with faith and dedication and with public-spiritedness can receive
it.'"

— When one candle is lit, its light can be shared with many other candles;
 the intent of transmitting the dharma to the public so that anyone can illuminate it by oneself is also clear.
— He also asks if the wick and the honey wax are prepared.

'대종사 열반을 몇 달 앞두시고 …
내가 이제는 깊은 곳으로 수양을 가려하노니 …
나의 법은 신성 있고 공심 있는 사람이면
누구나 다 받아가도록 전하였나니 …'

― 촛불 하나 밝으면
여러 촛불로 나뉘어 가거니,
법을 공중에 전하여
누구나 스스로 밝힐 수 있게 하신
그 뜻이 또한 밝다

― 심지·밀초는 준비 하였는지 물으신다!

'부촉'
현수2014

Perilous Hill of Middle Capacity

"The perilous hill of middle capacity one must get over to rise from inferior spiritual capacity to middle
spiritual capacity is …
becoming bored with spiritual practice,
being overconfident and forgiving all one's own faults,
recklessly criticizing senior teachers,
casting skeptical doubts on the dharma and the truth,
and becoming obstinate about one's own views."

— I am out of breath. So many faults! I still have a long, long way to go!

하근에서 중근으로가는 무서운 중근 고개…
공복의 권태증이 나고…
제가 거름 믿고 제 허물을 용서하며…
윗스승을 함부로 비판하며…
법과 진리에 어긋같은 생각을 가려서
자기 뜻에 고집하는것 이니…

— 숲차다. 저 많은 허물! 길은 아직 멀고! 멀다!

'중근고개'
철수2014

Doctrinal Chart

"In January of the twenty-eighth year of the *Won* Era [1943], while releasing the doctrinal chart,
'The quintessence of my teachings and dharma lies herein …
Yet because you are inclined toward reputation and vanity, you lack one-minded concentration.'"

— You say we must take just a single road, but what if wealth and sex, reputation and vanity prevail and
that single road becomes invisible? What should we do then?
— The place you can neither come from nor go to is the proper place; the road that is invisible is the right
path; so, look again!

`계미 일월, 꼬리도를 발돋하시며,
내 꼬법의 진수가 모두 여기에 틀어 있건마는…
명예와 허식으로 흘러서 일심이 못되는 연고라… `

─ 외길로 나아가야 한다시는데!
　재·색과 명예·허식이 갈수록 치성해져서
　외길 보이지 않을 때는 어떻게 해야 합니까?
─ 오도가도 못하는 자리가 제자리, 보이지 않는 길이
　제길이니 다시 보라!

　　　　　`꼬리도`
　　　　　철수 2014

Doctrinal Chart

"In January of the twenty-eighth year of the *Won* Era [1943], while releasing the doctrinal chart, the Master said,
'The quintessence of my teachings and dharma lies herein; but how many of you can understand my true intention? ... This is due to your lack of one-minded concentration because your spirits tend toward wealth and sex and you are inclined toward reputation and vanity.'"

— It is easy to get lost in the forest of wealth, sex, reputation, and vanity. You must complete your journey
 before the sunset so that you do not die on the road.

`계미 일월, 교리도를 발표 하시며, 내 교법의 전수가
모두 여기에 들어 있건마는 참뜻을 아는이 몇이나
될꼬? … 그 정신이 재와 색으로 흐르고 명예와
허식으로 흘러서 일심집중이 못되는 연고라 … 1

— 재·색·명예·허식의 숲은 길허기 쉽다.
해지기 전에 여정을 마쳐야 길에서 죽지 않는다.

`교리지도´
천수 2014

Legendary Nine-Tailed Fox

"In the twenty-eight years since I founded this order, my sermons on the dharma have been overly interpretive; ... I worry that those who are of middle and inferior spiritual capacities presume the dharma is easy and, having become like the legendary nine-tailed fox, will find it difficult to attain the true Way." "From now on, ... work hard to progress in concert through the Threefold Study."

— Nine-tailed fox, the Threefold Study is said to comprise the cultivation of the spirit, an inquiry into human affairs and universal principle, and choice in action.
— Nine-tailed foxes, do you know the Threefold Study? Even if you did, you cannot escape from being nine-tailed foxes!

\내가 이 회상을 연지 28년에
법을 너무 해석적 으로만
설 하여준 관계로 …
증하군기는 쉽게 알고
구미호가 되어
참도를 알기 어렵게 된듯 하니 …
─이제 삼학을 병진 하는데 노력하라'

꼬 리
하 개 달 린 여 우 가 되 었

─구미호야! 정신수양·사리연구·작업취사가 삼학 이라더라.
─구미호들아! 삼학을 아느냐=? 안다해도 구미호를 면치는 못한다!

〝구미호〞
천수 2014 ▦

The Parroty Enlightened One

"Many of you talk about the arcane, sublime truth with your mouths, but rare are those whose conduct and realizations have reached an authentic state."

— This means there are many parroty enlightened ones! Since it is easy to move one's mouth, they chatter like the parrots and sink their beaks into the feeders when hungry, fulfilling the fundamental duty only when eating!

『입으로는 현묘한 진리를 말하나
행실과 증득한 것이 진경에
이른사람이 귀함이요』

— 앵무도인이 많이 계신다는 말씀! 입은 쉬우니 앵무새 처럼
지껄이고, 배고프면 모이통에 부리를 박는다. 먹을 때만 본분사!

『앵무도인』
청수2014

Difficulties Facing This Religious Order

"There are three difficulties facing this religious order.
First is the difficulty in understanding the absolute realm of *Il-Won*.
Second is the difficulty in [practicing] with one suchness in action and rest.
Third is the difficulty in teaching the truth of *Il-Won* concisely and clearly to the general public."

— It is difficult to understand, to practice, and to teach.
— It is also difficult to cut in, since it is a conversation that goes on among the educated.

도가에 세가지 어려운 일이 있으니,

일원의 절대 자리를 알기가 어렵고

동과정이 한결같은 수행이 어렵고

일원의 진리를 대중에게 간명하게 깨우쳐 알려주기가 어렵다

— 알려니 어렵고, 닦으려니 어렵고, 알려주려니 어렵지요.
— 있는 사람 이나 하늘 이야기라, 끼어들기도 어렵습니다.

`도가의 어려움`
국연수 2014

In the Dharma

"Believe not in the person alone but in the dharma, and work hard to acquire the ability to be free and undeluded regarding birth and death, coming and going."

— Just as the children move out and form their own families, would you not avoid becoming a weakling only if you manage one's own household? This is his message!
— You have no choice but to become Buddha yourself! There is no other way!

그대들은 또한 사람만 믿지말고 그법을 믿으며, …
각자 자신이 생사거래에 매하지 아니하고
그에 자유할 실력을 얻기에 노력하라 —

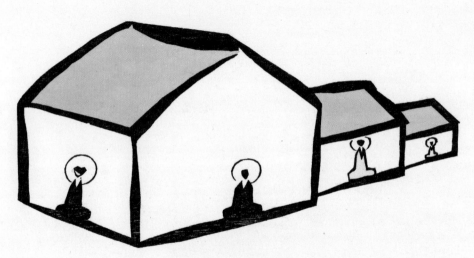

— 분가해서 살림나듯이, 제살림 제가 살아야
 마마보이·파파걸들 면하지요? 바로 그말씀!
— 네가 부처가 되는수 밖에! 다른 도리 없따!

그법을 …
천수 2014

One Big Serving

"The Threefold Study, the Eight Articles, and the Fourfold Grace, which are the fundamental principles of this doctrine … cannot be altered regardless of the era or the country. The remaining items or systems may be revised to fit a particular era or country."

— Do we not add all sorts of toppings and mix all sorts of ingredients when we make mung-bean pancakes or pizza? Well, why do we not make one big pizza or mung-bean pancake by adding the Threefold Study, the Eight Articles, and the Fourfold Grace to the *Il-Won* as its cardinal tenet, and sprinkling all sorts of detailed items or systems over them?

'교리의 대강령인 삼학팔조와 사은 등은
어느시대 어느국가를 막론하고 다시 변경 할수 없으나
그밖의 세목이나 제도는 그시대와 그 국가에 적당하도록
혹변경 할수도 있나니라'

— 빈대떡·피자도 갖은 것 다 얹고 섞어 부치지 않더냐?
일원종지 위에 삼학 팔조와 사은을 얹고, 갖은 세조 뿌려
크게 한판 구워 먹자!

'크게 한판'
현수 2014

New Dharma

"The tasks of a master founding a new dharma, of his disciples receiving his dharma and transmitting it to posterity, and of the congregation in later generations willingly receiving that dharma and putting it into practice form a trinity."

— All of these are errands for the world, yet only when they are properly understood and transmitted do they become the proper errands.
 Understanding what dharma is and understanding that it is a new dharma would be even better!
— They say that if you run these errands well, you will be greeted with infinite merits.

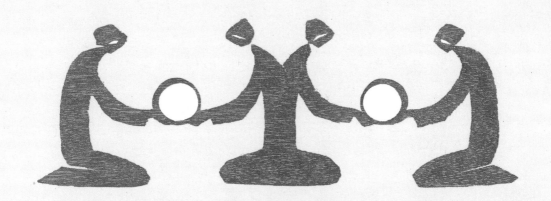

`스승이 법을 새로 내는 일이나. 제자들이 그법을 받아서
후래 대중에게 전하는 일이나, 또 후래 대중들이 그법을
반가이 받들어 실행하는 일이 삼위일체 되는 일이라
...´

— 모두 세상 심부름 이되, 알고 전해야 제대로 하는 심부름.
 법이 법인줄 알고. 법중에도 새법인 줄 알고!
— 그 심부름을 잘 마치면 무한공덕 이라는 인사를 듣는다네!

 `새법´
 철수 2014 🏛

Face

— A mirror when set up, the realm of *Il-Won* illuminates and empties the mind-field when laid down.

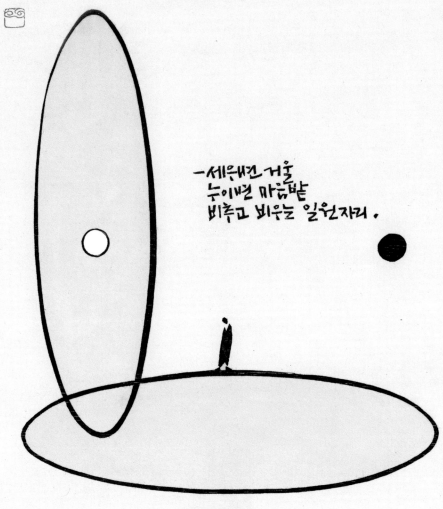

—세워진 거울
누이면 마음밭
비추고 비우는 일원자리.

'얼굴'
철수 2014

읽었으면 느끼고,
느꼈다면 행하라

박웅현(광고인, TBWA KOREA 대표)

足脫不及(족탈불급). 90년대 중반, 이철수 선생의 판화집『마른풀의 노래』첫 페이지에 내가 써놓은 네 글자다. 아직도 처음 그 책을 열었을 때의 기억이 생생하다. 특히 〈좌탈〉이라는 작품을 봤을 때의 신선함. 한 장의 그림과 짧은 글로 스님들이 앉아서 입적하시는 경지를 그 어떤 불교서적보다 명료하게 펼쳐 보여줬다. 그때부터였다, 이철수 선생의 책을 구입하고 인사동에서 있었던 판화전을 찾아다니기 시작한 건. 그렇게 이철수라는 감동은 내 몸속에 쟁여졌고, 그 감동의 일부를 나는 2011년『책은 도끼다』라는 책에서 언급했다. 그것이 오늘 이 인연의 시작이었다.

인연의 가운데 고리는 이렇다. 어느 날 후배로부터 절판되었던 이철수 선생의 판화집이 새로 나왔고 그 책의 서문에 내 이름이 언급되었다는 사실을 알게 되었다. "적이 나를 더 잘 안다"라는 표현과 함께. 어떤 의미로 "적"이라는 표현이 나왔을까 혼자 추리를 해봤다. 이철수라는 이름은 70~80년대 민중판화와 떨어질 수 없다. 당연히 그가 서 있는 곳은 자본주의의 반대편. 반면 나는 광고 일을 하는 사람이다. 한마디로 자본주의라는 회오리의 한가운데서 생업을 일구는 사람. 자본주의 한복판에 있는 사람이 그 반대를 지향하는 선생의 작품세

계를 언급했다는 사실. 여기에 그런 표현의 배경이 있는 것 아닐까?

2015년 5월 13일. 나는 이철수 선생을 만나게 된다. 출판사가 다리를 놓아주었다. 홍상수 영화의 한 장면이 연상되는 어느 봄날 오후, 몇 명의 일행과 제천 선생의 집을 방문한 것이다. 우렁이 농사를 짓고 있는 논 앞에 낮은 담이 있었고 포근한 마당이 있었다. 무엇보다 따뜻한 시선과 향긋한 차, 그리고 훈훈한 덕담이 있었다. "어느 날부턴가 내 홈페이지에 사람들 방문이 느는 거예요. 그리고 얼마 후 출판사에서 연락이 왔어요. 절판된 책을 다시 내자고. 그게 『책은 도끼다』라는 박선생 책 때문이더라구요." 행복한 오후였다. 이십여 년 전, 족탈불급이라는 단어로 추상화되어 있던 분의 실체를 본다는 사실, 그리고 그분과 덕담을 나누고 있다는 사실로 인해. 선생은 당시 원불교 경전을 판화로 해석하는 작업을 하고 있었다. 기웃기웃 작업하시는 모습을 넘보고 있는데 문득 선생이 한마디 하셨다. "박선생이 이 책 해석 한번 해주실래?" 필시 원불교에 대한 사전 지식이 없는 일반 독자의 눈으로 한번 봐달라는 뜻이었으리라. 이것이 내가 지금 이 글을 쓰고 있는 인연의 마지막 고리다.

원불교 경전을 따로 본 적이 없다. 불교 공부를 따로 하지도 않았다. 이것이 이 글의 한계이자 미덕이 될 것이다. 한계는 '장님 문고리 잡기' 식의 글이 될 확률이 높다는 점. 미덕은 필시 나와 같은 눈높이일 많은 독자들의 시선에 편안할 것이라는 점. 한번 시작해본다.

이 책의 큰 그림을 잡기 위해서는 〈일원 진리를 살자〉(5쪽)를 볼 필요가 있다. 소태산은 원불교를 창시한 대종사의 호다. 백 년 전 한반도는 요동치고 있었다. 시대는 급변하고 있었고 민중은 당황하고 있었다. 그때 그는 시대의 변화에 걸맞게 정신의 변화가 있어야 함을 주창했고 그 뜻을 펼치기 위해 원불교를 창시한다. 그리고 백 년이 지난 지금, 한반도는 다시 한번 요동치고 있다. 디지털 혁명이라는 또하나의 파도가 밀려오고 있는 것이다. 바로 이런 시대에 대종경을 주목해야 한다는 것이 선생이 이 책을 만드는 의미일 터. 책의 이런 의미는 '불이야'라는 한마디로 표현된다.(〈불이야!〉, 85쪽) 물질이 개벽되니 정신을 개벽해야 한다는 대종사의 뜻을 선생은 사방에 불이 났으니 우리 모두 정신 차려야 한다는 말이라 담백하게

해석한다.

대종사는 불교를 통해 깨달음을 얻은 것이 아니라 먼저 깨달음을 얻고, 그후에 불교를 접했다고 한다. 그리고 불교의 많은 지혜가 그의 깨달음과 일치하는바, 불교에 의지하여 원불교를 창시했다고 한다. 이 내용을 〈연원〉(79쪽)이 밝히고 있다. 깨달음을 얻고 금강경을 보신 후 연원을 부처로 정하였다는 이야기. 여기에서 선생이 잠깐 믿지 않은 시비를 건다. 불교에서는 모든 사람이 부처가 될 수 있다고 하는데 대종사가 언급한 부처는 그 많은 부처들 중 어느 부처인지를 묻는다. 어떤 면에서 불교는 매우 독특한 종교다. 대부분의 종교가 신을 숭배하는데 불교에서는 숭배하는 신이 없다. 대신 우리 모두가 부처가 될 수 있다고 가르친다. 절에 가면 가끔 듣는 "성불하세요"란 말, 곧 스스로 부처가 되시라는 말. 이런 말이 가능한 종교가 또 있을까? 선생의 짧은 시비 한마디에 불교의 그 독특성이 다시 한번 상기된다.

구한말 일제강점 초기 우리의 사는 풍경은 지금보다 훨씬 더 퍽퍽했다. 아름답기만 한 이야기, 고담준론은 그 힘든 삶의 구체성 앞에서 힘을 받기 어려웠을 것이다. 판화 구석구석에서 대종사가 매우 실용적인 분이었음을 읽을 수 있는 이유는 아마 그 때문일 것이다. 사람들은 배가 고프면 일단 배고픔을 달래야 한다. 아무리 아름다운 이야기를 한다 해도, 사람이 이슬을 먹고 살 수는 없는 일이다.(〈뜬구름 잡는 소리〉, 363쪽) 밥벌이의 준엄함을 이 판화는 이야기하고 있다. 〈대도정법〉(327쪽)이라는 작품도 현실세계에 밀착해 있는 대종사의 정신세계를 보여준다. 대종사가 단순한 우려에서 한 말을 신도들이 마치 신통력 있는 말처럼 꾸미자 그런 태도를 꾸짖는 대종사의 모습을 보여준다.

"마음을 열고 들으면 개가 짖어도 법문"이라는 이철수 선생의 판화 속 글귀를 본 적이 있다. 꼭 도인을 만나야만 깨달음이 있고 산속에 들어가야만 수도를 할 수 있는 것이 아닐 것이다. 같은 문맥의 판화가 바로 〈산 부처님〉(107쪽). 우리는 절에 가서 돌로 된 부처 앞에 잘도 두 손을 모아 빌 줄 안다. 하지만 우리 주변의 사람들을 바라보는 시선은 사뭇 차갑다. 만

약 우리가 돌부처를 대하듯 우리 주변 사람들을 대할 수 있다면 어떨까? 우리가 사는 일상이 곧 수행의 공간이 되지 않을까? 돌아보면 내 주변에는 허점투성이의 사람들이 많다. 하지만 또 생각해보면 나 역시 허점투성이다. 애써 서로의 허점을 찾아내며 힘든 하루하루를 사는 태도에서 서로의 아름다운 모습을 칭찬하며 보살이라 불러주는 삶의 태도로 바꿀 수만 있다면 굳이 산속의 도량을 찾을 필요가 없을 것이다. 굳이 삶의 지혜가 담겼다는 어려운 경전에 얽매일 필요도 없다. 그저 내 하루하루 생활에 충실하면 그것이 바로 수도생활이 될 테니까.(〈사람들은…〉, 123쪽)

이런 수도 자세에 대한 선생의 경쾌한 해석이 바로 〈테이크 아웃 선〉(55쪽)이다. 커피를 테이크 아웃 하듯 수도생활도 테이크 아웃 할 수 있어야 한다는 표현. 그리고 네 개의 종이잔에 '테이크 아웃 선'이라는 글을 써놓았다. 불교의 가르침 중 '이르는 곳마다 주인이 된다면 서 있는 곳마다 모두 참되다(수처작주 입처개진隨處作主 立處皆眞)'는 정신을 좋아하고 하루하루 생활에 적용하려 애쓰는 편이다. 그런 내 생각을 담고 있는 것이 바로 테이크 아웃 잔에 들어가 있는 선. 하긴 도를 닦는다 해도 내가 사는 하루하루에 그 도가 적용되지 않고 다만 산사에 갔을 때만 적용된다면 무슨 소용이겠는가? "읽었으면 느끼고 느꼈으면 행하라." 2014년 8월 30일, 문득 떠올라 수첩에 적어놓은 말이다. 내가 읽은 것이 옳다고 생각되면 그것을 몸으로 느껴야 하고 몸으로 느꼈다면 내 생활에 적용할 수 있어야 제대로 읽은 것이 아닐까 하는 생각에서 한 메모였다. 바로 이런 생각을 확인한 것이 〈여름 부채〉(135쪽)다. 부채가 손에 있는데 더울 때 쓰지 않는다면 아무 소용이 없는 것처럼 도를 안다 해도 생활하면서 그걸 쓰지 않으면 아무 소용이 없다는 가르침. 중요한 지혜를 전혀 어렵지 않게 전달하는 데서 다시 한번 하루하루 일상을 살아가는 대중과 소통하기 위한 마음을 읽었다.

동안거, 하안거처럼 스님들이 장시간 수도를 하고 나면 이제 저잣거리로 나서게 된다. 하지만 정말 도를 닦아야 하는 곳은 바로 그 저잣거리. 그래서 절을 작은 도량으로, 저잣거리를 큰 도량으로 대종사는 말하고 있다.(〈禪〉, 139쪽) 거기에 선생은 약간의 설명을 더한다. 도량에서 힘든 수도생활을 끝내고 나면 눈앞에 있는 것은 해방의 공간이 아니라 일상생활이라는

더 큰 시련임을, "감옥에서 나와보니 무간지옥"이라 표현하고 있다. 누가 되었건 생활이라는 이 무간지옥을 피할 수는 없는 일. 진정한 수도생활이라면 바로 무간지옥이라 표현된 하루하루 우리들의 일상에서 이루어져야 할 것이다. 그래서 대종사는 불공하는 법도나 장소, 그리고 부처가 따로 있는 것이 아니라 말한다.(〈일원 불국토〉, 91쪽) 내 마음을 맑게 따라가면 그것이 바로 불공하는 법도이고 불공하는 장소이고 그런 수도를 통해 내가 부처가 될 수 있다는 것. 만약 우리 모두가 그런 수도생활을 한다면 이철수 선생의 말대로 집집마다 부처가 살 것이고 온 거리가 수도공간으로 가득차지 않겠는가?

다시 한번 쥐꼬리만한 나의 불교 지식에 기대어보자. 불교에서는 세계에 대한 나의 주관적 해석을 경계한다. 내가, 내가 아닌 사람, 더 나아가 모든 사물들과 같은 값이라는 걸 인정하라고 가르친다. 그렇게 주관의 자기 왜곡장에서 벗어나야 비로소 참된 지혜를 얻을 수 있다는 가르침. 얼마 전 집사람과 마당의 거미줄을 치울 것인지 말 것인지로 이야기를 나눈 적이 있다. 내가 거미는 해충을 없애주는 이로운 존재니 거미줄을 치우지 말자는 말을 했다. 그러고 나서 바로 이런 생각이 들었다. '내가 방금 해충이라 말했는데 그건 순전히 나의 관점 아닐까?' 우리는 세상 흘러가는 데 길하고 흉한 것을 따진다. 길한 일이 있으면 좋아하고 흉한 일이 생기면 좌절한다. 하지만 이런 태도는 주관의 자기 왜곡이다. 천지 운행에 무슨 길흉이 있겠는가? 단지 운행만 있을 뿐이다. 그래서 이철수 선생은 주사위를 그려넣었다. 주사위에는 길흉이 없다. 하나는 길이고 여섯은 흉인가, 넷은 흉이고 셋은 길인가? 길흉은 그저 우리 마음에 잘못 들어선 주관적 해석일 뿐이다. 그렇게 잘못 들어선 주관적 해석에 마음 상하지 말고 그저 하루하루 제 할 일 다하며 사는 것이 최선이리라. 그래서 선생은 말한다. "길흉은, 잘못 들어선 마음길에서 만나는 돌부리라 큰길에는 없다. 제 길에 들어서면 조용하다." (〈천지의 도는…〉, 19쪽) 이런 관점에서 〈생멸 없는…〉(21쪽)의 뜻이 보인다. 우리는 보통 죽음을 영원한 이별, 영결이라 한다. 하지만 백삼십팔억 년 살아온 우주의 관점에서 본다면 생멸은 없다. 오직 변화하는 흐름만 있을 뿐. 잠깐(한 팔십 년 정도) 내 몸이라는 덩어리로 뭉쳐 있

던 우주의 어떤 기가 내 몸이 쇠한 후 다시 몸밖으로 나와 흐를 뿐. 그래서 부고도 있고 장례식도 있고 조등도 있지만 그 어디에도 영원한 이별, 즉 영결은 없는 것이다. 작품이 그 사실을 명료하게 보여주고 있다. 끝없이 늘어선 근조등. 죽음은 있지만 영원한 이별은 없다는 것을 끝없이 늘어선 근조등으로 표현하고 있다.

"켜면 밝고 끄면 어두운 심지 없는 등이 있으니 켜라! 밝게 앉으라!"(〈좌선〉, 45쪽) 어디선가 '펼치면 팔만대장경이요 접으면 마음 하나다'란 글을 읽은 적이 있다. '우리 모두의 마음속에는 마치 어릴 때 놀다 버려두었던 장난감처럼 불성이 들어 있다'란 이야기도 읽은 적이 있다. 그 문맥으로 나는 이 작품을 읽었다. 우리 모두의 마음속에 맑은 지혜의 촛불이 있다. 대부분의 우리들은 그 촛불이 있는지조차 자각하지 못하고 있다. 그러니 당연히 지혜의 촛불은 늘 꺼져 있는 상태. 켜기만 하면 된다. 켜면 밝아질 것이다. 꺼져 있는 불을 켜기 위해 하는 것이 수도요 좌선이다. 그래서 말하고 있다. 불을 켜라, 그리고 밝게 앉아 있어라. 이 판화를 보며 내 주변 어딘가에 걸어두고 싶은 생각이 들었다. 내 안에 존재하는 지혜의 촛불, 그 존재를 시시때때로 확인하기 위해서. 아마도 내가 이철수 선생의 판화를 좋아하는 이유는 쾌도난마의 짜릿함일 것이다. 이 작품에서 내가 느낀 것과 같은. 내가 선생의 판화를 좋아하는 또다른 이유는 아마도 깨달음과 함께 전달되는 유머일 것이다. 〈마음밭〉(137쪽)에서 보는 것과 같은. 밭이 있다. 마음의 밭이다. 이 마음의 밭은 누구에게나 있다. 문제는 우리가 그 밭이 있는지조차 모르고 있고, 모르다보니 경작을 할 생각조차 하지 않는다는 사실. 마치 켜기만 하면 밝아지는 등처럼 갈기만 하면 풍요로워질 마음의 밭. 이철수 선생은 우리에게 능청스럽게 말을 건다. "내게도 밭이 있어! 선대에서 물려받은 밭인데, 어떻게 그렇게 까맣게 모르고 살았나 몰라?" 드라마나 영화 어디선가 약간 허세가 있는 남자 배우의 목소리로 들어봤을 법한 말투. 그런 가벼운 말투 덕분에 마음의 밭을 발견하는 일이, 그리고 그 밭을 경작하는 일이 그리 어렵게 느껴지지 않는다.

누군가 책 읽기를 앉아서 하는 여행이라 말한 적이 있다. 이번 여행은 배움이 있는 여행이

었다. 여행의 여운을 갈무리할 겸 전체 여정에서 나에게 가장 기억에 남는 것은 무엇이었을까를 한번 생각해봤다. 나의 선택은 〈좌선〉(39쪽). 언젠가 봤던 선생의 다른 판화 구절 "사과가 떨어졌다. 만유인력 때문이란다. 때가 되었기 때문이지"와 같은 쾌감이 있다. 모두들 좌선 좌선 하는데 바위만한 좌선 어디 있겠는가? 비바람에, 세월에 흔들리지 않고 같은 곳을 바라보며 묵묵히 자기 자리를 지키고 있는 바위. 무릇 좌선하는 자세는 그래야 하지 않겠는가? 그 담백한 시선이 좋았다. "예술은 궁극의 경지에서 단순해진다. 그리고 분명해진다." 『오주석의 옛 그림 읽기의 즐거움 2』에 나오는 구절이다. 〈좌선〉에서 나는 그런 경지를 느꼈다. 그리고 다시 이십여 년 전의 그 단어가 떠올랐다. 족탈불급. 고마운 일이다. 맑게 사는 선생과 인연을 이어갈 수 있다는 사실. 수시로 자극이 되어주는 인생 선배가 곁에 있다는 사실.

일원의 배를 타고
지혜의 바다로

큰 세계에 태어나서, 우리 이렇게 옹색한 삶을 삽니다.

천지의 큰 도를 본받지 못한 채 욕심 덩어리로 사는 우리는 너나없이 재색명리를 얻자고 기를 씁니다. 그 속에서 살기 힘드시지요? 그게 다 물질의 농간이지 싶습니다.

욕심은 자기를 돌아볼 것 없다고 합니다. 욕망이 질주하는 현실은 욕심이 격하게 부딪치는 사건 사고의 현장인데, 욕망의 심부름도 이렇게 힘겨운데, 살던 대로 그저 살라고 합니다. 돌아본들 무어 뾰족한 수가 있겠느냐고도 하지요. 돈이나 벌어! 그런 소리도 들립니다.

우리 현실은, 청년은 제 일을 찾지 못하고, 중장년은 다가올 내일이 걱정이지요? 다 살아버린 노년은 힘겹게 나머지 삶을 견딥니다. 세상은 이미 벌거벗은 욕망이 물질의 격류에 휩쓸려 떠내려가는 꼴입니다. 없으면 없어서, 있으면 있어서 탈입니다. 먹고 나도 허기가 지고, 다 갖추고도 더 가지려 듭니다. 그러라는 세상입니다. 세상에 먹고 입고 쉬고 즐길 것이 좀 많나요? 재미도 넘치는 세상이지요? 돈만 치르면 못 얻을 것이 없습니다. 그런데, 즐기고 쉬고 이기고 군림하면서도 아직 많이 모자라다는 표정입니다. 병들고 시들어가는 존재에게 제시되는 생활의 지혜조차 충실한 물질의 심부름을 독려하는 판입니다. 이건 또 무슨 농간일지요.

세상은 미혹하는 물건으로 가득차 있습니다. 물질과 정신의 경계를 허물어버리는 새로운 발명품들도 많지요. 생명의 근본도 흔들어놓는 세상입니다. 질적 변화를 실감하는 시대를 사는 게 분명한데, 어지럽습니다. 어리둥절한 채 변화의 회오리 가운데 서 있습니다. 변화가 우리 손에 있지 않기 때문이지요. 이래저래 소외되는 걸 겁니다. '물질이 개벽되니 정신을 개벽하자'는 말씀을 아시는지요? 우리는 지금 '물질의 개벽'을 보고 있는 걸까요? 아마도! 분명히! 우리는 이미 개벽을 살고 있습니다. 현실의 혼돈과 위기가 물질의 '큰 변화'를 웅변하고 있습니다. 물질의 농간에 놀아나지 않을 정신의 '큰 변화'가 당연하고 급하다는 말입니다. 현실은 물질의 범람 속에서 살다 죽자고 하는 듯합니다. 물질의 황홀 속에서 죽어가는 것도 길이라고 해야 할까요? 욕망에 몸을 맡기고 경쟁에서 낙오하거나, 간혹 이기거나 하면서 살면 되는 걸까요? '정신개벽'은 해답이 될 수 있는 걸까요? 누군들 손쉬운 답을 내어놓을 수 있을까! 전대미문, 전인미답의 물질개벽 속에서 정신의 무한도전이 될 '마음개벽'을 시대의 화두로 삼을 수 있을 따름입니다. 그런 생각으로 연작판화를 새겼습니다. 지혜가 어리석은 사람의 뒤를 밀어주신 덕분입니다. 이제 내어놓습니다. 대종경의 지혜는 크고 깊고, 제가 길어올린 것은 작고 얕습니다. 지혜의 큰 바다는 따로 만나셔야 합니다.

길이 보이지 않는 시대에 살길을 어디서 찾나 생각이 많은데, 마침 '원불교 100년'의 인연으로 대종경을 만나게 되었습니다. 지혜가 깃든 말씀이라면 무엇이라도 받들어야지요. 읽으면서 참 좋았습니다. 읽고 또 읽고, 200점의 판화로 해석하고 형상화하는 내내 좋았습니다.

'천하 사람이 다 행할 수 있는 도가 큰 도'라고 하시는 '쉽고 깊은' 지혜서와 만나서 청복을 누렸습니다. 제게 좋으니 모두에게 좋을 거라고 생각하게 되었습니다. 원불교의 개교표어인 '물질이 개벽되니 정신을 개벽하자'는 말씀은, 물질의 격랑 속에서 허우적대는 우리에게 멀리서 반짝이는 불빛일까요? 몸을 기댈 널판일까요?

처음 대종경으로 연작판화를 새겨보라 하신 이는 창타원 김보현, 수산 김경일 교무님이십니다.

두 분 덕택으로, 스쳐지나갈 뻔했던 겨레의 지혜서와 만나 깊은 인연을 맺게 되었습니다.

경산 종법사께서는 경전의 해석에 아무 제한을 두지 않고 자유롭게 일할 수 있도록 해주셨습니다.

밑그림을 그리는 동안, 선가의 스님들과 영성 깊으신 목사님, 천주교 신부님, 원불교 원로 소장 교무님들과 나눈 대화가 모두 큰 힘이 되었습니다. 고맙습니다.

백낙청, 한지현 선생님께서는 자상하고 구체적인 조언을 주셨습니다. 덕분에 크고 작은 실수를 면할 수 있었습니다. 고맙습니다.

늘 그렇듯 빈자리를 채우고 모든 것을 챙겨주는 아내 이여경의 배려와 헌신이 있어 대종경 연작판화 작업이 순조로울 수 있었습니다. 아내는 제게 소중하고 고마운 길동무입니다.

인판 작업에는 젊은 미술인 히로카와 다케시, 박정신, 장해용이 함께해주었습니다. 채색 작업은 이가현이 힘을 보탰습니다. 두루 고마운 일입니다.

오랜만에 문학동네에서 책을 냅니다. 인연 깊은 강태형 대표와 염현숙 이사, 번거로운 편집실무를 맡아 수고해준 정은진에게도 감사합니다.

대종경 연작을 새기는 동안, 논밭의 작물들은, 제 손길이 다 미치지 않아도 저 알아서 자라주었습니다. 눈 구름 비 바람 햇볕과 이슬 서리가 어김없었습니다. 해 달 별의 운행도 순조로웠습니다. 낮과 밤도 여전했지요. 그렇게 거드신 손길이 많이 있어서 대종경 연작을 마쳤습니다. 모두 고맙습니다.

<div align="right">

2015년 바람 좋은 가을에,

이철수

</div>

Toward the Sea of Wisdom
on the Boat of *Il-Won*

Born into this wide world, we live such diminished lives.

Unable to model after the great Way of heaven and Earth, living as the slave to one's desires, every man covets wealth, sex, fame, and gain. These are tough times we live in, aren't they? I would think these things we covet are just cajolement of the matter.

Desires tell us that there is no need to reflect upon ourselves. "The reality, in which desires are running at a breakneck speed, is the scene of many accidents in which everyone's greed is constantly crashing into one another; it's hard enough living as the errand runner for our desires, so just live the way you used to," they command us. They also tell us, "What good can reflecting upon yourself really do?" And then we can also hear, "Just make money!"

In this reality, the youth have trouble finding work while the middle-aged are worried about the tomorrow that lies ahead of them. The elderly, who have exhausted most of their lives, are arduously enduring the remaining days. This world looks as if the desires we

shed are being swept away by the torrents of the matter. If we do not possess things, that is a problem; if we do possess things, that is also a problem. We are starved even after we devour; we want more even after we possess everything we can lay our hands on. Such is what the world has encouraged us to do. How abundant are the things that we can eat, wear, enjoy and draw relaxation from this world? Isn't this world full of excitement as well? As long as we are willing to pay, there is nothing we can't obtain. Yet, after all the excitement, relaxation, victory, and domination, people still look like they are far from being content. Even the piece of wisdom offered to those in sick and dying encourages them to tend cleavingly to every need of the matter. Now, what kind of trickery is that?

The world is filled with things that delude us. So many new inventions are being created by pulling down the boundaries between the matter and the spirit. This is the world where even the basis of life is shaken. We are, no doubt, living in the age when change of quality is felt; yet, why is it that I feel so dizzy? I am standing in the middle of the whirlwind of changes, puzzled. It is probably because this change is not in our hands. One way or another, we are being alienated. Do you know the saying, "With this Great Opening of matter, let there be a Great Opening of spirit"? Is this the Great Opening of matter that we are witnessing right now? Perhaps? Definitely! We are already living the Great Opening. The confusion and crisis we see in reality are loudly announcing the "Great Change" in matter: that the Great Change of spirit is only natural and urgent, which will not be swayed by the craftiness of the matter. The reality seems to suggest us that we simply live and die in the inundation of the matter. Yet, can it really be a way, if we died in the ecstasy of matter? Giving ourselves away completely to desires and being trapped between the choices of either falling behind in the competition or gaining the occasional victory—is this all there is

to life? Can the "Great Opening of Spirit" be an answer? Yet, who could possibly present a simple answer! We can only keep the "Great Opening of the Spirit" as the question of this age that we constantly hold onto, the space in which the spirit presents infinite challenges to this Great Opening of matter that is utterly unprecedented, unheard of, and untrodden. It is with this sentiment in mind that I engraved the woodcut series. It was all made possible by the power of wisdom pushing this person of meager wisdom up from behind. Now I present my work to the world. In the deep, great wisdom of *The Scripture of the Founding Master*, what I have drawn up is small and shallow. The great sea of wisdom is elsewhere, where you may have to seek and meet for yourselves.

In this age, when paths often seem lost, I have been wrestling with the questions of where to find the path of life; I was fortunate to encounter *The Scripture of the Founding Master* thanks to the centennial of *Won-Buddhism*. Any words instilled with wisdom, regardless of what they are, I gladly accept and revere. As I was happily reading *The Scripture of the Founding Master* over and over again, I was interpreting them and shaping them into 200 pieces of woodcut—an act that filled me with joy throughout.

It was a privilege to have encountered the "simple, yet profound" book of wisdom that tell us, "What can be practiced by all people under heaven is the great Way under heaven." It allowed me to believe that what is good for me would be good for everyone else as well. The founding motto of *Won-Buddhism*—"With this Great Opening of matter, let there be a Great Opening of spirit"—could this be the light shining in the distance for those of us who are engulfed in the raging waves of materialism? Could it be the plank on which we could stable ourselves?

It was Minister Changtawon Kim Bo-hyeon and Minister Su-san Kim Gyung-il who first offered me the chance to create the woodcuts inspired by *The Scripture of the Founding Master*.

Without them, I would have otherwise overlooked the text and have failed to make a deep connection with this book of wisdom that has been handed down to this nation.

Prime Dharma Master Kyongsan has granted me the freedom to work without any restriction in the interpretation of *The Scripture of the Founding Master*.

During my sketching process, the conversations I had with the Buddhist monks of *Sŏn Buddhism*, pastors, and Catholic priests with deep spirituality, not to mention the elders, heads of branches, and ministers of *Won-Buddhism*, have been great support to me. Thank you.

I am grateful for the considerate and detailed advice that I received from Professor Paik Nak-chung and Professor Han Ji-hyeon, which helped me avoid all sorts of great and small mistakes and errors.

As always, I have been fortunate throughout the process to be sustained by the solicitude and devotion of my wife, Lee Yeo-gyeong, who has provided the everyday support of making my absence not to be felt and taking care of things smoothly, so that I could concentrate on the project of *The Scripture of the Founding Master* woodcut series. She is an invaluable companion in my life's journey for whom I am ever grateful.

Young artists Hirokawa Takeshi, Bak Jeong-sin, and Jang Hae-yong participated in the production of printing plate with me. Lee Ga-hyeon contributed to the painting process. I am thankful to them all around.

It has been a long time since I published my last book with the Munhakdongne Publishing Group. I would like to thank Mr. Kang Tae-hyeong, CEO, and Ms. Yeom Hyeon-sook, the

director, with whom I share old ties, and Ms. Jeong Eun-jin, who diligently took care of what can often be the cumbersome, hands-on work of editing.

While I was engraving *The Scripture of the Founding Master* woodcut series, the crops in the fields and rice paddies grew well on their own, when I couldn't tend to them every step of the way. Snow, clouds, rain, wind, sunshine, dewdrops, and frost—they were all unfailing. The movement of the sun, the moon and the stars were in order. Night and day came and went as always. It was because of all these helping hands mentioned above that I could finish *The Scripture of the Founding Master* series. Thank you all.

In the breezy autumn of 2015,

Lee Chul Soo

• 이해와 감상을 돕기 위해 판화작품과 관련된 원문을 『원불교교서』(원불교출판사, 2014)와
 『대종경』(문학동네, 2015)에서 발췌해 수록하였다. 쪽수는 해당 판화작품을 표시한 것이다.

─ 정전正典 ─

일원상의 진리─圓相-眞理 __15쪽

일원一圓은 우주만유의 본원이며, 제불제성의 심인이며, 일체중생의 본성이며, 대소유무大小有無에 분별이 없는 자리며, 생멸거래에 변함이 없는 자리며, 선악업보가 끊어진 자리며, 언어명상言語名相이 돈공頓空한 자리로서 공적영지空寂靈知의 광명을 따라 대소유무에 분별이 나타나서 선악업보에 차별이 생겨나며, 언어명상이 완연하여 시방삼계十方三界가 장중掌中에 한 구슬같이 드러나고, 진공묘유의 조화는 우주만유를 통하여 무시광겁無始曠劫에 은현자재隱顯自在하는 것이 곧 일원상의 진리니라.

일원상 법어─圓相法語 __17쪽

이 원상圓相의 진리를 각覺하면 시방삼계가 다 오가吾家의 소유인 줄을 알며, 또는 우주만물이 이름은 각각 다르나 둘이 아닌 줄을 알며, 또는 제불·조사와 범부·중생의 성품인 줄을 알며, 또는 생로병사의 이치가 춘하추동과 같이 되는 줄을 알며, 인과보응의 이치가 음양상승陰陽相勝과 같이 되는 줄을 알며, 또는 원만구족한 것이며 지공무사한 것인 줄을 알리로다.

○ 이 원상은 눈을 사용할 때에 쓰는 것이니 원만구족한 것이며 지공무사한 것이로다.

○ 이 원상은 귀를 사용할 때에 쓰는 것이니 원만구족한 것이며 지공무사한 것이로다.

○ 이 원상은 코를 사용할 때에 쓰는 것이니 원만구족한 것이며 지공무사한 것이로다.

○ 이 원상은 입을 사용할 때에 쓰는 것이니 원만구족한 것이며 지공무사한 것이로다.

○ 이 원상은 몸을 사용할 때에 쓰는 것이니 원만구족한 것이며 지공무사한 것이로다.

○ 이 원상은 마음을 사용할 때에 쓰는 것이니 원만구족한 것이며 지공무사한 것이로다.

천지 피은被恩의 강령 __19쪽

우리가 천지에서 입은 은혜를 가장 쉽게 알고자 할진대 먼저 마땅히 천지가 없어도 이 존재를 보전하여 살 수 있을 것인가 하고 생각해볼 것이니, 그런다면 아무리 천치天癡요 하우자下愚者라도 천지 없어서는 살지 못할 것을 다 인증할 것이다. 없어서는 살지 못할 관계가 있다면 그같이 큰 은혜가 또 어디 있으리오.

대범, 천지에는 도道와 덕德이 있으니, 우주의 대기大機가 자동적으로 운행하는 것은 천지의 도요, 그 도가 행함에 따라 나타나는 결과는 천지의 덕이라, 천지의 도는 지극히 밝은 것이며, 지극히 정성한 것이며, 지극히 공정한 것이며, 순리자연한 것이며, 광대무량한 것이며, 영원불멸한 것이며, 길흉이 없는 것이며, 응용에 무념無念한 것이니, 만물은 이 대도가 유행되어 대덕이 나타나는 가운데 그 생명을 지속하며 그 형각形殼을 보존하느니라.

천지 피은의 조목 __21쪽

1. 하늘의 공기가 있으므로 우리가 호흡을 통하고 살게 됨이요,

2. 땅의 바탕이 있으므로 우리가 형체를 의지하고 살게 됨이요,

3. 일월의 밝음이 있으므로 우리가 삼라만상을 분별하여 알게 됨이요,

4. 풍운우로風雲雨露의 혜택이 있으므로 만물이 장양되어 그 산물로써 우리가 살게 됨이요,

5. 천지는 생멸이 없으므로 만물이 그 도를 따라 무한한 수壽를 얻게 됨이니라.

천지 배은의 결과 _23쪽

우리가 만일 천지에 배은을 한다면 곧 천벌을 받게 될 것이니, 알기 쉽게 그 내역을 말하자면 천도天道를 본받지 못함에 따라 응당 사리 간에 무식할 것이며, 매사에 정성이 적을 것이며, 매사에 과불급한 일이 많을 것이며, 매사에 불합리한 일이 많을 것이며, 매사에 편착심이 많을 것이며, 만물의 변태와 인간의 생로병사와 길흉화복을 모를 것이며, 덕을 써도 상에 집착하여 안으로 자만하고 밖으로 자랑할 것이니, 이러한 사람의 앞에 어찌 죄해罪害가 없으리오. 천지는 또한 공적하다 하더라도 우연히 돌아오는 고苦나 자기가 지어서 받는 고는 곧 천지 배은에서 받는 죄벌이니라.

동포 피은의 강령 _25쪽

우리가 동포에게서 입은 은혜를 가장 쉽게 알고자 할진대 먼저 마땅히 사람도 없고 금수도 없고 초목도 없는 곳에서 나 혼자라도 살 수 있을 것인가 하고 생각해볼 것이니, 그런다면 누구나 살지 못할 것은 다 인증할 것이다. 만일 동포의 도움이 없이, 동포의 의지가 없이, 동포의 공급이 없이는 살 수 없다면 그같이 큰 은혜가 또 어디 있으리오.

대범, 이 세상은 사농공상士農工商의 네 가지 생활 강령이 있고, 사람들은 그 강령 직업 하에서 활동하여, 각자의 소득으로 천만 물질을 서로 교환할 때에 오직 자리이타自利利他로써 서로 도움이 되고 피은이 되었느니라.

동포 보은의 조목 _27쪽

1. 사는 천만 학술로 교화할 때와 모든 정사를 할 때에 항상 공정한 자리에서 자리이타로써 할 것이요,

2. 농은 의식 원료를 제공할 때에 항상 공정한 자리에서 자리이타로써 할 것이요,

3. 공은 주처와 수용품을 공급할 때에 항상 공정한 자리에서 자리이타로써 할 것이요,

4. 상은 천만 물질을 교환할 때에 항상 공정한 자리에서 자리이타로써 할 것이요,

5. 초목금수도 연고 없이는 꺾고 살생하지 말 것이니라.

법률 보은의 강령 _29쪽

법률에서 금지하는 조건으로 피은이 되었으면 그 도에 순응하고, 권장하는 조건으로 피은이 되었으면 그 도에 순응할 것이니라.

자력 양성自力養成의 조목 _31쪽

1. 남녀를 물론하고 어리고 늙고 병들고 하여 어찌할 수 없는 의뢰면이어니와, 그렇지 아니한 바에는 과거와 같이 의뢰 생활을 하지 아니할 것이요,

2. 여자도 인류 사회에 활동할 만한 교육을 남자와 같이 받을 것이요,

3. 남녀가 다 같이 직업에 근실하여 생활에 자유

를 얻을 것이며, 가정이나 국가에 대한 의무와 책임을 동등하게 이행할 것이요,

4. 차자도 부모의 생전 사후를 과거 장자의 예로써 받들 것이니라.

팔조八條 _33쪽

제1절 · 진행사조進行四條

1. 신信

신이라 함은 믿음을 이름이니, 만사를 이루려 할 때에 마음을 정하는 원동력原動力이니라.

2. 분忿

분이라 함은 용장한 전진심을 이름이니, 만사를 이루려 할 때에 권면하고 촉진하는 원동력이니라.

3. 의疑

의라 함은 일과 이치에 모르는 것을 발견하여 알고자 함을 이름이니, 만사를 이루려 할 때에 모르는 것을 알아내는 원동력이니라.

4. 성誠

성이라 함은 간단없는 마음을 이름이니, 만사를 이루려 할 때에 그 목적을 달하게 하는 원동력이니라.

제2절 · 사연사조捨捐四條

1. 불신不信

불신이라 함은 신의 반대로 믿지 아니함을 이름이니, 만사를 이루려 할 때에 결정을 얻지 못하게 하는 것이니라.

2. 탐욕貪慾

탐욕이라 함은 모든 일을 상도에 벗어나서 과히 취함을 이름이니라.

3. 나懶

나라 함은 만사를 이루려 할 때에 하기 싫어함을 이름이니라.

4. 우愚

우라 함은 대소유무와 시비이해를 전연 알지 못하고 자행자지함을 이름이니라.

염불의 요지念佛-要旨 _35쪽, 37쪽

대범, 염불이라 함은 천만 가지로 흩어진 정신을 일념으로 만들기 위한 공부법이요, 순역順逆 경계에 흔들리는 마음을 안정시키는 공부법으로서 염불의 문구인 나무아미타불南無阿彌陀佛은 여기 말로 무량수각無量壽覺에 귀의한다는 뜻인바, 과거에는 부처님의 신력에 의지하여 서방정토 극락極樂에 나기를 원하며 미타 성호를 염송하였으나 우리는 바로 자심自心미타를 발견하여 자성극락에 돌아가기를 목적하나니, 우리의 마음은 원래 생멸이 없으므로 곧 무량수라 할 것이요, 그 가운데에도 또한 소소영령昭昭靈靈하여 매昧하지 아니한 바가 있으니 곧 각覺이라 이것을 자심미타라 하는 것이며, 우리의 자성은 원래 청정하여 죄복이 돈공하고 고뇌가 영멸永滅하였나니, 이것이 곧 여여如如하여 변함이 없는 자성극락이니라. 그러므로 염불하는 사람이 먼저 이 이치를 알아서 생멸이 없는 각자의 마음에 근본하고 거래가 없는 한 생각을 대중하여, 천만 가지로 흩어지는 정신을 오직 미타 일념에 그치며 순역 경계에 흔들리는 마음을 무위안락의 지경에 돌아오게 하는 것이 곧 참다운 염불의 공부니라.

좌선의 방법 _39쪽, 41쪽, 43쪽

좌선의 방법은 극히 간단하고 편이하여 아무라도 행할 수 있나니,

1. 좌복을 펴고 반좌盤坐로 편안히 앉은 후에 머리와 허리를 곧게 하여 앉은 자세를 바르게 하라.
2. 전신의 힘을 단전에 툭 부리어 일념의 주착도 없이 다만 단전에 기운 주해 있는 것만 대중 잡되, 방심이 되면 그 기운이 풀어지나니 곧 다시 챙겨서 기운 주하기를 잊지 말라.
3. 호흡을 고르게 하되 들이쉬는 숨은 조금 길고 강하게 하며, 내쉬는 숨은 조금 짧고 약하게 하라.
4. 눈은 항상 뜨는 것이 수마睡魔를 제거하는 데 필요하나 정신 기운이 상쾌하여 눈을 감아도 수마의 침노를 받을 염려가 없는 때에는 혹 감고도 하여보라.
5. 입은 항상 다물지며 공부를 오래 하여 수승화강水昇火降이 잘되면 맑고 윤활한 침이 혓줄기와 이 사이로부터 계속하여 나올지니, 그 침을 입에 가득히 모아 가끔 삼켜내리라.
6. 정신은 항상 적적寂寂한 가운데 성성惺惺함을 가지고 성성한 가운데 적적함을 가질지니, 만일 혼침에 기울어지거든 새로운 정신을 차리고 망상에 흐르거든 정념으로 돌이켜서 무위자연의 본래 면목 자리에 그쳐 있으라.
7. 처음으로 좌선을 하는 사람은 흔히 다리가 아프고 망상이 침노하는 데에 괴로워하나니, 다리가 아프면 잠깐 바꾸어놓는 것도 좋으며, 망념이 침노하면 다만 망념인 줄만 알아두면 망념이 스스로 없어지나니 절대로 그것을 성가시게 여기지 말며 낙망하지 말라.
8. 처음으로 좌선을 하면 얼굴과 몸이 개미 기어다니는 것과 같이 가려워지는 수가 혹 있나니, 이것은 혈맥이 관통되는 증거라 삼가 긁고 만지지 말라.

9. 좌선을 하는 가운데 절대로 이상한 기틀과 신기한 자취를 구하지 말며, 혹 그러한 경계가 나타난다 할지라도 그것을 다 요망한 일로 생각하여 조금도 마음에 걸지 말고 심상히 간과하라.
이상과 같이, 오래오래 계속하면 필경 물아物我의 구분을 잊고 시간과 처소를 잊고 오직 원적무별한 진경에 그쳐서 다시없는 심락을 누리게 되리라.

좌선의 공덕 _45쪽
좌선을 오래 하여 그 힘을 얻고 보면 아래와 같은 열 가지 이익이 있나니,
1. 경거망동하는 일이 차차 없어지는 것이요,
2. 육근 동작에 순서를 얻는 것이요,
3. 병고가 감소되고 얼굴이 윤활하여지는 것이요,
4. 기억력이 좋아지는 것이요,
5. 인내력이 생겨나는 것이요,
6. 착심이 없어지는 것이요,
7. 사심이 정심으로 변하는 것이요,
8. 자성의 혜광이 나타나는 것이요,
9. 극락을 수용하는 것이요,
10. 생사에 자유를 얻는 것이니라.

의두요목疑頭要目 _47쪽, 49쪽
1. 세존世尊이 도솔천을 떠나지 아니하시고 이미 왕궁가에 내리시며, 모태중에서 중생 제도하기를 마치셨다 하니 그것이 무슨 뜻인가.
2. 세존이 탄생하사 천상천하에 유아독존唯我獨尊이라 하셨다 하니 그것이 무슨 뜻인가.
3. 세존이 영산 회상에서 꽃을 들어 대중에게 보이시니 대중이 다 묵연하되 오직 가섭존자迦葉尊

者만이 얼굴에 미소를 띠거늘, 세존이 이르시되 내게 있는 정법안장正法眼藏을 마하가섭에게 부치노라 하셨다 하니 그것이 무슨 뜻인가.

4. 세존이 열반涅槃에 드실 때에, 내가 녹야원鹿野苑으로부터 발제하跋提河에 이르기까지 이 중간에 일찍이 한 법도 설한 바가 없노라 하셨다 하니 그것이 무슨 뜻인가.

5. 만법이 하나에 돌아갔다 하니, 하나 그것은 어디로 돌아갈 것인가.

6. 만법으로 더불어 짝하지 않은 것이 그 무엇인가.

7. 만법을 통하여다가 한 마음을 밝히라 하였으니 그것이 무슨 뜻인가.

8. 옛 부처님이 나시기 전에 응연凝然히 한 상이 둥글었다 하였으니 그것이 무슨 뜻인가.

9. 부모에게 몸을 받기 전 몸은 그 어떠한 몸인가.

10. 사람이 깊이 잠들어 꿈도 없는 때에는 그 아는 영지가 어느 곳에 있는가.

11. 일체가 다 마음의 짓는 바라 하였으니 그것이 무슨 뜻인가.

12. 마음이 곧 부처라 하였으니 그것이 무슨 뜻인가.

13. 중생의 윤회되는 것과 모든 부처님의 해탈하는 것은 그 원인이 어디 있는가.

14. 잘 수행하는 사람은 자성을 떠나지 않는다 하니 어떠한 것이 자성을 떠나지 않는 공부인가.

15. 마음과 성품과 이치와 기운의 동일한 점은 어떠하며 구분된 내역은 또한 어떠한가.

16. 우주만물이 비롯이 있고 끝이 있는가, 비롯이 없고 끝이 없는가.

17. 만물의 인과보복되는 것이 현생 일은 서로 알고 실행되려니와 후생 일은 숙명宿命이 이미 매하

여서 피차가 서로 알지 못하거니 어떻게 보복이 되는가.

18. 천지는 앎이 없으되 안다 하니 그것이 무슨 뜻인가.

19. 열반을 얻은 사람은 그 영지가 이미 법신에 합하였는데, 어찌하여 다시 개령個靈으로 나누어지며, 전신前身 후신後身의 표준이 있게 되는가.

20. 나에게 한 권의 경전이 있으니 지묵으로 된 것이 아니라, 한 글자도 없으나 항상 광명을 나툰다 하였으니 그것이 무슨 뜻인가.

상시 일기법 _51쪽

1. 유념·무념은 모든 일을 당하여 유념으로 처리한 것과 무념으로 처리한 번수를 조사 기재하되, 하자는 조목과 말자는 조목에 취사하는 주의심을 가지고 한 것은 유념이라 하고, 취사하는 주의심이 없이 한 것은 무념이라 하나니, 처음에는 일이 잘 되었든지 못 되었든지 취사하는 주의심을 놓고 안 놓은 것으로 번수를 계산하나, 공부가 깊어 가면 일이 잘되고 못 된 것으로 번수를 계산하는 것이요,

2. 학습상황중 수양과 연구의 각 과목은 그 시간 수를 계산하여 기재하며, 예회와 입선은 참석 여부를 대조 기재하는 것이요,

3. 계문은 범과 유무를 대조 기재하되 범과가 있을 때에는 해당 조목에 범한 번수를 기재하는 것이요,

4. 문자와 서식에 능하지 못한 사람을 위하여는 따로이 태조사太調査법을 두어 유념 무념만을 대조하게 하나니, 취사하는 주의심을 가지고 한 것은 흰콩으로 하고 취사하는 주의심이 없이 한 것

은 검은콩으로 하여, 유념·무념의 번수를 계산하
게 하는 것이니라.

무시선법 無時禪法 _53쪽, 55쪽

대범, 선禪이라 함은 원래 분별주착이 없는 각자
의 성품을 오득하여 마음의 자유를 얻게 하는 공
부인바, 예로부터 큰 도에 뜻을 둔 사람으로서 선
을 닦지 아니한 일이 없느니라.

사람이 만일 참다운 선을 닦고자 할진대 먼저 마
땅히 진공眞空으로 체를 삼고 묘유妙有로 용을 삼
아 밖으로 천만 경계를 대하되 부동함은 태산과
같이 하고, 안으로 마음을 지키되 청정함은 허공
과 같이 하여 동하여도 동하는 바가 없고 정하여
도 정하는 바가 없이 그 마음을 작용하라. 이같
이 한즉, 모든 분별이 항상 정을 여의지 아니하여
육근을 작용하는 바가 다 공적영지의 자성에 부
합이 될 것이니, 이것이 이른바 대승선大乘禪이요
삼학을 병진하는 공부법이니라.

그러므로 경經에 이르시되 "응하여도 주한 바 없
이 그 마음을 내라" 하시었나니, 이는 곧 천만 경
계중에서 동하지 않는 행을 닦는 대법이라, 이 법
이 심히 어려운 것 같으나 닦는 법만 자상히 알고
보면 괭이를 든 농부도 선을 할 수 있고, 망치를
든 공장工匠도 선을 할 수 있으며, 주판을 든 점
원도 선을 할 수 있고, 정사를 잡은 관리도 선을
할 수 있으며, 내왕하면서도 선을 할 수 있고, 집
에서도 선을 할 수 있나니 어찌 구차히 처소를 택
하며 동정을 말하리오. 그러나 처음으로 선을 닦
는 사람은 마음이 마음대로 잘 되지 아니하여 마
치 저 소 길들이기와 흡사하나니 잠깐이라도 마
음의 고삐를 놓고 보면 곧 도심을 상하게 되느니

라. 그러므로 아무리 욕심나는 경계를 대할지라
도 끝까지 싸우는 정신을 놓지 아니하고 힘써 행
한즉 마음이 차차 조숙調熟되어 마음을 마음대로
하는 지경에 이르나니, 경계를 대할 때마다 공부
할 때가 돌아온 것을 염두에 잊지 말고 항상 끌리
고 안 끌리는 대중만 잡아갈지니라. 그리하여 마
음을 마음대로 하는 건수가 차차 늘어가는 거동
이 있은즉 시시로 평소에 심히 좋아하고 싫어하
는 경계에 놓아 맡겨보되 만일 마음이 여전히 동
하면 이는 도심이 미숙한 것이요, 동하지 아니하
면 이는 도심이 익어가는 증거인 줄로 알라. 그러
나 마음이 동하지 아니한다 하여 즉시에 방심은
하지 말라. 이는 심력을 써서 동하지 아니한 것이
요, 자연히 동하지 않은 것이 아니니, 놓아도 동
하지 아니하여야 길이 잘 든 것이니라.

사람이 만일 오래오래 선을 계속하여 모든 번뇌
를 끊고 마음의 자유를 얻은즉, 철주의 중심이 되
고 석벽의 외면이 되어 부귀영화도 능히 그 마음
을 달래어가지 못하고 무기와 권세로도 능히 그
마음을 굽히지 못하며, 일체 법을 행하되 걸리고
막히는 바가 없고, 진세塵世에 처하되 항상 백천
삼매를 얻을지라, 이 지경에 이른즉 진대지盡大地
가 일진법계一眞法界로 화하여 시비선악과 염정
제법染淨諸法이 다 제호醍醐의 일미一味를 이루리
니 이것이 이른바 불이문不二門이라 생사자유와
윤회해탈과 정토극락이 다 이 문으로부터 나오느
니라.

근래에 선을 닦는 무리가 선을 대단히 어렵게 생
각하여 처자가 있어도 못할 것이요, 직업을 가져
도 못할 것이라 하여, 산중에 들어가 조용히 앉아
야만 선을 할 수 있다는 주견을 가진 사람이 많

으니, 이것은 제법이 둘 아닌 대법을 모르는 연고라, 만일 앉아야만 선을 하는 것일진대 서는 때는 선을 못하게 될 것이니, 앉아서만 하고 서서 못하는 선은 병든 선이라 어찌 중생을 건지는 대법이 되리오. 뿐만 아니라 성품의 자체가 한갓 공적에만 그친 것이 아니니, 만일 무정물과 같은 선을 닦을진대 이것은 성품을 단련하는 선 공부가 아니요 무용한 병신을 만드는 일이니라. 그러므로 시끄러운 데 처해도 마음이 요란하지 아니하고 욕심 경계를 대하여도 마음이 동하지 아니하여야 이것이 참선이요 참정이니, 다시 이 무시선의 강령을 들어 말하면 아래와 같으니라.

"육근六根이 무사無事하면 잡념을 제거하고 일심을 양성하며, 육근이 유사하면 불의를 제거하고 정의를 양성하라."

참회문懺悔文 _57쪽, 59쪽, 61쪽

음양상승陰陽相勝의 도를 따라 선행자는 후일에 상생相生의 과보를 받고 악행자는 후일에 상극相克의 과보를 받는 것이 호리도 틀림이 없으되, 영원히 참회개과하는 사람은 능히 상생상극의 업력을 벗어나서 죄복을 자유로 할 수 있나니, 그러므로 제불조사가 이구동음으로 참회문을 열어놓으셨느니라.

대범, 참회라 하는 것은 옛 생활을 버리고 새 생활을 개척하는 초보이며, 악도를 놓고 선도에 들어오는 초문이라, 사람이 과거의 잘못을 참회하여 날로 선도를 행한즉 구업舊業은 점점 사라지고 신업은 다시 짓지 아니하여 선도는 날로 가까워지고 악도는 스스로 멀어지느니라. 그러므로 경에 이르시되 "전심작악前心作惡은 구름이 해를 가린 것과 같고 후심기선後心起善은 밝은 불이 어둠을 파함과 같으니라" 하시었나니, 죄는 본래 마음으로부터 일어난 것이라 마음이 멸함을 따라 반드시 없어질 것이며, 업은 본래 무명無明인지라 자성의 혜광을 따라 반드시 없어지나니, 죄고에 신음하는 사람들이여! 어찌 이 문에 들지 아니하리오.

그러나 죄업의 근본은 탐진치貪瞋癡라 아무리 참회를 한다 할지라도 후일에 또다시 악을 범하고 보면 죄도 또한 멸할 날이 없으며, 또는 악도에 떨어질 중죄를 지은 사람이 일시적 참회로써 약간의 복을 짓는다 할지라도 원래의 탐진치를 그대로 두고 보면 복은 복대로 받고 죄는 죄대로 남아 있게 되나니, 비하건대 큰 솥 가운데 끓는 물을 냉冷하게 만들고자 하는 사람이 위에다가 약간의 냉수만 갖다 붓고, 밑에서 타는 불을 그대로 둔즉 불의 힘은 강하고 냉수의 힘은 약하여 어느 때든지 그 물이 냉해지지 아니함과 같으니라.

세상에 전과前過를 뉘우치는 사람은 많으나 후과를 범하지 않는 사람은 적으며, 일시적 참회심으로써 한두 가지의 복을 짓는 사람은 있으나 심중의 탐진치는 그대로 두나니 어찌 죄업이 청정하기를 바라리오.

참회의 방법은 두 가지가 있으니, 하나는 사참事懺이요 하나는 이참理懺이라, 사참이라 함은 성심으로 삼보三寶 전에 죄과를 뉘우치며 날로 모든 선을 행함을 이름이요, 이참이라 함은 원래에 죄성罪性이 공한 자리를 깨쳐 안으로 모든 번뇌망상을 제거해감을 이름이니 사람이 영원히 죄악을 벗어나고자 할진대 마땅히 이를 쌍수하여 밖으로 모든 선업을 계속 수행하는 동시에 안으로 자

신의 탐진치를 제거할지니라. 이같이 한즉, 저 솥 가운데 끓는 물을 냉하게 만들고자 하는 사람이 위에다가 냉수도 많이 붓고 밑에서 타는 불도 꺼 버림과 같아서 아무리 백천 겁에 쌓이고 쌓인 죄업일지라도 곧 청정해지느니라.

또는 공부인이 성심으로 참회수도하여 적적성성 한 자성불을 깨쳐 마음의 자유를 얻고 보면, 천업 天業을 임의로 하고 생사를 자유로 하여 취할 것 도 없고 버릴 것도 없고 미워할 것도 없고 사랑할 것도 없어서, 삼계육도三界六途가 평등일미요, 동 정역순이 무비삼매無非三昧라, 이러한 사람은 천 만 죄고가 더운물에 얼음 녹듯 하여 고도 고가 아 니요, 죄도 죄가 아니며, 항상 자성의 혜광이 발 하여 진대지가 이 도량이요, 진대지가 이 정토라 내외 중간에 털끝만한 죄상罪相도 찾아볼 수 없나 니, 이것이 이른바 불조의 참회요 대승의 참회라 이 지경에 이르러야 가히 죄업을 마쳤다 하리라.

근래에 자칭 도인의 무리가 왕왕 출현하여 계율 과 인과를 중히 알지 아니하고 날로 자행자지를 행하면서 스스로 이르기를 무애행無碍行이라 하 여 불문佛門을 더럽히는 일이 없지 아니하나니, 이것은 자성의 분별 없는 줄만 알고 분별 있는 줄 을 모르는 연고라, 어찌 유무초월의 참도를 알았 다 하리오. 또는 견성만으로써 공부를 다 한 줄로 알고, 견성 후에는 참회도 소용이 없고 수행도 소 용이 없다고 생각하는 사람이 많으나, 비록 견성 은 하였다 할지라도 천만 번뇌와 모든 착심이 동 시에 소멸되는 것이 아니요 또는 삼대력三大力을 얻어 성불을 하였다 할지라도 정업定業은 능히 면하지 못하는 것이니, 마땅히 이 점에 주의하여 사견邪見에 빠지지 말며 불조의 말씀을 오해하여

죄업을 경하게 알지 말지니라.

불공하는 법佛供-法 _63쪽

과거의 불공법과 같이 천지에게 당한 죄복도 불 상佛像에게 빌고, 부모에게 당한 죄복도 불상에 게 빌고, 동포에게 당한 죄복도 불상에게 빌고, 법률에게 당한 죄복도 불상에게만 빌 것이 아니 라, 우주만유는 곧 법신불의 응화신應化身이니, 당하는 곳마다 부처님處處佛像이요, 일일이 불공 법事事佛供이라, 천지에게 당한 죄복은 천지에게, 부모에게 당한 죄복은 부모에게, 동포에게 당한 죄복은 동포에게, 법률에게 당한 죄복은 법률에 게 비는 것이 사실적인 동시에 반드시 성공하는 불공법이 될 것이니라.

또는 그 기한에 있어서도 과기와 같이 막연히 한 정없이 할 것이 아니라 수만 세상 또는 수천 세상 을 하여야 성공될 일도 있고, 수백 세상 또는 수 십 세상을 하여야 성공될 일도 있고, 한두 세상 또는 수십 년을 하여야 성공될 일도 있고, 수월 수일 또는 한때만 하여도 성공될 일이 있을 것이 니, 그 일의 성질을 따라 적당한 기한으로 불공을 하는 것이 또한 사실적인 동시에 반드시 성공하 는 법이 될 것이니라.

계문戒文 _65쪽

1. 보통급普通級 십계문
1. 연고 없이 살생을 말며,
2. 도둑질을 말며,
3. 간음姦淫을 말며,
4. 연고 없이 술을 마시지 말며,
5. 잡기雜技를 말며,

6. 악한 말을 말며,

7. 연고 없이 쟁투爭鬪를 말며,

8. 공금公金을 범하여 쓰지 말며,

9. 연고 없이 심교간心交間 금전을 여수與受하지 말며,

10. 연고 없이 담배를 피우지 말라.

2. 특신급特信級 십계문

1. 공중사公衆事를 단독히 처리하지 말며,

2. 다른 사람의 과실過失을 말하지 말며,

3. 금은보패 구하는 데 정신을 뺏기지 말며,

4. 의복을 빛나게 꾸미지 말며,

5. 정당하지 못한 벗을 좇아 놀지 말며,

6. 두 사람이 아울러 말하지 말며,

7. 신용 없지 말며,

8. 비단같이 꾸미는 말을 하지 말며,

9. 연고 없이 때아닌 때 잠자지 말며,

10. 예 아닌 노래 부르고 춤추는 자리에 좇아 놀지 말라.

3. 법마상전급法魔相戰級 십계문

1. 아만심我慢心을 내지 말며,

2. 두 아내를 거느리지 말며,

3. 연고 없이 사육四肉을 먹지 말며,

4. 나태懶怠하지 말며,

5. 한 입으로 두 말 하지 말며,

6. 망령된 말을 하지 말며,

7. 시기심猜忌心을 내지 말며,

8. 탐심貪心을 내지 말며,

9. 진심瞋心을 내지 말며,

10. 치심癡心을 내지 말라.

솔성요론率性要論 _67쪽, 69쪽

1. 사람만 믿지 말고 그 법을 믿을 것이요,

2. 열 사람의 법을 응하여 제일 좋은 법으로 믿을 것이요,

3. 사생四生 중 사람이 된 이상에는 배우기를 좋아할 것이요,

4. 지식 있는 사람이 지식이 있다 함으로써 그 배움을 놓지 말 것이요,

5. 주색낭유酒色浪遊하지 말고 그 시간에 진리를 연구할 것이요,

6. 한 편에 착着하지 아니할 것이요,

7. 모든 사물을 접응할 때에 공경심을 놓지 말고, 탐한 욕심이 나거든 사자와 같이 무서워할 것이요,

8. 일일시시日日時時로 자기가 자기를 가르칠 것이요,

9. 무슨 일이든지 잘못된 일이 있고 보면 남을 원망하지 말고 자기를 살필 것이요,

10. 다른 사람의 그릇된 일을 견문하여 자기의 그름을 깨칠지언정 그 그름을 드러내지 말 것이요,

11. 다른 사람의 잘된 일을 견문하여 세상에다 포양하며 그 잘된 일을 잊어버리지 말 것이요,

12. 정당한 일이거든 내 일을 생각하여 남의 세정을 알아줄 것이요,

13. 정당한 일이거든 아무리 하기 싫어도 죽기로써 할 것이요,

14. 부당한 일이거든 아무리 하고 싶어도 죽기로써 아니할 것이요,

15. 다른 사람의 원 없는 데에는 무슨 일이든지 권하지 말고 자기 할 일만 할 것이요,

16. 어떠한 원을 발하여 그 원을 이루고자 하거든 보고 듣는 대로 원하는 데에 대조하여 연마할 것

이니라.

강자·약자의 진화進化상 요법 _71쪽

1. 강약의 대지大旨를 들어 말하면 무슨 일을 물론하고 이기는 것은 강이요 지는 것은 약이라, 강자는 약자로 인하여 강의 목적을 달하고 약자는 강자로 인하여 강을 얻는 고로 서로 의지하고 서로 바탕하여 친불친이 있느니라.

2. 강자는 약자에게 강을 베풀 때에 자리이타법을 써서 약자를 강자로 진화시키는 것이 영원한 강자가 되는 길이요, 약자는 강자를 선도자로 삼고 어떠한 천신만고가 있다 하여도 약자의 자리에서 강자의 자리에 이르기까지 진보하여가는 것이 다시없는 강자가 되는 길이니라. 강자가 강자 노릇을 할 때에 어찌하면 이 강이 영원한 강이 되고 어찌하면 이 강이 변하여 약이 되는 것인지 생각 없이 다만 자리타해에만 그치고 보면 아무리 강자라도 약자가 되고 마는 것이요, 약자는 강자 되기 전에 어찌하면 약자가 변하여 강자가 되고 어찌하면 강자가 변하여 약자가 되는 것인지 생각 없이 다만 강자를 대항하기로만 하고 약자가 강자로 진화되는 이치를 찾지 못한다면 또한 영원한 약자가 되고 말 것이니라.

영육쌍전법靈肉雙全法 _73쪽

과거에는 세간 생활을 하고 보면 수도인이 아니라 하므로 수도인 가운데 직업 없이 놀고먹는 폐풍이 치성하여 개인·가정·사회·국가에 해독이 많이 미쳐왔으나, 이제부터는 묵은 세상을 새 세상으로 건설하게 되므로 새 세상의 종교는 수도와 생활이 둘이 아닌 산 종교라야 할 것이니라.

그러므로 우리는 제불조사 정전正傳의 심인인 법신불 일원상의 진리와 수양·연구·취사의 삼학으로써 의식주를 얻고 의식주와 삼학으로써 그 진리를 얻어서 영육을 쌍전하여 개인·가정·사회·국가에 도움이 되게 하자는 것이니라.

— 대종경 大宗經 —

서품 1 _77쪽

원기圓紀 원년 사월 이십팔일(음 3월 26일)에 대종사大宗師 대각大覺을 이루시고 말씀하시기를 "만유가 한 체성이며 만법이 한 근원이로다. 이 가운데 생멸 없는 도道와 인과보응되는 이치가 서로 바탕하여 한 두렷한 기틀을 지었도다".

서품 2 _79쪽

대종사 대각을 이루신 후 모든 종교의 경전을 두루 열람하시다가 금강경金剛經을 보시고 말씀하시기를 "석가모니불釋迦牟尼佛은 진실로 성인들 중의 성인이라" 하시고, 또 말씀하시기를 "내가 스승의 지도 없이 도를 얻었으나 발심한 동기로부터 도 얻은 경로를 돌아본다면 과거 부처님의 행적과 말씀에 부합되는 바 많으므로 나의 연원을 부처님에게 정하노라" 하시고, "장차 회상會上을 열 때에도 불법으로 주체를 삼아 완전무결한 큰 회상을 이 세상에 건설하리라" 하시니라.

서품 4 _81쪽, 83쪽, 85쪽

대종사 당시의 시국을 살펴보시사 그 지도 강령을 표어로써 정하시기를 "물질이 개벽開闢되니 정신을 개벽하자" 하시니라.

서품 5 _87쪽

대종사 처음 교화를 시작하신 지 몇 달 만에 믿고 따르는 사람이 사십여 명에 이르는지라 그 가운데 특히 진실하고 신심 굳은 아홉 사람을 먼저 고르시사 회상 창립의 표준 제자로 내정하시고 말씀하시기를 "사람은 만물의 주인이요 만물은 사람의 사용할 바이며, 인도는 인의가 주체요 권모술수는 그 끝이니, 사람의 정신이 능히 만물을 지배하고 인의의 대도가 세상에 서게 되는 것은 이치의 당연함이어늘, 근래에 그 주체가 위位를 잃고 권모술수가 세상에 횡행하여 대도가 크게 어지러운지라, 우리가 이때에 먼저 마음을 모으고 뜻을 합하여 나날이 쇠퇴하여가는 세도世道인심을 바로잡아야 할 것이니, 그대들은 이 뜻을 잘 알아서 영원한 세상에 대회상 창립의 주인들이 되라".

서품 15 _89쪽, 91쪽

대종사 말씀하시기를 "이제는 우리가 배울 바도 부처님의 도덕이요, 후진을 가르칠 바도 부처님의 도덕이니, 그대들은 먼저 이 불법의 대의를 연구해서 그 진리를 깨치는 데에 노력하라. 내가 진작 이 불법의 진리를 알았으나 그대들의 정도가 아직 그 진리 분석에 못 미치는 바가 있고, 또는 불교가 이 나라에서 여러 백 년 동안 천대를 받아온 끝이라 누구를 막론하고 불교의 명칭을 가진 데에는 존경하는 뜻이 적게 되지라 열리지 못한 인심에 시대의 존경을 받지 못할까 하여, 짐짓 법의 사정 진위를 물론하고 오직 인심의 정도를 따라 순서 없는 교화로 한갓 발심 신앙에만 주력하여왔거니와, 이제 그 근본적 진리를 발견하고 참다운 공부를 성취하여 일체중생의 혜복慧福 두 길을 인도하기로 하면 이 불법으로 주체를 삼아야 할 것이며, 뿐만 아니라 불교는 장차 세계적 주교가 될 것이니라. 그러나 미래의 불법은 재래와 같은 제도의 불법이 아니라 사농공상을 여의

지 아니하고, 또는 재가 출가를 막론하고 일반적으로 공부하는 불법이 될 것이며, 부처를 숭배하는 것도 한갓 국한된 불상에만 귀의하지 않고, 우주만물 허공법계를 다 부처로 알게 되므로 일과 공부가 따로 있지 아니하고, 세상일을 잘하면 그것이 곧 불법 공부를 잘하는 사람이요, 불법 공부를 잘하면 세상일을 잘하는 사람이 될 것이며, 또는 불공하는 법도 불공할 처소와 부처가 따로 있는 것이 아니라, 불공하는 이의 일과 원을 따라 그 불공하는 처소와 부처가 있게 되나니, 이리된다면 법당과 부처가 없는 곳이 없게 되며, 부처의 은혜가 화피초목化被草木 뇌급만방賴及萬方하여 상상하지 못할 이상의 불국토가 되리라. 그대들이여! 시대가 비록 천만 번 순환하나 이같은 기회 만나기가 어렵거늘 그대들은 다행히 만났으며, 허다한 사람 중에 아는 사람이 드물거늘 그대들은 다행히 이 기회를 알아서 처음 회상의 창립주가 되었나니, 그대들은 오늘에 있어서 아직 증명하지 못할 나의 말일지라도 허무하다 생각하지 말고, 모든 지도에 의하여 차차 지내가면 멀지 않은 장래에 가히 그 실지를 보게 되리라".

서품 16 _93쪽, 95쪽

대종사 말씀하시기를 "불교는 조선에 인연이 깊은 교로서 환영도 많이 받았으며 배척도 많이 받아왔으나, 환영은 여러 백 년 전에 받았고 배척받은 지는 오래지 아니하여, 정치의 변동이며 유교의 세력에 밀려서 세상을 등지고 산중에 들어가 유야무야중에 초인간적 생활을 하고 있었으므로 일반 사회에서는 그 법을 아는 사람이 적은지라, 이에 따라 혹 안다는 사람은 말하되 산수와 경치가 좋은 곳에는 사원이 있다고 하며, 그 사원에는 승려와 불상이 있다고 하며, 승려와 불상이 있는데 따라 세상에 사는 사람은 복을 빌고 죄를 사하기 위하여 불공을 다닌다 하며, 승려는 불상의 제자가 되어가지고 처자 없이 독신생활을 한다 하며, 삭발을 하고 검박한 옷을 입으며, 단주를 들고 염불이나 송경을 하며, 바랑을 지고 동령을 하며, 혹 세속 사람을 대하면 아무리 천한 사람에게라도 문안을 올린다 하며, 어육주초魚肉酒草를 먹지 아니한다 하며, 모든 생명을 죽이지 아니한다 하나, 우리 세상 사람은 양반이라든지 부자라든지 팔자가 좋은 사람이라면 승려가 아니 되는 것이요, 혹 사주를 보아서 운명이 좋지 못하다는 사람이나 혹 세간사에 실패하고 낙오한 사람들이 승려가 되는 것이리 하며, 승려 중에도 공부를 살하여 도승이 되고 보면 사람 사는 집터나 백골을 장사하는 묘지나 호풍환우呼風喚雨나 이산도수移山渡水하는 것을 마음대로 한다고도 하지마는, 그런 사람은 천에 하나나 만에 하나가 되는 것이니, 불법이라는 것은 허무한 도요 세상 사람은 못하는 것이라 하며, 우리는 경치 찾아서 한 번씩 놀다 오는 것은 좋다고 하며, 누가 절에 다닌다든지 승려가 된다든지 하면 그 집은 망할 것이라 하며, 시체를 화장하니 자손이 도움을 얻지 못할 것이라 하여, 불법을 믿는 승려라면 별다른 사람같이 알아왔느니라. 그러나 승려들의 실생활을 들어 말하자면 풍진세상을 벗어나서 산수 좋고 경치 좋은 곳에 정결한 사원을 건축하고 존엄하신 불상을 모시고, 사방에 인연 없는 단순한 몸으로 몇 사람의 동지와 송풍나월松風蘿月에 마음을 의지하여, 새소리 물소리 자연의 풍악을 사면으로

둘러놓고, 신자들이 가져다주는 의식으로 걱정 없이 살며, 목탁을 울리는 가운데 염불이나 송경도 하고 좌선을 하다가 화려하고 웅장한 대건물 중에서 나와 수림 사이에 소요하는 등으로 살아왔나니, 일반 승려가 다 그러한 것은 아니나 거개가 이와 같이 한가한 생활, 정결한 생활, 취미 있는 생활을 하여왔느니라. 그러나 이와 같은 생활을 계속하여오는 동안에 부처님의 무상대도는 세상에 알려지지 못하고 승려들은 독선기신獨善其身의 소승小乘에 떨어졌나니 이 어찌 부처님의 본회本懷시리오. 그러므로 부처님의 무상대도에는 변함이 없으나 부분적인 교리와 제도는 이를 혁신하여, 소수인의 불교를 대중의 불교로, 편벽된 수행을 원만한 수행으로 돌리자는 것이니라".

서품 17_97쪽

대종사 이어서 말씀하시기를 "부처님의 무상대도는 한량없이 높고, 한량없이 깊고, 한량없이 넓으며, 그 지혜와 능력은 입으로나 붓으로 다 성언하고 기록할 수 없으나, 대략을 들어 말하자면 우리는 모든 중생이 생사 있는 줄만 알고 다생이 있는 줄은 모르는데, 부처님께서는 생사 없는 이치와 다생겁래多生劫來에 한없는 생이 있는 줄을 더 아셨으며, 우리는 우리 일신의 본래 이치도 모르는데 부처님께서는 우주만유의 본래 이치까지 더 아셨으며, 우리는 선도와 악도의 구별이 분명하지 못하여 우리가 우리 일신을 악도에 떨어지게 하는데 부처님께서는 자신을 제도하신 후에 시방세계 일체중생을 악도에서 선도로 제도하는 능력이 있으시며, 우리는 우리가 지어서 받는 고락도 모르는데 부처님께서는 중생이 지어서 받는 고락과 우연히 받는 고락까지 아셨으며, 우리는 복락을 수용하다가도 못하게 되면 할 수 없는데 부처님께서는 못하게 되는 경우에는 복락을 다시 오게 하는 능력이 있으시며, 우리는 지혜가 어두웠든지 밝았든지 되는대로 사는데 부처님께서는 지혜가 어두워지면 밝게 하는 능력이 있으시고, 밝으면 계속하여 어두워지지 않게 하는 능력이 있으시며, 우리는 탐심貪心이나 진심瞋心이나 치심癡心에 끌려서 잘못하는 일이 많이 있는데 부처님께서는 탐진치에 끌리는 바가 없으시며, 우리는 우주만유 있는 데에 끌려서 우주만유 없는 데를 모르는데 부처님께서는 있는 데를 당할 때에 없는 데까지 아시고 없는 데를 당할 때에 있는 데까지 아시며, 우리는 천도天道 인도人道 수라修羅 축생畜生 아귀餓鬼 지옥地獄의 육도六途와 태란습화胎卵濕化 사생四生이 무엇인지 알지도 못하는데 부처님께서는 이 육도사생의 변화하는 이치까지 아시며, 우리는 남을 해하여다가 자기만 좋게 하려 하는데 부처님께서는 사물을 당할 때에 자리이타自利利他로 하시다가 못하게 되면 이해와 생사를 불고하고 남을 이롭게 하는 것으로써 자신의 복락을 삼으시며, 우리는 현실적으로 국한된 소유물밖에 자기의 소유가 아니요, 현실적으로 국한된 집밖에 자기의 집이 아니요, 현실적으로 국한된 권속밖에 자기의 권속이 아닌데, 부처님께서는 우주만유가 다 부처님의 소유요 시방세계가 다 부처님의 집이요 일체중생이 다 부처님의 권속이라 하였으니, 우리는 이와 같은 부처님의 지혜와 능력을 얻어 지니고 중생 제도하는 데에 노력하자는 바이니라".

대종사 또 말씀하시기를 "과거 불가에서 가르치
는 과목은 혹은 경전을 가르치며, 혹은 화두話頭
를 들고 좌선하는 법을 가르치며, 혹은 염불하는
법을 가르치며, 혹은 주문을 가르치며, 혹은 불
공하는 법을 가르치는데, 그 가르치는 본의가 모
든 경전을 가르쳐서는 불교에 대한 교리나 제도
나 역사를 알리기 위함이요, 화두를 들려서 좌선
을 시키는 것은 경전으로 가르치기도 어렵고 말
로 가르치기도 어려운 현묘한 진리를 깨치게 함
이요, 염불과 주문을 읽게 하는 것은 번거한 세상
에 사는 사람이 애착 탐착이 많아서 정도正道에
들기가 어려운 고로 처음 불문에 오고 보면 번거
한 정신을 통일시키기 위하여 가르치는 법이요,
불공법은 신자의 소원성취와 불사佛事에 도움을
얻기 위하여 가르치나니, 신자에 있어서는 이 과
목을 한 사람이 다 배워야 할 것인데 이 과목 중
에서 한 과목이나 혹은 두 과목을 가지고 거기
에 집착하여 편벽된 수행길로써 서로 파당을 지
어 신자의 신앙과 수행에 장애가 되었으므로, 우
리는 이 모든 과목을 통일하여 선종의 많은 화두
와 교종의 모든 경전을 단련하여, 번거한 화두와
번거한 경전은 다 놓아버리고 그중에 제일 강령
과 요지를 밝힌 화두와 경전으로 일과 이치에 연
구력 얻는 과목을 정하고, 염불·좌선·주문을 단
련하여 정신 통일하는 수양 과목을 정하고, 모든
계율과 과보 받는 내역과 사은의 도를 단련하여
세간 생활에 적절한 작업취사의 과목을 정하고,
모든 신자로 하여금 이 삼대 과목을 병진하게 하
였으니, 연구 과목을 단련하여서는 부처님과 같
이 이무애理無碍 사무애事無碍 하는 연구력을 얻

게 하며, 수양 과목을 단련하여서는 부처님과 같
이 사물에 끌리지 않는 수양력을 얻게 하며, 취사
과목을 단련하여서는 부처님과 같이 불의와 정의
를 분석하고 실행하는 데 취사력을 얻게 하여, 이
삼대력三大力으로써 일상생활에 불공하는 자료
를 삼아 모든 서원誓願을 달성하는 원동력을 삼
게 하면 교리가 자연 통일될 것이요 신자의 수행
도 또한 원만하게 될 것이니라".

한 제자 여쭙기를 "어떠한 것을 큰 도라 이르나이
까". 대종사 말씀하시기를 "천하 사람이 다 행할
수 있는 것은 천하의 큰 도요, 적은 수만 행할 수
있는 것은 작은 도라 이르나니, 그러므로 우리의
일원종지 圓宗旨와 사은사요四恩四要 삼학팔조三
學八條는 온 천하 사람이 다 알아야 하고 다 실행
할 수 있으므로 천하의 큰 도가 되느니라".

또 여쭙기를 "일원상의 수행은 어떻게 하나이까".
대종사 말씀하시기를 "일원상을 수행의 표본으로
하고 그 진리를 체받아서 자기의 인격을 양성하
나니 일원상의 진리를 깨달아 천지만물의 시종본
말과 인간의 생로병사와 인과보응의 이치를 걸림
없이 알자는 것이며, 또는 일원과 같이 마음 가운
데에 아무 사심이 없고 애욕과 탐착에 기울고 굽
히는 바가 없이 항상 두렷한 성품 자리를 양성하
자는 것이며, 또는 일원과 같이 모든 경계를 대하
여 마음을 쓸 때 희로애락과 원근친소에 끌리지
아니하고 모든 일을 오직 바르고 공변되게 처리
하자는 것이니, 일원의 원리를 깨닫는 것은 견성

見性이요, 일원의 체성을 지키는 것은 양성養性이요, 일원과 같이 원만한 실행을 하는 것은 솔성率性인바, 우리 공부의 요도要道인 정신수양·사리연구·작업취사도 이것이요, 옛날 부처님의 말씀하신 계정혜戒定慧 삼학도 이것으로서, 수양은 정이며 양성이요, 연구는 혜며 견성이요, 취사는 계며 솔성이라, 이 공부를 지성으로 하면 학식 있고 없는 데에도 관계가 없으며 총명 있고 없는 데에도 관계가 없으며 남녀노소를 막론하고 다 성불을 이루리라".

교의품 6 _105쪽

또 여쭙기를 "그러하오면 도형으로 그려진 저 일원상 자체에 그러한 진리와 위력과 공부법이 그대로 갊아 있다는 것이오니까". 대종사 말씀하시기를 "저 원상은 참일원을 알리기 위한 한 표본이라, 비하건대 손가락으로 달을 가리킴에 손가락이 참달은 아닌 것과 같으니라. 그런즉 공부하는 사람은 마땅히 저 표본의 일원상으로 인하여 참일원을 발견하여야 할 것이며, 일원의 참된 성품을 지키고, 일원의 원만한 마음을 실행하여야 일원상의 진리와 우리의 생활이 완전히 합치되리라".

교의품 15 _107쪽

대종사 봉래정사蓬萊精舍에 계실 때에 하루는 어떤 노인 부부가 지나가다 말하기를, 자기들의 자부子婦가 성질이 불순하여 불효가 막심하므로 실상사實相寺 부처님께 불공이나 올려볼까 하고 가는 중이라고 하는지라, 대종사 들으시고 말씀하시기를 "그대들이 어찌 등상불에게는 불공할 줄을 알면서 산 부처에게는 불공할 줄을 모르는가". 그 부부 여쭙기를 "산 부처가 어디 계시나이까". 대종사 말씀하시기를 "그대들의 집에 있는 자부가 곧 산 부처이니, 그대들에게 효도하고 불효할 직접 권능이 그 사람에게 있는 연고라, 거기에 먼저 공을 드려봄이 어떠하겠는가". 그들이 다시 여쭙기를 "어떻게 공을 드리오리까". 대종사 말씀하시기를 "그대들이 불공할 비용으로 자부의 뜻에 맞을 물건도 사다 주며 자부를 오직 부처님 공경하듯 위해주라. 그리하면 그대들의 정성을 따라 불공한 효과가 나타나리라". 그들이 집에 돌아가 그대로 하였더니, 과연 몇 달 안에 효부가 되는지라 그들이 다시 와서 무수히 감사를 올리거늘, 대종사 옆에 있는 제자들에게 말씀하시기를 "이것이 곧 죄복을 직접 당처에 비는 실지불공實地佛供이니라".

교의품 18 _109쪽

대종사 말씀하시기를 "우리 공부의 요도 삼학三學은 우리의 정신을 단련하여 원만한 인격을 이루는 데에 가장 필요한 법이며, 잠깐도 떠날 수 없는 법이니, 예를 들면 육신에 대한 의식주 삼건三件과 다름이 없다 하노라. 즉 우리의 육신이 이 세상에 나오면 먹고 입고 거처할 집이 있어야 하나니, 만일 한 가지라도 없으면 우리의 생활에 결함이 있게 될 것이요, 우리의 정신에는 수양·연구·취사의 세 가지 힘이 있어야 살 수 있나니, 만일 한 가지라도 부족하다면 모든 일을 원만히 이룰 수 없느니라. 그러므로 나는 영육쌍전의 견지에서 육신에 관한 의식주 삼건과 정신에 관한 일심·알음알이·실행의 삼건을 합하여 육대 강령이

라고도 하나니, 이 육대 강령은 서로 떠날 수 없는 관계를 가지고 한 가지 우리의 생명선이 되느니라. 그러나 보통 사람들은 육신에 관한 세 가지 강령은 소중한 줄 알면서도 정신에 관한 세 가지 강령이 중한 줄은 알지 못하니, 이 어찌 어두운 생각이 아니리오. 그 실은 정신의 세 가지 강령을 잘 공부하면 육신의 세 가지 강령이 자연히 따라오는 이치를 알아야 할 것이니, 이것이 곧 본本과 말末을 알아서 행하는 법이니라".

교의품 21 _109쪽

또 말씀하시기를 "우리가 경전으로 배울 때에는 삼학이 비록 과목은 각각 다르나, 실지로 공부를 해나가는 데에는 서로 떠날 수 없는 연관이 있어서 마치 쇠스랑의 세 발과도 같으니, 수양을 하는 데에도 연구·취사의 합력이 있어야 할 것이요, 연구를 하는 데에도 수양·취사의 합력이 있어야 할 것이요, 취사를 하는 데에도 수양·연구의 합력이 있어야 하느니라. 그러므로 삼학을 병진하는 것은 서로 그 힘을 어울려 공부를 지체 없이 전진하게 하자는 것이며, 또는 선원에서 대중이 모여 공부에 대한 의견을 교환하는 것은, 그에 따라 혜두가 고루 발달되어 과한 힘을 들이지 아니하여도 능히 큰 지견을 얻을 수 있게 하자는 것이니라".

교의품 30 _111쪽

또 말씀하시기를 "지금 세상은 물질문명의 발전을 따라 사농공상에 대한 학식과 기술이 많이 진보되었으며, 생활기구도 많이 화려하여졌으므로 이 화려한 물질에 눈과 마음이 황홀하여지고 그

반면에 물질을 사용하는 정신은 극도로 쇠약하여, 주인된 정신이 도리어 물질의 노예가 되고 말았으니 이는 실로 크게 근심될 현상이라. 이 세상에 아무리 좋은 물질이라도 사용하는 마음이 바르지 못하면 그 물질이 도리어 악용되고 마는 것이며, 아무리 좋은 재주와 박람박식이라도 그 사용하는 마음이 바르지 못하면 그 재주와 박람박식이 도리어 공중에 해독을 주게 되는 것이며, 아무리 좋은 환경이라도 그 사용하는 마음이 바르지 못하면 그 환경이 도리어 죄업을 돕지 아니하는가. 그러므로, 천하에 벌여진 모든 바깥 문명이 비록 찬란하다 하나 오직 마음 사용하는 법의 조종 여하에 따라 이 세상을 좋게도 하고 낮게도 하나니, 마음을 바르게 사용하면 모든 문명이 다 낙원을 건설하는 데 보조하는 기관이 되는 것이요, 마음을 바르지 못하게 사용하면 모든 문명이 도리어 도둑에게 무기를 주는 것과 같이 되느니라. 그러므로 그대들은 새로이 각성하여 이 모든 법의 주인이 되는 용심법用心法을 부지런히 배워서 천만 경계에 항상 자리이타로 모든 것을 선용善用하는 마음의 조종사가 되며, 따라서 그 조종방법을 여러 사람에게 교화하여 물심양면으로 한 가지 참문명세계를 건설하는 데에 노력할지어다".

교의품 32 _113쪽

대종사 말씀하시기를 "세상 사람들이 물질문명과 도덕문명의 두 가지 혜택으로 그 생활에 한없는 편리와 이익을 받게 되나니, 여러 발명가와 도덕가에게 늘 감사하지 아니할 수 없느니라. 그러나 물질문명은 주로 육신생활에 편리를 주는 것이므로 그 공효가 바로 현상에 나타나기는 하나 그 공

덕에 국한이 있으며, 도덕문명은 원래 형상 없는 사람의 마음을 단련하는 것이므로 그 공효가 더 디기는 하나 그 공덕에 국한이 없나니, 제생의세濟生醫世하는 위대한 힘이 어찌 물질문명에 비할 것이며, 그 광명이 어찌 한 세상에 그치고 말 것이리오. 그러나 지금 사람들은 아직까지 나타난 물질문명은 찾을 줄 알면서도 형상 없는 도덕문명을 찾는 사람은 적으니 이것이 당면한 큰 유감이니라".

교의품 34 _115쪽

대종사 영산靈山에서 선원 대중에게 말씀하시기를 "지금 세상은 전에 없던 문명한 시대가 되었다 하나 우리는 한갓 그 밖으로 찬란하고 편리한 물질문명에만 도취할 것이 아니라, 마땅히 그에 따르는 결함과 장래의 영향이 어떠할 것을 잘 생각해보아야 할 것이니, 지금 세상은 밖으로 문명의 도수가 한층 나아갈수록 안으로 병맥病脈의 근원이 깊어져서 이것을 이대로 놓아두다가는 장차 구하지 못할 위경에 빠지게 될지라, 세도世道에 관심을 가진 사람들로 하여금 깊은 근심을 금하지 못하게 하는 바이니라. 그러면 지금 세상은 어떠한 병이 들었는가. 첫째는 돈의 병이니, 인생의 온갖 향락과 욕망을 달성함에는 돈이 먼저 필요하다는 것을 알게 된 사람들은 의리나 염치보다 오직 돈이 중하게 되어 이로 인하여 모든 윤기倫氣가 쇠해지고 정의情誼가 상하는 현상이라 이것이 곧 큰 병이며, 둘째는 원망의 병이니, 개인·가정·사회·국가가 서로 자기의 잘못은 알지 못하고 저편의 잘못만 살피며, 남에게 은혜 입은 것은 알지 못하고 나의 은혜 입힌 것만 생각하여, 서로서로 미워하고 원망함으로써 크고 작은 싸움이 그칠 날이 없나니, 이것이 곧 큰 병이며, 셋째는 의뢰의 병이니, 이 병은 수백 년 문약文弱의 폐를 입어 이 나라 사람에게 더욱 심한 바로서 부유한 집안 자녀들은 하는 일 없이 놀고먹으려 하며, 자기의 친척이나 벗 가운데에라도 혹 넉넉하게 사는 사람이 있으면 거기에 의세하려 하여 한 사람이 벌면 열 사람이 먹으려 하는 현상이라 이것이 곧 큰 병이며, 넷째는 배울 줄 모르는 병이니, 사람의 인격이 그 구분九分은 배우는 것으로 이루어지는지라 마치 벌이 꿀을 모으는 것과 같이 어느 방면 어느 계급의 사람에게라도 나에게 필요한 지식이 있다면 반드시 몸을 굽혀 그것을 배워야 할 것이어늘 세상 사람들 중에는 제각기 되지 못한 아만심에 사로잡혀 그 배울 기회를 놓치고 마는 수가 허다하나니, 이것이 곧 큰 병이며, 다섯째는 가르칠 줄 모르는 병이니, 아무리 지식이 많은 사람이라도 그 지식을 사물에 활용할 줄 모르거나, 그것을 펴서 후진에게 가르칠 줄을 모른다면 그것은 알지 못함과 다름이 없는 것이어늘 세상 사람들 중에는 혹 좀 아는 것이 있으면 그것으로 자만하고 자긍하여 모르는 사람과는 상대도 아니하려 하는 수가 허다하나니, 이것이 곧 큰 병이며, 여섯째는 공익심이 없는 병이니, 과거 수천 년 동안 내려온 개인주의가 은산철벽銀山鐵壁같이 굳어져서 남을 위하여 일하려는 사람은 근본적으로 드물 뿐 아니라 일시적 어떠한 명예에 끌려서 공중사를 표방하고 무엇을 하다가도 다시 사심의 발동으로 그 일을 실패 중지하여 이로 말미암아 모든 공익기관이 거의 피폐하는 현상이라 이것이 곧 큰 병이니라".

교의품 37 _117쪽

대종사 선원 해제식에서 대중에게 말씀하시기를 "나는 선중禪中 삼 개월 동안에 바람 불리는 법을 그대들에게 가르쳤노니, 그대들은 바람의 뜻을 아는가. 무릇 천지에는 동남과 서북의 바람이 있고 세상에는 도덕과 법률의 바람이 있나니, 도덕은 곧 동남풍이요 법률은 곧 서북풍이라, 이 두 바람이 한 가지 세상을 다스리는 강령이 되는바, 서북풍은 상벌을 주재하는 법률가에서 담당하였거니와 동남풍은 교화를 주재하는 도가에서 직접 담당하였나니, 그대들은 마땅히 동남풍 불리는 법을 잘 배워서 천지의 상생상화相生相和하는 도를 널리 실행하여야 할 것이니라. 그런즉, 동남풍 불리는 법은 어떠한 것인가. 이것은 예로부터 모든 부처님과 성자들의 교법이나 지금 우리의 교의가 다 그 바람을 불리는 법이요, 이 선기禪期 중에 여러 가지의 과정課程이 또한 그 법을 훈련시킨 것이니, 그대들은 각자의 집에 돌아가 그 어떠한 바람을 불리겠는가. 엄동설한에 모든 생령이 음울한 공기 속에서 갖은 고통을 받다가 동남풍의 훈훈한 기운을 만나서 일제히 소생함과 같이 공포에 싸인 생령이 안심을 얻고, 원망에 싸인 생령이 감사를 얻고, 상극相克에 싸인 생령이 상생을 얻고, 죄고에 얽힌 생령이 해탈을 얻고, 타락에 처한 생령이 갱생을 얻어서 가정·사회·국가·세계 어느 곳에든지 당하는 곳마다 화하게 된다면 그 얼마나 거룩하고 장한 일이겠는가. 이것이 곧 나의 가르치는 본의요, 그대들이 행할 바 길이니라. 그러나 이러한 동남풍의 감화는 한갓 설교 언설만으로 주어지는 것이 아니요, 먼저 그대들의 마음 가운데에 깊이 이 동남풍이 마련되어서 심화 기화心和氣和하며 실천궁행하는 데에 이루어지나니, 그대들은 이 선기중에 배운 바 모든 교의를 더욱 연마하고 널리 활용하여, 가는 곳마다 항상 동남풍의 주인공이 되라".

수행품 3 _119쪽

대종사 말씀하시기를 "과거 도가道家에서 공부하는 것을 보면, 정할 때 공부에만 편중하여, 일을 하자면 공부를 못하고 공부를 하자면 일을 못한다 하여, 혹은 부모처자를 이별하고 산중에 가서 일생을 지내며 혹은 비가 와서 마당의 곡식이 떠내려가도 모르고 독서만 하였나니 이 어찌 원만한 공부법이라 하리오. 그러므로 우리는 공부와 일을 둘로 보지 아니하고 공부를 잘하면 일이 잘되고 일을 잘하면 공부가 잘되어 동과 정 두 사이에 계속적으로 삼대력 얻는 법을 말하였나니 그대들은 이 동과 정에 간단이 없는 큰 공부에 힘쓸지어다".

수행품 6 _121쪽

대종사 말씀하시기를 "사자나 범을 잡으러 나선 포수는 꿩이나 토끼를 보아도 함부로 총을 쏘지 아니하나니, 이는 작은 짐승을 잡으려다가 큰 짐승을 놓칠까 저어함이라, 큰 공부에 발심한 사람도 또한 이와 같아서 큰 발심을 이루는 데에 방해가 될까 하여 작은 욕심은 내지 않느니라. 그러므로 성불을 목적하는 공부인은 세간의 모든 탐착과 애욕을 능히 불고하여야 그 목적을 이룰 것이니 만일 소소한 욕심을 끊지 못하여 큰 서원과 목적에 어긋난다면, 꿩이나 토끼를 잡다가 사자나 범을 놓친 셈이라 그 어찌 애석하지 아니하리오.

그러므로 나는 큰 발심이 있는 사람은 작은 욕심을 내지 말라 하노라".

수행품 22 _123쪽

대종사 말씀하시기를 "세상 사람들은 경전을 많이 읽은 사람이라야 도가 있는 것으로 인증하여, 같은 진리를 말할지라도 옛 경전을 인거하여 말하면 그것은 미덥게 들으나, 쉬운 말로 직접 원리를 밝혀줌에 대하여는 오히려 가볍게 듣는 편이 많으니 이 어찌 답답한 생각이 아니리오. 경전이라 하는 것은 과거 세상의 성자 철인들이 세도인심을 깨우치기 위하여 그 도리를 밝혀놓은 것이지만, 그것이 오랜 시일을 지내오는 동안에 부연敷衍과 주해註解가 더하여 오거서五車書와 팔만장경八萬藏經을 이루게 되었나니, 그것을 다 보기로 하면 평생 정력을 다하여도 어려운 바라, 어느 겨를에 수양·연구·취사의 실력을 얻어 출중초범한 큰 인격자가 되리오. 그러므로 옛날 부처님께서도 정법正法과 상법像法과 계법季法으로 구분하여 법에 대한 시대의 변천을 예언하신 바 있거니와, 그 변천되는 주요 원인은 이 경전이 번거하여 후래 중생이 각자의 힘을 잃게 되고 자력을 잃은 데 따라 그 행동이 어리석어져서 정법이 자연 쇠하게 되는지라, 그러므로 다시 정법시대가 오면 새로이 간단한 교리와 편리한 방법으로 모든 사람을 실지로 훈련하여 구전심수의 정법 아래 사람 사람이 그 대도를 체험하고 깨치도록 하나니, 오거서는 다 배워 무엇하며 팔만장경은 다 읽어 무엇하리오. 그대들은 삼가 많고 번거한 옛 경전들에 정신을 빼앗기지 말고, 마땅히 간단한 교리와 편리한 방법으로 부지런히 공부하여, 뛰어난 역

량을 얻은 후에 저 옛 경전과 모든 학설은 참고로 한번 가져다 보라. 그리하면, 그때에는 십 년의 독서보다 하루아침의 참고가 더 나으리라".

수행품 34 _125쪽

대종사 이춘풍으로 더불어 청련암青蓮庵 뒷산 험한 재를 넘으시다가 말씀하시기를 "험한 길을 당하니 일심 공부가 저절로 되는도다. 그러므로 길을 가되 험한 곳에서는 오히려 실수가 적고 평탄한 곳에서 실수가 있기 쉬우며, 일을 하되 어려운 일에는 오히려 실수가 적고 쉬운 일에 도리어 실수가 있기 쉽나니, 공부하는 사람이 험하고 평탄한 곳이나 어렵고 쉬운 일에 대중이 한결같아야 일행삼매一行三昧의 공부를 성취하느니라".

수행품 37 _127쪽

대종사 말씀하시기를 "나는 그대들에게 희로애락의 감정을 억지로 없애라고 가르치는 것이 아니라, 희로애락을 곳과 때에 마땅하게 써서 자유로운 마음 기틀을 걸림 없이 운용하되 중도에만 어그러지지 않게 하라고 하며, 가벼운 재주와 작은 욕심을 미워할 것이 아니라 그 재주와 발심의 크지 못함을 걱정하라 하노니, 그러므로 나의 가르치는 법은 오직 작은 것을 크게 할 뿐이며, 배우는 사람도 작은 데에 들이던 그 공력을 다시 큰 데로 돌리라는 것이니, 이것이 곧 큰 것을 성취하는 대법이니라".

수행품 40 _129쪽

송벽조宋碧照 좌선에만 전력하여 수승화강을 조급히 바라다가 도리어 두통을 얻게 된지라, 대종

사 말씀하시기를 "이것이 공부하는 길을 잘 알지 못하는 연고라, 무릇 원만한 공부법은 동과 정 두 사이에 공부를 여의지 아니하여 동할 때에는 모든 경계를 보아 취사하는 주의심을 주로 하여 삼대력을 아울러 얻어나가고, 정할 때에는 수양과 연구를 주로 하여 삼대력을 아울러 얻어나가는 것이니, 이 길을 알아 행하는 사람은 공부에 별 괴로움을 느끼지 아니하고 바람 없는 큰 바다의 물과 같이 한가롭고 넉넉할 것이요, 수승화강도 그 마음의 안정을 따라 자연히 될 것이나 이 길을 알지 못하면 공연한 병을 얻어서 평생의 고초를 받기 쉽나니 이에 크게 주의할지니라".

수행품 41 _131쪽

대종사 말씀하시기를 "나의 법은 인도상 요법人道上要法을 주체 삼아 과거에 편벽된 법을 원만하게 하며 어려운 법을 쉽게 하여 누구나 바로 대도에 들게 하는 법이어늘, 이 뜻을 알지 못하고 묵은 생각을 버리지 못하는 사람은 공부를 하려면 고요한 산중에 들어가야 한다고 하며, 혹은 특별한 신통神通을 얻어서 이산도수移山渡水와 호풍환우呼風喚雨를 마음대로 하여야 한다고 하며, 혹은 경전·강연·회화는 쓸데없고 염불·좌선만 해야 한다고 하여, 나의 가르침을 바로 행하지 않는 수가 간혹 있나니, 실로 통탄할 일이니라. 지금 각도 사찰 선방이나 심산궁곡에는 평생 아무 직업 없이 영통이나 도통을 바라고 방황하는 사람이 그 수가 적지 아니하나, 만일 세상을 떠나서 법을 구하며 인도를 여의고 신통만 바란다면 이는 곧 사도邪道니라. 그런즉, 그대들은 먼저 나의 가르치는 바 인생의 요도와 공부의 요도에 따라 세간 가

운데서 공부를 잘 하여 나아가라. 그러한다면, 마침내 복혜양족福慧兩足을 얻는 동시에 신통과 정력도 그 가운데 있을 것이니 이것이 곧 순서 있는 공부요 근원 있는 대도니라".

수행품 42 _131쪽

대종사 말씀하시기를 "정법회상에서 신통을 귀하게 알지 않는 것은 신통이 세상을 제도하는 데에 실다운 이익이 없을 뿐 아니라 도리어 폐해가 되는 까닭이니, 어찌하여 그런가 하면 신통을 원하는 사람은 대개 세속을 피하여 산중에 들며 인도를 떠나 허무에 집착하여 주문이나 진언眞言 등으로 일생을 보내는 것이 예사이니, 만일 온 세상이 다 이것을 숭상한다면 사·농·공·상이 무너질 것이요, 인류강기人倫綱紀가 묵어질 것이며, 또는 그들이 도덕의 근원을 알지 못하고 차서 없는 생각과 옳지 못한 욕심으로 남다른 재주를 바라고 있으니, 한때 허령으로 혹 무슨 이적異蹟이 나타난다면 그것을 악용하여 세상을 속이고 사람을 해롭게 할 것이라, 그러므로 성인이 말씀하시기를 "신통은 말변末邊의 일이라" 하였고, "도덕의 근거가 없이 나타나는 신통은 다못 일종의 마술이라"고 하였느니라. 그러나 사람이 정도正道를 잘 수행하여 욕심이 담박하고 행실이 깨끗하면 자성의 광명을 따라 혹 불가사의한 자취가 나타나는 수도 있으나 이것은 구하지 아니하되 자연히 얻어지는 것이라, 어찌 삿된 생각을 가진 중생의 견지로 이를 추측할 수 있으리오".

수행품 50 _133쪽

대종사 말씀하시기를 "수도인이 경계를 피하여

조용한 곳에서만 마음을 길들이려 하는 것은 마치 물고기를 잡으려는 사람이 물을 피함과 같으니 무슨 효과를 얻으리오. 그러므로 참다운 도를 닦고자 할진대 오직 천만 경계 가운데에 마음을 길들여야 할 것이니 그래야만 천만 경계에 마음이 흔들리지 않는 큰 힘을 얻으리라. 만일 경계 없는 곳에서만 마음을 단련한 사람은 경계중에 나오면 그 마음이 바로 흔들리나니 이는 마치 그늘에서 자란 버섯이 태양을 만나면 바로 시드는 것과 같으니라. 그러므로 유마경維摩經에 이르시기를 '보살은 시끄러운 데 있으나 마음은 온전하고, 외도外道는 조용한 곳에 있으나 마음은 번잡하다' 하였나니, 이는 오직 공부가 마음 대중에 달린 것이요, 바깥 경계에 있지 아니함을 이르심이니라".

수행품 52 _135쪽

대종사 대중에게 말씀하시기를 "사람이 도를 알고자 하는 것은 용처用處에 당하여 쓰고자 함이니, 만일 용처에 당하여 쓰지 못한다면 도리어 알지 못함과 같을지라 무슨 이익이 있으리오" 하시고, 가지셨던 부채를 들어 보이시며 "이 부채를 가졌으나 더위를 당하여 쓸 줄 모른다면 부채 있는 효력이 무엇이리오" 하시니라.

수행품 60 _137쪽

또 말씀하시기를 "예로부터 도가道家에서는 심전을 발견한 것을 견성見性이라 하고 심전을 계발하는 것을 양성養性과 솔성率性이라 하나니, 이 심전의 공부는 모든 부처와 모든 성인이 다 같이 천직天職으로 삼으신 것이요, 이 세상을 선도善導

하는 데에도 또한 그 근본이 되는 것이니라. 그러므로 우리 회상에서는 심전계발의 전문 과목으로 수양·연구·취사의 세 가지 강령을 정하고 그를 실습하기 위하여 일상 수행의 모든 방법을 지시하였나니, 수양은 심전 농사를 짓기 위하여 밭을 깨끗하게 다스리는 과목이요, 연구는 여러 가지 농사짓는 방식을 알리고 농작물과 풀을 구분하는 과목이요, 취사는 아는 그대로 실행하여 폐농을 하지 않고 많은 곡식을 수확하게 하는 과목이니라. 지금 세상은 과학문명의 발달을 따라 사람의 욕심이 날로 치성하므로 심전계발의 공부가 아니면 이 욕심을 항복받을 수 없고 욕심을 항복받지 못하면 세상은 평화를 보기 어려울지라, 그러므로 이 앞으로는 천하의 인심이 자연히 심전계발을 원하게 될 것이요, 심전계발을 원할 때에는 그 전문가인 참다운 종교를 찾게 될 것이며, 그중에 수행이 원숙한 사람은 더욱 한량없는 존대를 받을 것이니, 그대들은 이때에 한번 더 결심하여 이 심전 농사에 크게 성공하는 모범적 농부가 되어 볼지어다".

수행품 62 _139쪽

대종사 선원 해제식에서 대중에게 말씀하시기를 "오늘의 이 해제식은 작은 선원에는 해제를 하는 것이나, 큰 선원에는 다시 결제를 하는 것이니, 만일 이 식을 오직 해제식으로만 아는 사람은 아직 큰 공부의 법을 알지 못함이니라".

수행품 63 _141쪽

김대거金大擧 여쭙기를 "법강항마위부터는 계문이 없사오니 취사 공부는 다 된 것이오니까". 대

종사 말씀하시기를 "법강항마위부터는 첫 성위聖位에 오르는지라, 법에 얽매이고 계문에 붙잡히는 공부는 아니나, 안으로는 또한 심계心戒가 있나니, 그 하나는 자신의 수도와 안일만 취하여 소승에 흐를까 조심함이요, 둘은 부귀향락에 빠져서 본원이 매각될까 조심함이요, 셋은 혹 신통이 나타나 함부로 중생의 눈에 띄어 정법에 방해될까 조심함이라, 이 밖에도 수양·연구·취사의 삼학을 공부하여, 위로 불지를 더 갖추고 아래로 자비를 더 길러서 중생을 제도하는 것으로 공을 쌓아야 하느니라".

인도품 3 _143쪽

대종사 이어서 말씀하시기를 "그러나 만일 도덕의 원리를 알지 못하고 사사하고 기괴한 것을 찾으며 역리逆理와 패륜悖倫의 일을 행하면서 입으로만 도덕을 일컫는다면 이것은 사도와 악도를 행하는 것이니, 그 참도에 무슨 상관이 있으며 또는 무슨 덕이 화할 수 있으리오. 그러므로 도덕을 배우고자 하는 사람은 반드시 먼저 도의 원리를 알아야 할 것이며, 도의 원리를 안 이상에는 또한 정성스럽게 항상 덕을 닦아야 할 것이니, 그러한다면 누구를 막론하고 점점 도를 통하고 덕을 얻으리라. 그러나 범상한 사람들은 도덕의 대의를 알지 못하므로 사람 가운데에 대소유무의 근본 이치는 알거나 모르거나 어떠한 이상한 술법만 있으면 그를 도인이라 말하고 또는 시비이해의 분명한 취사는 알거나 모르거나 마음만 한갓 유순하면 그를 덕인이라 하나니 어찌 우습지 아니하리오. 그대가 이제 새로 입교한 사람으로서 먼저 도덕을 알고자 하는 것은 배우는 순서에 당

연한 일이니, 나의 한 말을 명심하여 항상 도덕의 대의에 철저하고 사사한 도에 흐르지 말기를 바라노라".

인도품 4 _145쪽

대종사 말씀하시기를 "사람이 인도를 행하기로 하면 한 때도 가히 방심할 수 없나니 부모 자녀 사이나, 스승 제자 사이나, 상하 사이나, 부부 사이나, 붕우 사이나, 일체 동포 사이나, 어느 처지에 있든지 그 챙기는 마음을 놓고 어찌 가히 인도를 다할 수 있으리오. 그러므로 예부터 모든 성인이 때를 따라 출세하사 정당한 법도를 제정하여 각각 그 사람답게 사는 길을 밝히셨나니, 만일 그 법도를 가벼이 알고 자행자지를 좋아한다면 그러한 사람은 현세에서도 사람의 기치를 나타내지 못할 것이요, 내세에는 또한 악도에 떨어져서 죄고를 면하지 못하리라".

인도품 7 _147쪽

대종사 "그 의義만 바루고 그 이利를 도모하지 아니하며, 그 도만 밝히고 그 공을 계교하지 아니한다正其義而不謀其利 明其道而不計其功"한 동중서董仲舒의 글을 보시고 칭찬하신 후 그 끝에 한 구씩 더 붙이시기를 "그 의만 바루고 그 이를 도모하지 아니하면 큰 이가 돌아오고 그 도만 밝히고 그 공을 계교하지 아니하면 큰 공이 돌아오느니라正其義而不謀其利大利生焉 明其道而不計其功大功生焉"하시니라.

인도품 8 _149쪽

대종사 말이 수레를 끌고 가는 것을 보시고 한 제

자에게 물으시기를 "저 수레가 가는 것이 말이 가는 것이냐 수레가 가는 것이냐". 그가 사뢰기를 "말이 가매 수레가 따라서 가나이다". 또 말씀하시기를 "혹 가다가 가지 아니할 때에는 말을 채찍질하여야 하겠느냐, 수레를 채찍질하여야 하겠느냐". 그가 사뢰기를 "말을 채찍질하여야 하겠나이다". 또 말씀하시기를 "그대의 말이 옳으니 말을 채찍질하는 것이 곧 근본을 다스림이라, 사람이 먼저 그 근본을 찾아서 근본을 다스려야 모든 일에 성공을 보느니라".

인도품 27 _151쪽, 153쪽

대종사 산업부産業部에 가시니 목장의 돼지가 퍽 야위었는지라 그 연유를 물으시매, 이동안李東安이 사뢰기를 "금년 장마에 약간의 상한 보리를 사료로 주는 동안에는 살이 날마다 불어오르더니, 얼마 전부터 다시 겨를 주기 시작하였삽더니 그 동안 습관 들인 구미를 졸지에 고치지 못하여 잘 먹지 아니하고 저 모양으로 점점 야위어가나이다". 대종사 말씀하시기를 "이것이 곧 산 경전이로다. 잘살던 사람이 졸지에 가난해져서 받는 고통이나, 권세 잡았던 사람이 졸지에 위를 잃고 받는 고통이 이와 다를 것이 없으리라. 그러므로 예로부터 성현들은 모두 이 인간 부귀를 심상시하여 부귀가 온다고 그다지 기뻐하지도 아니하고 부귀가 간다고 그다지 근심하지도 아니하였나니, 옛날 순임금은 밭 갈고 질그릇 굽는 천역을 하던 사람으로서 천자의 위를 받았으나 거기에 조금도 넘치심이 없으셨고, 석가세존께서는 돌아오는 왕위도 버리시고 유성출가하셨으나 거기에 조금도 애착됨이 없으셨나니, 이분들의 부귀에 대한 태도가 그 얼마나 담박하였으며 고락을 초월하는 힘이 그 얼마나 장하였는가. 그런즉 그대들도 도에 뜻하고 성현을 배우려거든 우선 편하고 우선 즐겁고 우선 권세 잡는 데에 눈이 어둡지 말고 도리어 그것을 사양하며, 설사 부득이 그러한 경우에 처할지라도 거기에 집착하지도 말고 타락하지도 말라. 그러면 참으로 영원한 안락, 영원한 명예, 영원한 권위를 누리게 되리라".

인도품 28 _155쪽

대종사 안빈낙도의 뜻을 설명하시기를 "무릇 가난이라 하는 것은 무엇이나 부족한 것을 이름이니, 얼굴이 부족하면 얼굴 가난이요, 학식이 부족하면 학식 가난이요, 재산이 부족하면 재산 가난인바, 안분을 하라 함은 곧 어떠한 방면으로든지 나의 분수에 편안하라는 말이니, 이미 받는 가난에 안심하지 못하고 이를 억지로 면하려 하면 마음만 더욱 초조하여 오히려 괴로움이 더하게 되므로, 이미 면할 수 없는 가난이면 다 태연히 감수하는 한편 미래의 혜복을 준비하는 것으로 낙을 삼으라는 것이니라. 그런데 공부인이 분수에 편안하면 낙도가 되는 것은 지금 받고 있는 모든 가난과 고통이 장래에 복락으로 변하여질 것을 아는 까닭이며, 한 걸음 나아가서 마음 작용이 항상 진리에 어긋나지 아니하고, 수양의 힘이 능히 고락을 초월하는 진경에 드는 것을 스스로 즐기는 연고라, 예로부터 성자 철인이 모두 이러한 이치에 통하며 이러한 심경을 실지에 활용하셨으므로 가난하신 가운데 다시없는 낙도생활을 하신 것이니라".

대종사 봉래정사에 계실 때에 마침 큰 장마로 초당 앞 마른 못에 물이 가득하매 사방의 개구리가 모여들어 많은 올챙이가 생기었더니, 얼마 후에 비가 개고 날이 뜨거우매 물이 점점 줄어들어 며칠이 못 가게 되었건마는 올챙이들은 그 속에서 꼬리를 흔들며 놀고 있는지라, 대종사 보시고 말씀하시기를 "참으로 안타까운 일이로다. 일 분 이 분 그 생명이 줄어가고 있는 줄도 모르고 저와 같이 기운 좋게 즐기는도다. 그러나 어찌 저 올챙이들뿐이리오. 사람도 또한 그러하니, 수입 없이 지출만 하는 사람과 현재의 강强을 남용만 하는 사람들의 장래를 지혜 있는 사람이 볼 때에는 마르는 물속에 저 올챙이들과 조금도 다름없이 보이느니라".

대종사 말씀하시기를 "사람의 직업 가운데에 복을 짓는 직업도 있고 죄를 짓는 직업도 있나니, 복을 짓는 직업은 그 직업을 가짐으로써 모든 사회에 이익이 미쳐가며 나의 마음도 자연히 선하여지는 직업이요, 죄를 짓는 직업은 그 직업을 가짐으로써 모든 사회에 해독이 미쳐가며 나의 마음도 자연히 악해지는 직업이라, 그러므로 사람이 직업을 가지는 데에도 반드시 가리는 바가 있어야 할 것이며, 이 모든 직업 가운데에 제일 좋은 직업은 일체중생의 마음을 바르게 인도하여 고해에서 낙원으로 제도하는 부처님의 사업이니라".

대종사 하루는 근동 아이들의 노는 것을 보고 계시더니, 그중 두 아이가 하찮은 물건 하나를 서로 제 것이라 하여 다투다가 대종사께 와서 해결하여주시기를 청하면서 다른 한 아이를 증인으로 내세웠으나 그 아이는 한참 생각하다가 제게 아무 이해가 없는 일이라 저는 잘 모른다고 하는지라, 대종사 그 일을 해결하여주신 뒤에 인하여 제자들에게 말씀하시기를 "저 어린것들도 저에게 직접 이해가 있는 일에는 서로 다투고 힘을 쓰나 저에게 이해가 없는 일에는 별로 힘을 쓰지 아니하나니, 자기의 이해를 떠나 남을 위하여 일하는 사람이 어찌 많을 수 있으리오. 그러므로 자기의 이욕이나 권세를 떠나 대중을 위하여 일하는 사람은 대중이 숭배해야 할 가치가 있는 사람이며, 또한 마음이 투철하게 열린 사람은 대중을 위하여 일하지 아니할 수 없는 것이니라".

대종사 하루는 역사소설을 들으시다가 말씀하시기를 "문인들이 소설을 쓸 때에 일반의 흥미를 돋우기 위하여 소인이나 악당의 심리와 행동을 지나치게 그려내어 더할 수 없는 악인을 만들어놓는 수가 허다하니 이도 또한 좋지 못한 인연의 씨가 되느니라. 그러므로 그대들은 옛사람의 역사를 말할 때에나 지금 사람의 시비를 말할 때에 실지보다 과장하여 말하지 말도록 주의하라".

어떤 사람이 금강산金剛山을 유람하고 돌아와서, 대종사께 사뢰기를 "제가 유람하는 중에 까마귀나 뱀을 임의로 부르기도 하고 보내기도 하는 사람을 보고 왔사오니 그가 참도인인가 하나

이다". 대종사 말씀하시기를 "까마귀는 까마귀와 떼를 짓고 뱀은 뱀과 유를 하나니 도인이 어찌 까마귀와 뱀의 총중에 섞여 있으리오". 그가 여쭙기를 "그러하오면 어떠한 사람이 참도인이오니까". 대종사 말씀하시기를 "참도인은 사람의 총중에서 사람의 도를 행할 따름이니라". 그가 여쭙기를 "그러하오면 도인이라고 별다른 표적이 없나이까". 대종사 말씀하시기를 "없느니라". 그가 여쭙기를 "그러하오면 어떻게 도인을 알아보나이까". 대종사 말씀하시기를 "자기가 도인이 아니면 도인을 보아도 도인인 줄 잘 알지 못하니, 자기가 외국말을 할 줄 알아야 다른 사람이 그 외국말을 잘하는지 못하는지를 알 것이며 자기가 음악을 잘 알아야 다른 사람의 음악이 맞고 안 맞는 것을 알 것이니라. 그러므로 그 사람이 아니면 그 사람을 잘 알지 못한다 하노라".

인과품 5 _167쪽

대종사 말씀하시기를 "그 사람이 보지 않고 듣지 않는 곳에서라도 미워하고 욕하지 말라. 천지는 기운이 서로 통하고 있는지라 그 사람 모르게 미워하고 욕 한 번 한 일이라도 기운은 먼저 통하여 상극의 씨가 묻히고, 그 사람 모르게 좋게 여기고 칭찬 한 번 한 일이라도 기운은 먼저 통하여 상생의 씨가 묻히었다가 결국 그 연을 만나면 상생의 씨는 좋은 과果를 맺고 상극의 씨는 나쁜 과를 맺느니라. 지렁이와 지네는 서로 상극의 기운을 가진지라 그 껍질을 불에 태워보면 두 기운이 서로 뻗지르고 있다가 한 기운이 먼저 사라지는 것을 볼 수 있나니, 상극의 기운은 상극의 기운 그대로 상생의 기운은 상생의 기운 그대로 상응되는 이

치를 이것으로도 알 수 있느니라".

인과품 10 _169쪽

한 제자 어떤 사람에게 봉변을 당하고 분을 이기지 못하거늘, 대종사 말씀하시기를 "네가 갚을 차례에 참아버리라. 그러하면 그 업이 쉬어지려니와 네가 지금 갚고 보면 저 사람이 다시 갚을 것이요, 이와 같이 서로 갚기를 쉬지 아니하면 그 상극의 업이 끊일 날이 없으리라".

인과품 17 _171쪽

대종사 말씀하시기를 "어리석은 사람은 남이 복 받는 것을 보면 욕심을 내고 부러워하나, 제가 복 지을 때를 당하여서는 짓기를 게을리하고 잠을 자나니, 이는 짓지 아니한 농사에 수확하기를 바라는 것과 같으니라. 농부가 봄에 씨 뿌리지 아니하면 가을에 거둘 것이 없나니 이것이 인과의 원칙이라, 어찌 농사에만 한한 일이리오".

인과품 19 _173쪽

대종사 말씀하시기를 "복이 클수록 지닐 사람이 지녀야 오래가나니, 만일 지니지 못할 사람이 가지고 보면 그것을 엎질러버리든지 또는 그로 인하여 재앙을 불러들이게 되느니라. 그러므로 지혜 있는 사람은 복을 지을 줄도 알고 지킬 줄도 알며 쓸 줄도 알아서, 아무리 큰 복이라도 그 복을 영원히 지니느니라".

인과품 23 _175쪽

대종사 말씀하시기를 "작은 재주로 작은 권리를 남용하는 자들이여! 대중을 어리석다고 속이고

해하지 말라. 대중의 마음을 모으면 하늘 마음이 되며, 대중의 눈을 모으면 하늘 눈이 되며, 대중의 귀를 모으면 하늘 귀가 되며, 대중의 입을 모으면 하늘 입이 되나니, 대중을 어찌 어리석다고 속이고 해하리오".

인과품 24 _177쪽

총부 부근의 사나운 개가 제 동류에게 물리어 죽게 된지라, 대종사 보시고 말씀하시기를 "저 개가 젊었을 때에는 성질이 사나와서 근동 개들 가운데 왕 노릇을 하며 온갖 사나운 짓을 제 마음대로 하더니, 벌써 그 과보로 저렇게 참혹하게 죽게 되니 저것이 불의한 권리를 남용하는 사람들에게 경계를 주는 일이라, 어찌 개의 일이라 하여 범연히 보아 넘기리오" 하시고, 또 말씀하시기를 "사람도 그 마음 쓰는 것을 보면 진급기에 있는 사람과 강급기에 있는 사람을 알 수 있으니, 진급기에 있는 사람은 그 심성이 온유 선량하여 여러 사람에게 해를 끼치지 아니하고 대하는 사람마다 잘화하며 늘 하심下心을 주장하여 남을 높이고 배우기를 좋아하며, 특히 진리를 믿고 수행에 노력하며 남 잘되는 것을 좋아하며, 무슨 방면으로든지 약한 이를 북돋아주는 것이요, 강급기에 있는 사람은 그와 반대로 그 심성이 사나와서 여러 사람에게 이利를 주지 못하고 대하는 사람마다 잘충돌하며 자만심이 강하여 남 멸시하기를 좋아하고 배우기를 싫어하며, 특히 인과의 진리를 믿지 아니하고 수행이 없으며, 남 잘되는 것을 못 보아서 무슨 방면으로든지 자기보다 나은 이를 깎아내리려 하느니라".

인과품 32 _179쪽

김삼매화金三昧華가 식당에서 육물을 썰고 있는지라 대종사 보시고 물으시기를 "그대는 도산지옥刀山地獄을 구경하였는가". 삼매화 사뢰기를 "구경하지 못하였나이다". 대종사 말씀하시기를 "도마 위에 고기가 도산지옥에 있나니 죽을 때에도 도끼로 찍히고 칼로 찢겨서 천 포 만 포가 되었으며 여러 사람이 사다가 또한 집집에서 그렇게 천 칼 만 칼로 써니 어찌 두렵지 아니하리오".

변의품 1 _181쪽

대종사 선원 경강經講 시간에 출석하사 천지의 밝음이라는 문제로 여러 제자들이 변론함을 들으시다가 말씀하시기를 "그대들은 천지에 식識이 있다고 하는가, 없다고 하는가". 이공주 사뢰기를 "천지에 분명한 식이 있다고 하나이다". 대종사 말씀하시기를 "무엇으로 식이 있는 것을 아는가". 공주 사뢰기를 "사람이 선을 지으면 우연한 가운데 복이 돌아오고 악을 지으면 우연한 가운데 죄가 돌아와서, 그 감응이 조금도 틀리지 않사오니 만일 식이 없다 하오면 어찌 그와 같이 죄복을 구분함이 있사오리까". 대종사 말씀하시기를 "그러면 그 구분하는 증거 하나를 들어서 아무라도 이해할 수 있도록 말하여보라". 공주 사뢰기를 "이것은 평소에 법설을 많이 들은 가운데 꼭 그렇겠다는 신념만 있을 뿐이요, 그 이치를 해부하여 증거로 변론하기는 어렵나이다". 대종사 말씀하시기를 "현묘한 지경은 알기도 어렵고 가령 안다 할지라도 충분히 증명하여 보이기도 어려우나, 이제 쉬운 말로 증거의 일단을 들어주리니 그대들은 이것을 미루어 가히 증거하기 어려운 지

경까지 통하여 볼지어다. 무릇, 땅으로 말하면 오직 침묵하여 언어와 동작이 없으므로 세상 사람들이 다 무정지물로 인증하나 사실에 있어서는 참으로 소소영령한 증거가 있나니, 농사를 지을 때에 종자를 뿌려보면 땅은 반드시 그 종자의 생장을 도와주며, 또한 팥을 심은 자리에는 반드시 팥이 나게 하고 콩을 심은 자리에는 반드시 콩이 나게 하며, 또는 인공을 많이 들인 자리에는 수확도 많이 나게 하고 인공을 적게 들인 자리에는 수확도 적게 나게 하며, 인공을 잘못 들인 자리에는 손실도 나게 하여, 조금도 서로 혼란됨이 없이 종자의 성질과 짓는 바를 따라 밝게 구분하여주지 아니하는가. 이 말을 듣고 혹 말하기를 '그것은 종자가 스스로 생의 요소를 가지고 있고 사람이 공력을 들이므로 나는 것이요, 땅은 오직 바탕에 지나지 못하는 것이라'고 하리라. 그러나 종자가 땅의 감응을 받지 아니하고도 제 스스로 나서 자랄 수가 어디 있으며, 땅의 감응을 받지 아니하는 곳에 심고 거름하는 공력을 들인들 무슨 효과가 있겠는가. 뿐만 아니라, 땅에 의지한 일체만물이 하나도 땅의 감응을 받지 아니하고 나타나는 것이 없나니, 그러므로 땅은 일체만물을 통하여 간섭하지 않는 바가 없고, 생멸성쇠의 권능을 사용하지 않는 바가 없으며, 땅뿐 아니라 하늘과 땅이 둘이 아니요, 일월성신과 풍운우로상설이 모두 한 기운 한 이치여서 하나도 영험하지 않은 바가 없느니라. 그러므로 사람이 짓는 바 일체 선악은 아무리 은밀한 일이라도 다 속이지 못하며, 또는 그 보응을 항거하지 못하나니 이것이 모두 천지의 식이며 천지의 밝은 위력이니라. 그러나 천지의 식은 사람의 희로애락과는 같지 않은 식이

니 곧 무념 가운데 행하는 식이며 상 없는 가운데 나타나는 식이며 공정하고 원만하여 사사가 없는 식이라. 이 이치를 아는 사람은 천지의 밝음을 두려워하여 어떠한 경계를 당할지라도 감히 양심을 속여 죄를 범하지 못하며, 한 걸음 나아가 천지의 식을 체받은 사람은 무량청정한 식을 얻어 천지의 위력을 능히 임의로 시행하는 수도 있느니라".

변의품 11 _183쪽

한 제자 여쭙기를 "과거 부처님 말씀에 천상에 삼십삼천이 있다 하오니 그 하늘이 저 허공계에 층층으로 나열되어 있나이까". 대종사 말씀하시기를 "천상세계는 곧 공부의 정도를 구분하여놓은 것에 불과하니 하늘이나 땅이나 실력 갖춘 공부인 있는 곳이 곧 천상이니라". 또 여쭙기를 "그 가운데 차차 천상에 올라갈수록 천인天人의 키가 커진다는 말씀과 의복 무게가 가벼워진다는 말씀이 있사온데 무슨 뜻이오니까". 대종사 말씀하시기를 "키가 커진다는 것은 도력이 향상될수록 정신 기운이 커오르는 현상을 이른 것이요, 의복 무게가 가벼워진다는 것은 도력이 향상될수록 탁한 기운이 가라앉고 정신이 가벼워지는 현상을 이른 것이니라. 그러나 설사 삼십삼천의 구경에 이른 천인이라도 대원정각大圓正覺을 하지 못한 사람은 복이 다하면 타락하게 되느니라".

변의품 13 _185쪽, 187쪽

한 제자 여쭙기를 "어떠한 주문을 외고 무슨 방법으로 하여야 심령이 열리어 도를 속히 통할 수 있사오리까". 대종사 말씀하시기를 "큰 공부는 주문 여하에 있는 것이 아니요 오직 사람의 정성 여

하에 있나니, 그러므로 옛날에 무식한 짚신장수 한 사람이 수도에 발심하여 한 도인에게 도를 물었더니 '즉심시불卽心是佛'이라 하는지라, 무식한 정신에 '짚신 세 벌'이라 하는 줄로 알아듣고 여러 해 동안 '짚신 세 벌'을 외고 생각하였는데 하루는 문득 정신이 열리어 마음이 곧 부처인 줄을 깨달았다 하며, 또 어떤 수도인은 고기를 사는데 '정한 데로 떼어달라' 하니, 그 고기장수가 칼을 고기에 꽂아놓고 '어디가 정하고 어디가 추하냐'는 물음에 도를 깨쳤다 하니, 이는 도를 얻는 것이 어느 곳 어느 때 어느 주문에만 있는 것이 아님을 여실히 보이는 말이라, 그러나 우리는 이미 정한 바 주문이 있으니 그로써 정성을 들임이 공이 더욱 크리라".

변의품 17 _189쪽

한 제자 여쭙기를 "사원의 탑을 많이 돌면 죽은 후에 왕생극락을 한다 하와 신자들이 탑을 돌며 예배하는 일이 많사오니 사실로 그러하오니까". 대종사 말씀하시기를 "그는 우리 육신이 돌로 만든 탑만 돌라는 말씀이 아니라, 지수화풍으로 모인 자기 육신의 탑을 자기의 마음이 항상 돌아서 살피면 극락을 수용할 수 있다는 뜻이니 몸이 돌로 만든 탑만 돌고 육신의 탑을 마음이 돌 줄을 모른다면 어찌 그 참뜻을 알았다 하리오".

변의품 19 _191쪽

한 제자 여쭙기를 "금강경 가운데 사상四相의 뜻을 알고 싶나이다". 대종사 말씀하시기를 "사상에 대하여 고래로 여러 학자들의 해석이 많이 있는 모양이나 간단히 실지에 부합시켜 말하여주리라.

아상我相이라 함은 모든 것을 자기 본위로만 생각하여 자기와 자기의 것만 좋다 하는 자존심을 이름이요, 인상人相이라 함은 만물 가운데 사람은 최령하니 다른 동물들은 사람을 위하여 생긴 것이라 마음대로 하여도 상관없다는 인간 본위에 국한됨을 이름이요, 중생상衆生相이라 함은 중생과 부처를 따로 구별하여 나 같은 중생이 무엇을 할 것이냐 하고 스스로 타락하여 향상이 없음을 이름이요, 수자상壽者相이라 함은 연령이나 연조나 지위가 높다는 유세로 시비는 가리지 않고 그것만 앞세우는 장노의 상을 이름이니, 이 사상을 가지고는 불지에 이르지 못하느니라". 또 여쭙기를 "이 사상을 무슨 방법으로 없애오리까". 대종사 말씀하시기를 "아상을 없애는 데는 내가 제일 사랑하고 위하는 이 육신이나 재산이나 지위나 권세도 죽는 날에는 아무 소용이 없으니 모두가 정해진 내 것이 아니라는 무상의 이치를 알아야 될 것이며, 인상을 없애는 데는 육도사생이 순환무궁하여 서로 몸이 바뀌는 이치를 알아야 될 것이며, 중생상을 없애는 데는 본시 중생과 부처가 둘이 아니라 부처가 매하면 중생이요 중생이 깨치면 부처인 줄을 알아야 될 것이며, 수자상을 없애는 데는 육신에 있어서는 노소와 귀천이 있으나 성품에는 노소와 귀천이 없는 줄을 알아야 할 것이니, 수도인이 이 사상만 완전히 떨어지면 곧 부처니라".

변의품 21 _193쪽, 195쪽

한 제자 여쭙기를 "어떠한 사람이 와서 대종사의 스승을 묻자옵기로 우리 대종사님께서는 스스로 대각을 이루셨는지라 직접 스승이 아니 계신다고

하였나이다". 대종사 말씀하시기를 "후일에 또다시 나의 스승을 묻는 사람이 있으면 너희 스승은 내가 되고 나의 스승은 너희가 된다고 답하라". 또 한 제자 여쭙기를 "대종사의 법통은 어느 부처님이 본사本師가 되시나이까". 대종사 말씀하시기를 "한 판이 바뀌는 때이나 석가세존이 본사가 되시느니라".

변의품 32 _197쪽

김기천이 여쭙기를 "선지자들이 말씀하신 후천개벽後天開闢의 순서를 날이 새는 것에 비유한다면 수운 선생의 행적은 세상이 깊이 잠든 가운데 첫 새벽의 소식을 먼저 알리신 것이요, 증산 선생의 행적은 그다음 소식을 알리신 것이요, 대종사께서는 날이 차차 밝으매 그 일을 시작하신 것이라 하오면 어떠하오리까". 대종사 말씀하시기를 "그럴듯하니라". 이호춘李昊春이 다시 여쭙기를 "그 일을 또한 일 년 농사에 비유한다면 수운 선생은 해동이 되니 농사지을 준비를 하라 하신 것이요, 증산 선생은 농력農曆의 절후를 일러주신 것이요, 대종사께서는 직접으로 농사법을 지도하신 것이라 하오면 어떠하오리까". 대종사 말씀하시기를 "또한 그럴듯하니라". 송도성이 다시 여쭙기를 "그분들은 그만한 신인이온데 그 제자들로 인하여 세인의 논평이 한결같지 않사오니, 그분들이 뒷세상에 어떻게 되오리까". 대종사 말씀하시기를 "사람의 일이 인증할 만한 이가 인증하면 그대로 되나니, 우리가 오늘에 이 말을 한 것도 우리 법이 드러나면 그분들이 드러나는 것이며, 또는 그분들은 미래 도인들을 많이 도왔으니 그 뒤 도인들은 먼저 도인들을 많이 추존하리라".

변의품 36 _199쪽

또 여쭙기를 "수도인이 공부를 하여 나아가면 시해법尸解法을 행하는 경지가 있다 하오니 어느 위位에나 승급하여야 그리되나이까". 대종사 말씀하시기를 "여래위에 오른 사람도 그리 안 되는 사람이 있고, 설사 견성도 못하고 항마위에 승급도 못한 사람이라도 일방 수양에 전공하여 그와 같이 되는 수가 있으나, 그것으로 원만한 도를 이루었다고는 못하느니라. 그러므로 돌아오는 시대에는 아무리 위로 천문을 통하고 아래로 지리를 통하며 골육이 분형되고 영통을 하였다 할지라도 인간 사리를 잘 알지 못하면 조각 도인이니, 그대들은 삼학의 공부를 병진하여 원만한 인격을 양성하라".

변의품 37 _201쪽

또 여쭙기를 "법강항마위 승급 조항에 생로병사에 해탈을 얻어야 한다고 한 바가 있사오니, 과거 고승들과 같이 좌탈입망坐脫立亡의 경지를 두고 이르심이오니까". 대종사 말씀하시기를 "그는 불생불멸의 진리를 요달하여 나고 죽는 데에 끌리지 않는다는 말이니라".

성리품 1 _203쪽

대종사 대각을 이루시고 그 심경을 시로써 읊으시되 "청풍월상시淸風月上時에 만상자연명萬像自然明이라" 하시니라.

성리품 6 _205쪽

대종사 말씀하시기를 "만일, 마음은 형체가 없으므로 형상을 가히 볼 수 없다고 하며 성품은 언

어가 끊어졌으므로 말로 가히 할 수 없다고만 한다면 이는 참으로 성품을 본 사람이 아니니, 이에 마음의 형상과 성품의 체가 완연히 눈앞에 있어서 눈을 궁굴리지 아니하고도 능히 보며 입만 열면 바로 말할 수 있어야 가히 밝게 불성을 본 사람이라고 하리라".

성리품 7 _207쪽

대종사 말씀하시기를 "수도하는 사람이 견성을 하려는 것은 성품의 본래 자리를 알아, 그와 같이 걸림 없게 심신을 사용하여 원만한 부처를 이루는 데에 그 목적이 있나니, 만일 견성만 하고 성불하는 데에 공을 들이지 아니한다면 이는 보기 좋은 납도끼와 같아서 별 소용이 없느니라".

성리품 9 _209쪽

대종사 말씀하시기를 "종교의 문에 성리를 밝힌 바가 없으면 이는 원만한 도가 아니니 성리는 모든 법의 조종이 되고 모든 이치의 바탕이 되는 까닭이니라".

성리품 10 _211쪽

대종사 봉래정사에 계시더니 때마침 큰비가 와서 층암절벽 위에서 떨어지는 폭포와 사방 산골에서 흐르는 물이 줄기차게 내리는지라, 한참 동안 그 광경을 보고 계시다가 이윽고 말씀하시기를 "저 여러 골짜기에서 흐르는 물이 지금은 그 갈래가 비록 다르나 마침내 한곳으로 모아지리니 만법귀일萬法歸一의 소식도 또한 이와 같으니라".

성리품 13 _213쪽

대종사 봉래정사에서 모든 제자에게 말씀하시기를 "옛날 어느 학인學人이 그 스승에게 도를 물었더니 스승이 말하되 '너에게 가르쳐주어도 도에는 어긋나고 가르쳐주지 아니하여도 도에는 어긋나나니, 그 어찌하여야 좋을꼬' 하였다 하니, 그대들은 그 뜻을 알겠는가". 좌중이 묵묵하여 답이 없거늘 때마침 겨울이라 흰 눈이 뜰에 가득한데 대종사 나가시사 친히 도량의 눈을 치시니 한 제자 급히 나가 눈가래를 잡으며 대종사께 방으로 들어가시기를 청하매, 대종사 말씀하시기를 "나의 지금 눈을 치는 것은 눈만 치기 위함이 아니라 그대들에게 현묘한 자리를 가르침이었노라".

성리품 17 _215쪽

대종사 봉래정사에 계시더니 한 사람이 서중안徐中安의 인도로 와서 뵈옵거늘 대종사 물으시기를 "어떠한 말을 듣고 이러한 험로에 들어왔는가". 그가 사뢰기를 "선생님의 높으신 도덕을 듣고 일차 뵈오러 왔나이다". 대종사 말씀하시기를 "나를 보았으니 무슨 원하는 것이 없는가". 그가 사뢰기를 "저는 항상 진세塵世에 있어서 번뇌와 망상으로 잠시도 마음이 바로잡히지 못하오니 그 마음을 바로잡기가 원이옵니다". 대종사 말씀하시기를 "마음 바로잡는 방법은 먼저 마음의 근본을 깨치고 그 쓰는 곳에 편벽됨이 없게 하는 것이니 그 까닭을 알고자 하거든 이 의두를 연구해보라" 하시고 "만법귀일萬法歸一 하니 일귀하처一歸何處오" 라고 써주시니라.

성리품 18 _217쪽

대종사 봉래정사에 계실 때에 백학명白鶴鳴선사가 내왕하며 간혹 격외格外의 설說로써 성리 이야기하기를 즐기는지라 대종사 하루는 짐짓 동녀 이청풍李淸風에게 몇 말씀 일러두시었더니, 다음날 선사가 월명암月明庵으로부터 오는지라, 대종사 맞으시며 말씀하시기를 "저 방아 찧고 있는 청풍이가 도가 익어가는 것 같도다" 하시니, 선사가 곧 청풍의 앞으로 가서 큰 소리로 "발을 옮기지 말고 도를 일러오라" 하니 청풍이 엄연히 서서 절굿대를 공중에 쳐들고 있는지라, 선사가 말없이 방으로 들어오니 청풍이 그 뒤를 따라 들어오거늘, 선사 말하되 "저 벽에 걸린 달마를 걸릴 수 있겠느냐". 청풍이 말하기를 "있습니다". 선사 말하기를 "걸려보라". 청풍이 일어서서 서너 걸음 걸어가니 선사 무릎을 치며 십삼세각十三歲覺이라고 허락하는지라, 대종사 그 광경을 보시고 미소하시며 말씀하시기를 "견성하는 것이 말에 있지도 아니하고 없지도 아니하나, 앞으로는 그런 방식을 가지고는 견성의 인가印可를 내리지 못하리라" 하시니라.

성리품 21 _219쪽

한 제자 여쭙기를 "견성을 하면 어찌되나이까". 대종사 말씀하시기를 "우주만물의 본래 이치를 알게 되고 목수가 잣대와 먹줄을 얻은 것같이 되느니라".

성리품 23 _221쪽

한 제자 여쭙기를 "견성성불이라 하였사오니 견성만 하면 곧 성불이 되나이까". 대종사 말씀하시기를 "근기에 따라 견성하는 즉시로 성불하는 사람도 있으나 그는 드문 일이요 대개는 견성하는 공보다 성불에 이르는 공이 더 드느니라. 그러나 과거에는 인지가 어두운 고로 견성만 하면 곧 도인이라 하였지마는 돌아오는 세상에는 견성만으로는 도인이라 할 수 없을 것이며 거개의 수도인들이 견성만은 일찍이 가정에서 쉽게 마치고 성불을 하기 위하여 큰 스승을 찾아다니며 공을 들이리라".

성리품 25 _223쪽

대종사 말씀하시기를 "근래에 왕왕 성리를 다루는 사람들이 말없는 것으로만 해결을 지으려고 하는 수가 많으나 그것이 큰 병이라, 참으로 아는 사람은 그 자리가 원래 두미頭尾가 없는 자리지마는 두미를 분명하게 갈라낼 줄도 알고, 언어도言語道가 끊어진 자리지마는 능히 언어로 형언할 줄도 아나니, 참으로 아는 사람은 아무렇게 하더라도 아는 것이 나오고, 모르는 사람은 아무렇게 하여도 모르는 것이 나오느니라. 그러나 또한 말 있는 것만으로 능사를 삼을 것도 아니니 불조들의 천경만론은 마치 저 달을 가리키는 손가락과 같으니라".

성리품 27 _225쪽

대종사 선원 대중에게 말씀하시기를 "대大를 나누어 삼라만상 형형색색의 소小를 만들 줄도 알고, 형형색색으로 벌여 있는 소小를 한덩어리로 뭉쳐서 대大를 만들 줄도 아는 것이 성리의 체體를 완전히 아는 것이요, 또는 유를 무로 만들 줄도 알고 무를 유로 만들 줄도 알아서 천하의 모

든 이치가 변하여도 변하지 않고 변하지 않는 중에 변하는 진리를 아는 것이 성리의 용用을 완전히 아는 것이라, 성리를 알았다는 사람으로서 대와 무는 대략 짐작하면서도 소와 유의 이치를 해득하지 못한 사람이 적지 아니하나니 어찌 완전한 성리를 깨쳤다 하리오".

성리품 31 _227쪽

원기 이십육년 일월에 대종사 게송을 내리신 후 말씀하시기를 "유有는 변하는 자리요 무無는 불변하는 자리나, 유라고도 할 수 없고 무라고도 할 수 없는 자리가 이 자리며, 돌고 돈다, 지극하다 하였으나 이도 또한 가르치기 위하여 강연히 표현한 말에 불과하니, 구공이다, 구족하다를 논할 여지가 어디 있으리오. 이 자리가 곧 성품의 진체이니 사량으로 이 자리를 알아내려고 말고 관조로써 이 자리를 깨쳐 얻으라".

불지품 2 _229쪽

대종사 말씀하시기를 "부처님의 대자대비大慈大悲는 저 태양보다 다습고 밝은 힘이 있나니, 그러므로 이 자비가 미치는 곳에는 중생의 어리석은 마음이 녹아서 지혜로운 마음으로 변하며, 잔인한 마음이 녹아서 자비로운 마음으로 변하며, 인색하고 탐내는 마음이 녹아서 혜시하는 마음으로 변하며, 사상四相의 차별심이 녹아서 원만한 마음으로 변하여, 그 위력과 광명이 무엇으로 가히 비유할 수 없느니라".

불지품 7 _231쪽

한 제자 여쭙기를 "진묵震默대사도 주색에 끌린

바가 있는 듯하오니 그러하오니까". 대종사 말씀하시기를 "내 들으니 진묵대사가 술을 좋아하시되 하루는 술을 마신다는 것이 간수를 한 그릇 마시고도 아무 일이 없었다 하며, 또 한번은 감나무 아래에 계시는데 한 여자가 사심을 품고 와서 놀기를 청하는지라 그 원을 들어주려 하시다가 홍시가 떨어지매 무심히 그것을 주우러 가시므로 여자가 무색하여 스스로 물러갔다는 말이 있나니, 어찌 그 마음에 술이 있었으며 여색이 있었겠는가. 그런 어른은 술 경계에 술이 없었고 색 경계에 색이 없으신 여래如來시니라".

불지품 14 _233쪽

대종사 말씀하시기를 "중생들은 그릇이 작은지라, 없던 것이 있어진다든지 모르던 것이 알아지고 보면 곧 넘치기가 쉽고 또는 가벼이 흔들려서 목숨까지 위태롭게도 하나, 불보살들은 그 그릇이 국한이 없는지라, 있어도 더한 바가 없고 없어도 덜할 바가 없어서 그 살림의 유무를 가히 엿보지 못하므로 그 있는 바를 온전히 지키고 그 명命을 편안히 보존하느니라".

불지품 15 _235쪽

대종사 선원 대중에게 말씀하시기를 "범부들은 인간락에만 탐착하므로 그 낙이 오래가지 못하지만 불보살들은 형상 없는 천상락을 수용하시므로 인간락도 아울러 받을 수 있나니, 천상락이라 함은 곧 도로써 즐기는 마음락을 이름이요, 인간락이라 함은 곧 형상 있는 세간의 오욕락을 이름이라, 알기 쉽게 말하자면 처자로나 재산으로나 지위로나 무엇으로든지 형상 있는 물건이나 환경에

의하여 나의 만족을 얻는 것은 인간락이니, 과거에 실달悉達 태자가 위는 장차 국왕의 자리에 있고 몸은 이미 만민의 위에 있어서 이목의 좋아하는 바와 심지의 즐거워하는 바를 마음대로 할 수 있었던 것은 인간락이요, 이와 반면에 정각을 이루신 후 형상 있는 물건이나 환경을 초월하고 생사고락과 선악인과에 해탈하시어 당하는 대로 마음이 항상 편안한 것은 천상락이니, 옛날에 공자孔子가 '나물 먹고 물 마시고 팔을 베고 누웠을지라도 낙이 그 가운데 있으니, 의 아닌 부와 귀는 나에게는 뜬구름 같다' 하신 말씀은 색신을 가지고도 천상락을 수용하는 천인의 말씀이니라. 그러나 인간락은 결국 다할 날이 있으니, 온 것은 가고 성한 것은 쇠하며 난 것은 죽는 것이 천리의 공도라, 비록 천하에 제일가는 부귀공명을 가졌다 할지라도 노병사老病死 앞에서는 저항할 힘이 없나니 이 육신이 한번 죽을 때에는 전일에 온갖 수고와 온갖 욕심을 다 들여놓은 처자나 재산이나 지위가 다 뜬구름같이 흩어지고 말 것이나, 천상락은 본래 무형한 마음이 들어서 알고 행하는 것이므로 비록 육신이 바뀐다 할지라도 그 낙은 여전히 변하지 아니할 것이니, 비유하여 말하자면 이 집에서 살 때에 재주가 있던 사람은 다른 집으로 이사를 갈지라도 재주는 그대로 있는 것과 같으니라".

불지품 17 _237쪽

한 사람이 대종사께 뵈옵고 여러 가지로 담화하는 가운데 "전주·이리 사이의 경편철도輕便鐵道는 본래 전라도 각지의 부호들이 주식 출자로 경영하는 것이라, 그들은 언제나 그 경편차를 무료로 이용하고 다닌다" 하면서 매우 부러워하는 태도를 보이거늘, 대종사 말씀하시기를 "그대는 참으로 가난하도다. 아직 그 차 하나를 그대의 소유로 삼지 못하였는가". 그 사람이 놀라 여쭙기를 "경편차 하나를 소유하자면 상당한 돈이 있어야 할 것이온데 이같은 무산자로서 어떻게 그것을 소유할 수 있사오리까". 대종사 말씀하시기를 "그러므로 그대를 가난한 사람이라 하였으며, 설사 그대가 경편차 하나를 소유하였다 할지라도 나는 그것으로 그대를 부유한 사람이라고는 아니할 것이니, 이제 나의 살림하는 이야기를 좀 들어보라. 나는 저 전주 경편차뿐 아니라 나라 안의 차와 세계의 모든 차까지도 다 내 것을 삼은 지가 벌써 오래되었노니, 그대는 이 소식을 아직도 모르는가". 그 사람이 더욱 놀라 사뢰기를 "그 말씀은 실로 요량 밖의 교훈이시므로 어리석은 소견으로는 그 뜻을 살피지 못하겠나이다". 대종사 말씀하시기를 "사람이 기차 하나를 자기의 소유로 하려면 거액의 자금을 일시에 들여야 할 것이요 운영하는 모든 책임을 직접 담당하여 많은 괴로움을 받아야 할 것이나, 나의 소유하는 법은 그와 달라서 단번에 거액을 들이지도 아니하며 모든 운영의 책임을 직접 지지도 아니하고, 다만 어디를 가게 되면 그때마다 얼마씩의 요금만 지불하고 나의 마음대로 이용하는 것이니, 주야로 쉬지 않고 우리 차를 운전하며 우리 철도를 수선하며 우리 사무를 관리하여주는 모든 우리 일꾼들의 급료와 비용이 너무 싸지 아니한가. 또 나는 저번에 서울에 가서 한양공원에 올라가 산책하면서 맑은 공기를 한없이 호흡도 하고 온 공원의 흥취를 다 같이 즐기기도 하였으되 누가 우리를 가라는 법도

없고 다시 오지 말라는 말도 아니하였나니, 피서지대에 정자 몇 간만 두어도 매년 적지 않은 수호비가 들 것인데 우리는 그러지 아니하고도 그 좋은 공원을 충분히 내 것으로 이용하지 아니하였는가. 대저 세상 사람이 무엇이나 제 것을 삼으려는 본의는 다 자기의 편리를 취함이어늘 기차나 공원을 모두 다 이와 같이 이용할 대로 이용하였으니 어떻게 소유한들 이 위에 더 나은 방법이 있겠는가. 그러므로 나는 이것을 모두 다 내 것이라고 하였으며, 그뿐 아니라 세상의 모든 것과 그 모든 것을 싣고 있는 대지 강산까지도 다 내 것을 삼아두고, 경우에 따라 그것을 이용하되 경위에만 어긋나지 않게 하면 아무도 금하고 말리지 못하나니, 이 얼마나 너른 살림인가. 그러나 속세 범상한 사람들은 기국器局이 좁아서 무엇이나 기어이 그것을 자기 앞에 갖다놓기로만 위주하여 공연히 일 많고 걱정되고 책임 무거울 것을 취하기에 급급하나니, 이는 참으로 국한 없이 큰 본가 살림을 발견하지 못한 연고니라".

불지품 18 _239쪽
대종사 동선 해제를 마치시고 제자 몇 사람으로 더불어 걸어서 봉서사鳳棲寺에 가시더니, 도중에 한 제자가 탄식하여 말하기를 "우리는 돈이 없어서 대종사를 도보로 모시게 되었으니 어찌 한스럽지 아니하리오" 하는지라, 대종사 들으시고 말씀하시기를 "사람이 누구나 이 세상에 출신하여 자기의 육근을 잘 이용하면 그에 따라 모든 법이 화하게 되며 돈도 그 가운데서 벌어지나니, 그러므로 각자의 심신은 곧 돈을 버는 기관이요, 이 세상 모든 것은 곧 이용하기에 따라 다 돈이 될

수 있는 것이니 어찌 돈이 없다고 한탄만 하리오. 그러나 우리 수도인에 있어서는 돈에 마음을 끌리지 아니하고 돈이 있으면 있는 대로 없으면 없는 대로 안심하면서 그 생활을 개척하여나가는 것이 그 본분이며 그 사람이 참으로 부유한 사람이니라".

불지품 20 _241쪽
대종사 하루는 조송광과 전음광을 데리시고 교외 남중리에 산책하시는데 길가의 큰 소나무 몇 주가 심히 아름다운지라 송광이 말하기를 "참으로 아름다와라, 이 솔이여! 우리 교당으로 옮기었으면 좋겠도다" 하거늘 대종사 들으시고 말씀하시기를 "그대는 어찌 좁은 생각과 작은 자리를 뛰어나지 못하였는가. 교당이 이 노송을 떠나지 아니하고 이 노송이 교당을 떠나지 아니하여 노송과 교당이 모두 우리 울안에 있거늘 기어이 옮겨놓고 보아야만 할 것이 무엇이리오. 그것은 그대가 아직 차별과 간격을 초월하여 큰 우주의 본가를 발견하지 못한 연고니라". 송광이 여쭙기를 "큰 우주의 본가는 어떠한 곳이오니까". 대종사 말씀하시기를 "그대가 지금 보아도 알지 못하므로 내 이제 그 형상을 가정하여 보이리라" 하시고, 땅에 일원상을 그려 보이시며 말씀하시기를 "이것이 곧 큰 우주의 본가이니 이 가운데에는 무궁한 묘리와 무궁한 보물과 무궁한 조화가 하나도 빠짐없이 갖추어 있느니라". 음광이 여쭙기를 "어찌하면 그 집에 찾아들어 그 집의 주인이 되겠나이까". 대종사 말씀하시기를 "삼대력의 열쇠를 얻어야 들어갈 것이요, 그 열쇠는 신분의성으로써 조성하느니라".

불지품 22 _243쪽

대종사 또 말씀하시기를 "이 세상에 있는 좋은 것은 좋은 대로 낮은 것은 낮은 대로 각각 경우를 따라 그곳에 마땅하게만 이용하면 우주 안의 모든 것이 다 나의 이용물이요, 이 세상 모든 법은 다 나의 옹호 기관이니, 이에 한 예를 들어 말하자면 시장에 진열된 모든 물건 가운데에는 좋은 물건과 낮은 물건이 각양각색으로 있을 것이나 우리들이 그 좋은 것만 취해 쓰고 낮은 것은 다 버리지는 아니하나니, 아무리 좋은 것이라도 쓰지 못할 경우가 있고 비록 낮은 것이라도 마땅히 쓰일 경우가 있어서, 금옥이 비록 중보라 하나 당장의 주림을 위로함에는 한 그릇 밥만 못할 것이요, 양잿물이 아무리 독한 것이라 하나 세탁을 하는 데에는 필수품이 될 것이니, 이와 같이 물건 물건의 성질과 용처가 각각이거늘, 이것을 이해하지 못하고 그 한 편만을 보아 저의 바라고 구하는 바 외에는 온 시장의 모든 물품이 다 쓸데없는 것이라고 생각한다면 그 얼마나 편협한 소견이며 우치한 마음이리오" 하시니, 목사 감동하여 말하기를 "참으로 광대하옵니다. 선생의 도량이시여!" 하니라.

천도품 4 _245쪽

대종사 이공주·성성원에게 "영천영지영보장생永天永地永保長生 만세멸도상독로萬世滅度常獨露 거래각도무궁화去來覺道無窮花 보보일체대성경步步一切大聖經"을 외게 하시더니, "이가 천도를 위한 성주聖呪로 되나니라".

천도품 5 _247쪽

대종사 천도를 위한 법문으로 "열반 전후에 후생 길 인도하는 법설"을 내리시니 이러하니라. "아무야 정신을 차려 나의 말을 잘 들으라. 이 세상에서 네가 선악 간 받은 바 그것이 지나간 세상에 지은 바 그것이요, 이 세상에서 지은 바 그것이 미래 세상에 또다시 받게 될 바 그것이니, 이것이 곧 대자연의 천업이라. 부처와 조사는 자성의 본래를 각득하여 마음의 자유를 얻었으므로 이 천업을 돌파하고 육도와 사생을 자기 마음대로 수용하나, 범부와 중생은 자성의 본래와 마음의 자유를 얻지 못한 관계로 이 천업에 끌려 무량고를 받게 되므로, 부처와 조사며 범부와 중생이며 귀천과 화복이며 명지장단命之長短을 다 네가 짓고 짓느니라. 아무야 일체 만사를 다 네가 짓는 줄로 이제 확연히 아느냐. 아무야 또 들으라. 생사의 이치는 부처님이나 너나 일체중생이나 다 같은 것이며, 성품 자리도 또한 다 같은 본연청정한 성품이며 원만구족한 성품이니라. 성품이라 하는 것은 허공의 달과 같이 참달은 허공에 홀로 있건마는 그 그림자 달은 일천 강에 비치는 것과 같이, 이 우주와 만물도 또한 그 근본은 본연청정한 성품 자리로 한 이름도 없고 한 형상도 없고, 가고 오는 것도 없고 죽고 나는 것도 없고, 부처와 중생도 없고 허무와 적멸도 없고, 없다 하는 말도 또한 없는 것이며, 유도 아니요 무도 아닌 그것이나, 그중에서 그 있는 것이 무위이화無爲而化 자동적으로 생겨나, 우주는 성주괴공으로 변화하고, 만물은 생로병사를 따라 육도와 사생으로 변화하고, 일월은 왕래하여 주야를 변화시키는 것과 같이 너의 육신 나고 죽는 것도 또한 변

화는 될지언정 생사는 아니니라. 아무야 듣고 들느냐, 이제 이 성품 자리를 확연히 깨달아 알았느냐. 또 들으라. 이제 네가 이 육신을 버리고 새 육신을 받을 때에는 너의 평소 짓던 바에 즐겨하여 애착이 많이 있는 데로 좇아 그 육신을 받게 되나니, 그 즐겨하는 바가 불보살 세계가 승勝하면 불보살 세계에서 그 육신을 받아 무량한 낙을 얻게 될 것이요, 또한 그 반대로 탐진치가 승하고 보면 그곳에서 그 육신을 받아 무량겁無量劫을 통하여 놓고 무수한 고를 얻을 것이니라. 듣고 들느냐. 아무야 또 들으라. 네가 이때를 당하여 더욱 마음을 견고히 하라. 만일 호리라도 애착 탐착을 여의지 못하고 보면 자연히 악도에 떨어져 가나니, 한번 이 악도에 떨어져 가고 보면 어느 세월에 또다시 사람의 몸을 받아 성현의 회상을 찾아 대업大業을 성취하고 무량한 혜복을 얻으리오. 아무야 듣고 들었느냐".

천도품 7 _249쪽
대종사 말씀하시기를 "사람이 행할 바 도道가 많이 있으나 그것을 요약하면 생과 사의 도에 벗어나지 아니하나니, 살 때에 생의 도를 알지 못하면 능히 생의 가치를 발하지 못할 것이요, 죽을 때에 사의 도를 알지 못하면 능히 악도를 면하기 어려우니라".

천도품 8 _249쪽
대종사 말씀하시기를 "사람의 생사는 비하건대 눈을 떴다 감았다 하는 것과도 같고, 숨을 들이쉬었다 내쉬었다 하는 것과도 같고, 잠이 들었다 깼다 하는 것과도 같으니, 그 조만의 차이는 있을지언

정 이치는 같은 바로서 생사가 원래 둘이 아니요 생멸이 원래 없는지라, 깨친 사람은 이를 변화로 알고 깨치지 못한 사람은 이를 생사라 하느니라".

천도품 12 _251쪽
정일성鄭一成이 여쭙기를 "일생을 끝마칠 때에 최후의 일념을 어떻게 하오리까". 대종사 말씀하시기를 "온전한 생각으로 그치라". 또 여쭙기를 "죽었다가 다시 나는 경로가 어떠하나이까". 대종사 말씀하시기를 "잠자고 깨는 것과 같으니, 분별없이 자버리매 일성이가 어디로 간 것 같지마는 잠을 깨면 도로 그 일성이니, 어디로 가나 그 일성이인 한 물건이 저의 업을 따라 한없이 다시 나고 다시 죽느니라".

천도품 16 _253쪽
대종사 신년식에서 대중에게 말씀하시기를 "어제가 별 날이 아니고 오늘이 별 날이 아니건마는, 어제까지를 일러 거년이라 하고 오늘부터를 일러 금년이라 하는 것같이, 우리가 죽어도 그 영혼이요 살아도 그 영혼이건마는 죽으면 저승이라 하고 살았을 때에는 이승이라 하나니, 지수화풍 사대四大로 된 육체는 비록 죽었다 살았다 하여 이 세상 저 세상이 있으나 영혼은 영원불멸하여 길이 생사가 없나니, 그러므로 아는 사람에 있어서는 인생의 생로병사가 마치 춘하추동 사시 바뀌는 것과 같고 저 생生과 이 생이 마치 거년과 금년 되는 것 같으니라".

천도품 17 _255쪽
대종사 말씀하시기를 "사람이 평생에 비록 많은

전곡을 벌어놓았다 하더라도 죽을 때에는 하나도 가져가지 못하나니, 하나도 가져가지 못하는 것을 어찌 영원한 내 것이라 하리오. 영원히 나의 소유를 만들기로 하면, 생전에 어느 방면으로든지 남을 위하여 노력과 보시를 많이 하되 상相에 주함이 없는 보시로써 무루의 복덕을 쌓아야 할 것이요, 참으로 영원한 나의 소유는 정법에 대한 서원과 그것을 수행한 마음의 힘이니, 서원과 마음공부에 끊임없는 공을 쌓아야 한없는 세상에 혜복의 주인공이 되느니라".

천도품 19 _255쪽

대종사 말씀하시기를 "사람이 평소에 착 없는 공부를 많이 익히고 닦을지니 재색명리와 처자와 권속이며, 의식주 등에 착심이 많은 사람은 그것이 자기 앞에서 없어지면 그 괴로움과 근심이 보통에 비하여 훨씬 더할 것이라, 곧 현실의 지옥생활이며 죽어갈 때에도 또한 그 착심에 끌리어 자유를 얻지 못하고 죄업의 바다에 빠지게 되나니 어찌 조심할 바 아니리오".

천도품 22 _257쪽

대종사 선원 대중에게 말씀하시기를 "그대들이 이와 같이 세간의 모든 애착과 탐착을 여의고 매일매일 법설을 들어 정신을 맑히고 정력을 얻어나가면 자신의 천도만 될 뿐 아니라 그 법력이 허공법계에 사무쳐서 이 주위에 살고 있는 미물 곤충까지도 부지중 천도가 될 수 있나니, 비하건대 태양광선이 눈과 얼음을 녹이려는 마음이 없이 무심히 비치건만 눈과 얼음이 자연 녹아지듯이 사심잡념이 없는 도인들의 법력에는 범부중생의

업장이 부지중에 또한 녹아지기도 하느니라".

천도품 23 _259쪽

대종사 말씀하시기를 "사람 가운데에는 하늘 사람과 땅 사람이 있나니, 하늘 사람은 항시 욕심이 담박하고 생각이 고상하여 맑은 기운이 위로 오르는 사람이요, 땅 사람은 항상 욕심이 치성하고 생각이 비열하여 탁한 기운이 아래로 처지는 사람이라, 이것이 곧 선도와 악도의 갈림길이니 누구를 막론하고 다 각기 마음을 반성하여보면 자기는 어느 사람이며 장차 어찌될 것을 알 수 있으리라".

천도품 24 _261쪽

대종사 말씀하시기를 "저 하늘에는 검은 구름이 걷혀버려야 밝은 달이 나타나서 삼라만상을 비춰줄 것이요, 수도인의 마음 하늘에는 욕심의 구름이 걷혀버려야 지혜의 달이 솟아올라서 만세 중생을 비춰주는 거울이 되며, 악도중생을 천도하는 대법사가 되리라".

신성품 3 _263쪽

한 제자 여쭙기를 "저는 본래 재질이 둔하온데 겸하여 공부하온 시일이 아직 짧사와 성취의 기한이 아득한 것 같사오니 어찌하오리까". 대종사 말씀하시기를 "도가의 공부는 원래 재질의 유무나 시일의 장단에 큰 관계가 있는 것이 아니라 오직 신信과 분忿과 의疑와 성誠으로 정진精進하고 못하는 데에 큰 관계가 있나니, 누구나 신분의성만 지극하면 공부의 성취는 날을 기약하고 가히 얻을 수 있느니라".

신성품 5 _265쪽

대종사 말씀하시기를 "세상에 지위가 높은 사람이나 권세가 있는 사람이나 재산이 풍부한 사람이나 학식이 많은 사람은 큰 신심을 발하여 대도에 들기가 어려운데, 그러한 사람으로서 수도에 발심하며 공도에 헌신한다면 그는 전세에 깊은 서원을 세우고 이 세상에 나온 사람이니라".

신성품 6 _267쪽

대종사 말씀하시기를 "여러 사람 가운데에는 나와 사제의 분의分義는 맺었으나 그 신信을 오롯하게 하지 못하고 제 재주나 주견에 집착하여 제 뜻대로 하려는 사람이 없지 아니하니, 나를 만난 보람이 어디 있으리오. 공부인이 큰 서원과 신성을 발하여 전적으로 나에게 마음을 바쳤다면 내가 무슨 말을 하고 어떠한 일을 맡겨도 의심과 트집이 없을 것이니, 이리된 뒤에야 내 마음과 제 마음이 서로 연하여 나의 공들인 것과 저의 공들인 것이 헛되지 아니하리라".

신성품 11 _269쪽

대종사 말씀하시기를 "봄바람은 사私가 없이 평등하게 불어주지마는 산 나무라야 그 기운을 받아 자라고, 성현들은 사가 없이 평등하게 법을 설하여주지마는 신信 있는 사람이라야 그 법을 오롯이 받아갈 수 있느니라".

신성품 12 _271쪽

대종사 금강산을 유람하고 돌아오시어 대중에게 말씀하시기를 "내가 이번에 산에서 유숙한 여관의 주인이 마침 예수교인으로서 그 신앙이 철

저하여 대단한 낙생활을 하고 있기에 그의 경력을 물어보았더니, 그는 신앙생활 삼십여 년에 자기의 생활상에 많은 풍파도 있었으나 그러한 굴곡을 당할 때마다 좋은 일이 돌아오면 하나님께서 사랑하여주시니 감사하고 낮은 일이 돌아오면 저의 잘못을 경계하여주시니 또한 감사하다 하여, 좋으나 낮으나 경계를 대할 때마다 마음이 더욱 묶어지고 신앙이 더욱 깊어져서 이렇듯 낙생활을 하게 되었다고 하더라. 그런즉 그대들도 각각 신앙 정도를 마음 깊이 대조하여보라. 그 사람은 아직 타력신앙에 그치어 진리의 근본을 다 더위잡지 못하였으나 그러한 생활을 하게 되었거든 하물며 자력신과 타력신을 병진하는 그대들로서 만일 파란곡절에 조금이라도 마음이 흘러간다면 그 어찌 바른 신앙이며 잠다운 정성이라 하겠는가. 그대들은 같은 신앙 가운데에도 이 원만하고 사실다운 신앙처를 만났으니 마음을 항상 챙기고 또 챙겨서 신앙으로 모든 환경을 지배하는 할지언정 환경으로 신앙이 흔들리는 용렬한 사람은 되지 말라".

신성품 14 _273쪽

대종사 설법하실 때에 김정각金正覺이 앞에서 조는지라, 꾸짖어 말씀하시기를 "앞에서 졸고 있는 것이 보기 싫기가 물소 같다" 하시니, 정각이 곧 일어나 사배를 올리고 웃는지라, 대종사 말씀하시기를 "내가 그동안 정각에게 정이 떨어질 만한 야단을 많이 쳤으나 조금도 그 신심에 변함이 없었나니, 저 사람은 죽으나 사나 나를 따라다닐 사람이라" 하시고, 또 말씀하시기를 "제자로서 스승에게 다 못할 말이 있고 스승이 제자에게 다 못해

줄 말이 있으면 알뜰한 사제는 아니니라".

신성품 17 _275쪽

제자 가운데 신信을 바치는 뜻으로 손을 끊은 사람이 있는지라, 대종사 크게 꾸짖어 말씀하시기를 "몸은 곧 공부와 사업을 하는 데에 없지 못할 자본이어늘 그 중요한 자본을 상하여 신을 표한들 무슨 이익이 있으며, 또는 진정한 신성은 원래 마음에 달린 것이요 몸에 있는 것이 아니니, 앞으로는 누구든지 절대로 이러한 일을 하지 말라" 하시고, 이어서 말씀하시기를 "아무리 지식과 문장이 출중하고 또는 한때의 특행特行으로 여러 사람의 신망이 높아진다 하더라도, 그것만으로는 이 회상의 종통을 잇지 못하는 것이요, 오직 이 공부 이 사업에 죽어도 변하지 않을 신성으로 혈심血心 노력한 사람이라야 되느니라".

요훈품 3 _277쪽

대종사 말씀하시기를 "한 마음이 선하면 모든 선이 이에 따라 일어나고, 한 마음이 악하면 모든 악이 이에 따라 일어나나니, 그러므로 마음은 모든 선악의 근본이 되느니라".

요훈품 6 _279쪽

대종사 말씀하시기를 "자기가 어리석은 줄을 알면, 어리석은 사람이라도 지혜를 얻을 것이요, 자기가 지혜 있는 줄만 알고 없는 것을 발견하지 못하면, 지혜 있는 사람이라도 점점 어리석은 데로 떨어지느니라".

요훈품 7 _281쪽

대종사 말씀하시기를 "큰 도를 닦는 사람은 정과 혜를 같이 운전하되, 정 위에 혜를 세워 참지혜를 얻고, 큰 사업을 하는 사람은 덕德과 재才를 같이 진행하되, 덕 위에 재를 써서 참재주를 삼느니라".

요훈품 10 _283쪽

대종사 말씀하시기를 "큰 도에 발원한 사람은 짧은 시일에 속히 이루기를 바라지 말라. 잦은 걸음으로는 먼길을 걷지 못하고 조급한 마음으로는 큰 도를 이루기 어려우니, 저 큰 나무도 작은 싹이 썩지 않고 여러 해 큰 결과요 불보살도 처음 발원을 퇴전退轉하지 않고 오래오래 공을 쌓은 결과이니라".

요훈품 11 _285쪽

대종사 말씀하시기를 "큰 공부를 방해하는 두 마장魔障이 있나니, 하나는 제 근기를 스스로 무시하고 자포자기하여 향상을 끊음이요, 둘은 작은 지견에 스스로 만족하고 자존자대하여 향상을 끊음이니, 이 두 마장을 벗어나지 못하고는 큰 공부를 이루지 못하느니라".

요훈품 13 _287쪽

대종사 말씀하시기를 "여의보주如意寶珠가 따로 없나니, 마음에 욕심을 떼고, 하고 싶은 것과 하기 싫은 것에 자유자재하고 보면 그것이 곧 여의보주니라".

요훈품 15 _289쪽
대종사 말씀하시기를 "다른 사람을 이기는 것이
그 힘이 세다 하겠으나 자기를 이기는 것은 그 힘
이 더하다 하리니, 자기를 능히 이기는 사람은 천
하 사람이라도 능히 이길 힘이 생기느니라".

요훈품 16 _291쪽
대종사 말씀하시기를 "세상에 두 가지 어리석은
사람이 있나니, 하나는 제 마음도 마음대로 쓰지
못하면서 남의 마음을 제 마음대로 쓰려는 사람
이요, 둘은 제 일 하나도 제대로 처리하지 못하면
서 남의 일까지 간섭하다가 시비 가운데 들어서
고통받는 사람이니라".

요훈품 26 _293쪽
대종사 말씀하시기를 "선을 행하고도 남이 몰라
주는 것을 원망하면 선 가운데 악의 움이 자라나
고, 악을 범하고도 참회를 하면 악 가운데 선의
움이 자라나나니, 그러므로 한때의 선으로 자만
자족하여 향상을 막지도 말며, 한때의 악으로 자
포자기하여 타락하지도 말 것이니라".

요훈품 30 _295쪽
대종사 말씀하시기를 "자기 마음 가운데 악한 기
운과 독한 기운이 풀어진 사람이라야 다른 사람
의 악한 기운과 독한 기운을 풀어줄 수 있느니
라".

요훈품 33 _297쪽
대종사 말씀하시기를 "중생들은 열 번 잘해준 은
인이라도 한 번만 잘못하면 원망으로 돌리지마

는 도인들은 열 번 잘못한 사람이라도 한 번만 잘
하면 감사하게 여기나니, 그러므로 중생들은 은
혜에서도 해害만 발견하여 난리와 파괴를 불러오
고, 도인들은 해에서도 은혜를 발견하여 평화와
안락을 불러오느니라".

요훈품 35 _297쪽
대종사 말씀하시기를 "이용하는 법을 알면 천하
에는 버릴 것이 하나도 없느니라".

요훈품 38 _299쪽
대종사 말씀하시기를 "세상에 세 가지 제도하기
어려운 사람이 있나니, 하나는 마음에 어른이 없
는 사람이요, 둘은 모든 일에 염치가 없는 사람이
요, 셋은 악을 범하고도 부끄러운 마음이 없는 사
람이니라".

요훈품 40 _301쪽
대종사 말씀하시기를 "대중 가운데 처하여 비록
특별한 선과 특별한 기술은 없다 할지라도 오래
평범을 지키면서 꾸준한 공을 쌓는 사람은 특별
한 인물이니, 그가 도리어 큰 성공을 보게 되리
라".

요훈품 41 _303쪽
대종사 말씀하시기를 "도가의 명맥은 시설이나
재물에 있지 아니하고, 법의 혜명慧命을 받아 전
하는 데에 있느니라".

요훈품 45 _305쪽
대종사 말씀하시기를 "그 마음에 한 생각의 사私

가 없는 사람은 곧 시방삼계를 소유하는 사람이니라".

실시품 1 _307쪽
한 때에 대종사 법성法聖에서 배를 타시고 부안扶安 봉래정사로 오시는 도중, 뜻밖에 폭풍이 일어나 배가 크게 요동하매, 뱃사람과 승객들이 모두 정신을 잃고, 혹은 우는 사람도 있고 토하는 사람도 있으며 거꾸러지는 사람도 있어서 배 안이 크게 소란하거늘, 대종사 태연정색하시고 말씀하시기를 "사람이 아무리 죽을 경우를 당할지라도 정신을 수습하여, 옛날 지은 죄를 뉘우치고 앞날의 선업을 맹세한다면, 천력天力을 빌어서 살길이 열리기도 하나니, 여러 사람들은 정신을 차리라" 하시니, 배에 탄 모든 사람이 다 그 위덕에 신뢰하여 마음을 겨우 진정하였던바, 조금 후에 점점 바람이 자고 물결이 평온하여지거늘, 사람들이 모두 대종사의 그 태연부동하신 태도와 자비윤택하신 성체를 뵈옵고 흠앙함을 마지아니하느니라.

실시품 4 _309쪽
원기 구년에 익산益山 총부를 처음 건설한 후 가난한 교단생활의 첫 생계로 한동안 엿飴 만드는 업을 경영한 바 있었더니, 대종사 항상 여러 제자에게 이르시기를 "지금 세상은 인심이 고르지 못하니 대문 단속과 물품 간수를 철저히 하여 도난을 당하는 일이 없도록 하라. 만일 도난을 당하게 된다면 우리의 물품을 손실할 뿐만 아니라 또한 남에게 죄를 짓게 해줌이 되나니 주의할 바이니라" 하시고, 친히 자물쇠까지 챙겨주시었으나 제자들은 아직 경험이 부족한 관계로 미처 모든 단

속을 철저히 하지 못하다가 어느 날 밤에 엿과 엿목판을 다 잃어버린지라, 제자들이 황공하고 근심됨을 이기지 못하매, 대종사 말씀하시기를 "근심하지 말라. 어젯밤에 다녀간 사람이 그대들에게는 큰 선생이니, 그대들이 나를 제일 존중한 스승으로 믿고 있으나, 일전에 내가 말한 것만으로는 정신을 차리지 못하다가 이제부터는 내가 말하지 아니하여도 크게 주의를 할 것이니, 어젯밤 약간의 물품 손실은 그 선생을 대접한 학비로 알라".

실시품 5 _311쪽
한 제자 성행性行이 거칠어서 출가한 지 여러 해가 되도록 전일의 악습을 도무지 고치지 못하므로, 제자들이 대종사께 사뢰기를 "그는 비록 백년을 법하에 두신다 하더라도 별 이익이 없을 듯하오니, 일찍 돌려보내시어 도량의 풍기를 깨끗이 함이 좋을까 하나이다". 대종사 말씀하시기를 "그대들이 어찌 그런 말을 하는가. 그가 지금 도량 안에 있어서도 그와 같으니 사회에 내보내면 그 장래가 더욱 어찌되겠는가. 또는 사회와 도량을 따로 보는 것은 소승의 생각이요 독선의 소견이니, 큰 견지로 본다면 사회의 부정이 곧 도량의 부정이요 도량의 부정이 곧 사회의 부정이라, 도량의 부정만을 제거하여 사회에 옮기고자 하는 것이 어찌 원만한 일이라 하리오. 무릇 불법의 대의는 모든 방편을 다하여 끝까지 사람을 가르쳐서 선으로 인도하자는 것이어늘, 만일 선한 사람만 상대하기로 한다면 그 본분이 어디 있겠는가. 그러므로 그대들은 가르쳐서 곧 화하지 않는 사람이라고 미리 미워하여버리지 말고 끝까지 최선

을 다하되, 제가 능히 감당하지 못하여 나간다면 이어니와 그렇지 아니하면 다 같은 불제자로 함께 성불할 인연을 길이 놓지 말게 할지어다".

실시품 12 _313쪽

형사 한 사람이 경찰 당국의 지령을 받아, 대종사와 교단을 감시하기 위하여 여러 해를 총부에 머무르는데, 대종사 그 사람을 챙기고 사랑하시기를 사랑하는 제자나 다름없이 하시는지라, 한 제자 여쭙기를 "그렇게까지 하실 것은 없지 않겠나이까". 대종사 말씀하시기를 "그대의 생각과 나의 생각이 다르도다. 그 사람을 감화시켜 제도를 받게 하여 안 될 것이 무엇이리오" 하시고, 그 사람이 있을 때나 없을 때나 매양 한결같이 챙기고 사랑하시더니, 그가 드디어 감복하여 입교하고 그 후로 교중 모든 일에 많은 도움을 주니 법명이 황이천黃二天이러라.

실시품 17 _315쪽

대종사 잠깐이라도 방안을 떠나실 때에는 문갑에 자물쇠를 채우시는지라, 한 제자 그 연유를 묻자오매 말씀하시기를 "나의 처소에는 공부가 미숙한 남녀노소와 외인들도 많이 출입하나니, 혹 견물생심으로 죄를 지을까 하여 미리 그 죄를 방지하는 일이니라".

실시품 18 _317쪽

대종사 조각 종이 한 장과 도막 연필 하나며 소소한 노끈 하나라도 함부로 버리지 아니하시고 아껴 쓰시며, 말씀하시기를 "아무리 흔한 것이라도 아껴 쓸 줄 모르는 사람은 빈천보를 받나니, 물이

세상에 흔한 것이나 까닭 없이 함부로 쓰는 사람은 후생에 물 귀한 곳에 몸을 받아 물 곤란을 보게 되는 과보가 있느니라".

실시품 21 _319쪽

대종사 몇 제자와 함께 총부 정문 밖에 나오시매, 어린이 몇이 놀고 있다가 다 절을 하되 가장 어린 아이 하나가 절을 아니하는지라, 대종사 그 아이를 어루만지시며 "네가 절을 하면 과자를 주리라" 하시니 그 아이가 절을 하거늘, 대종사 웃으신 후 무심히 한참 동안 걸으시다가 문득 말씀하시기를 "그대들은 잠깐 기다리라. 내가 볼일 하나를 잊었노라" 하시고, 다시 조실로 들어가시어 과자를 가져다가 그 아이에게 주신 후 가시니, 대종사께서 비록 사소한 일이라도 항상 신을 지키심이 대개 이러하시니라.

실시품 22 _321쪽

대종사 병환중에 계실 때에 한 제자가 "이웃 교도의 가정에 편안히 비기실 의자가 있사오니 가져오겠나이다" 하고 사뢰었더니 대종사 말씀하시기를 "그만두라. 그 주인이 지금 집에 있지 아니하거늘 어찌 나의 편안한 것만 생각하여 가져오리오. 아무리 친한 사이라도 부득이한 경우 외에는 본인의 자원이나 승낙 없는 물건을 함부로 청하여다 사용하지 않는 것이 좋으니라".

실시품 23 _323쪽

대종사 편지를 받으시면 매양 친히 보시고 바로 답장을 보내신 후, 보관할 것은 정하게 보관하시고 그렇지 아니한 것은 모아서 정결한 처소에서

태우시며, 말씀하시기를 "편지는 저 사람의 정성이 든 것이라 함부로 두는 것은 예가 아니니라".

실시품 24 _325쪽
대종사 하루는 한 제자를 크게 꾸짖으시더니 조금 후에 그 제자가 다시 오매 바로 자비하신 성안으로 대하시는지라, 옆에 있던 다른 제자가 그 연유를 묻자오매 대종사 말씀하시기를 "아까는 그가 끄리고 있는 사심邪心을 부수기 위하여 그러하였고, 이제는 그가 돌이킨 정심正心을 북돋기 위하여 이러하노라".

실시품 30 _327쪽
한 제자 교중 초가지붕을 이면서 나래만 두르고 새끼는 두르지 아니하는지라, 대종사 말씀하시기를 "밤사이라도 혹 바람이 불면 그 이어놓은 것이 허사가 아닌가" 하시었으나, "이 지방은 바람이 심하지 아니하옵니다" 하며 그대로 두더니, 그날 밤에 때아닌 바람이 일어나 지붕이 다 걷혀버린지라, 그 제자 송구하여 어찌할 바를 알지 못하며 "대종사께서는 신통으로 미리 보시고 가르쳐주신 것을 이 어리석은 것이 명을 어기어 이리되었나이다" 하거늘, 대종사 말씀하시기를 "이번 일에는 그 든든하고 떳떳한 길을 가르쳐주었건마는 그대가 듣지 아니하더니, 이제는 도리어 나를 신기한 사람으로 돌리니 그 허물이 또한 더 크도다. 그대가 나를 그렇게 생각한다면 그대는 앞으로 나에게 대도정법은 배우지 아니하고 신기한 일만 엿볼 터인즉, 그 앞길이 어찌 위태하지 아니하리오. 그대는 곧 그 생각을 바로잡고 앞으로는 매사를 오직 든든하고 떳떳한 길로만 밟아 행하라".

실시품 31 _329쪽
이운외李雲外의 병이 위중하매 그의 집안사람이 급히 달려와 대종사께 방책을 문의하는지라, 말씀하시기를 "곧 의사를 청하여 치료하라" 하시고, 얼마 후에 병이 평복되니, 대종사 말씀하시기를 "일전에 운외가 병이 중하매 나에게 먼저 방침을 물은 것은 그 길이 약간 어긋난 일이니라. 나는 원래 도덕을 알아서 그대들의 마음병을 치료해주는 선생이요 육신병의 치료는 각각 거기에 전문하는 의사가 있나니, 이 앞으로는 마음병 치료는 나에게 문의할지라도 육신병 치료는 의사에게 문의하라. 그것이 그 길을 옳게 아는 것이니라".

실시품 36 _331쪽
대종사 제자 가운데 말만 하고 실행이 없음을 경계는 하셨으나 그 말을 버리지 아니하셨고, 재주만 있고 덕 없음을 경계는 하셨으나 그 재주를 버리지 아니하시니라.

실시품 37 _333쪽
대종사 대중을 통솔하심에 네 가지의 엄한 경계가 있으시니, 하나는 공물公物을 사유로 내는 것이요, 둘은 출가한 사람으로서 사가에 돌아가 이유 없이 오래 머무르거나 또는 사사私事를 경영하는 것이요, 셋은 자기의 안일을 도모하여 공중사에 협력하지 않는 것이요, 넷은 삼학병진의 대도를 닦지 아니하고 편벽되이 정정定靜만 익히어 신통을 희망하는 것이니라.

실시품 43 _335쪽
대종사 대중 출역이 있을 때에는 매양 현장에 나

오시사 친히 모든 역사役事를 지도하시며, 항상 말씀하시기를 "영육靈肉의 육대 강령 가운데 육신의 삼강령을 등한시 않게 하기 위하여 이와 같이 출역을 시키노라" 하시고, 만일 정당한 이유 없이 출역하지 않는 사람이 있거나 나와서도 일에 게으른 사람이 있을 때에는 이를 크게 경책하시니라.

실시품 46 _337쪽

대종사 말씀하시기를 "내가 재능으로는 남다른 손재주 하나 없고, 아는 것으로는 보통 학식도 충분하지 못하거늘 나같이 재능 없고 학식 없는 사람을 그대들은 무엇을 보아 믿고 따르는가" 하시나, 능能이 없으신 중에 능하지 아니함이 없으시고, 앎이 없으신 중에 알지 아니힘이 없으시어, 중생을 교화하심에 덕이 건곤乾坤에 승하시고, 사리를 통관하심에 혜광이 일월보다 밝으시니라.

실시품 47 _339쪽

김광선이 위연然히 찬탄하기를 "종문宗門에 모신 지 이십여 년에 대종사의 한 말씀 한 행동을 모두 우러러 흠모하여 본받아 행하고자 하되 그 만분의 일도 아직 감히 능하지 못하거니와, 그 가운데 가장 흠모하여 배우고자 하나 능하지 못함이 세 가지가 있으니 하나는 순일무사하신 공심이요, 둘은 시종일관하신 성의요, 셋은 청탁병용淸濁並容하시는 포용이라. 대저, 대종사의 운심처사運心處事하시는 것을 뵈오면 일언일동이 순연히 공公하나뿐이시요, 사私라는 대상이 따로 있지 아니하사, 오직 이 회상을 창건하시는 일 외에는 다른 아무 생각도 말씀도 행동도 없으시나니, 이것이 마음 깊이 감탄하여 배우고자 하는 바요, 대종사의 사업하시는 것을 뵈오면 천품이 우월하시기도 하지마는 영광 길룡리에서 우리 구인을 지도하사 간석지를 개척하실 때에 보이시던 성의나 오랜 세월을 지낸 지금에 보이시는 성의가 전보다 오히려 더하실지언정 조금도 감소됨이 없으시나니, 이 또한 마음 깊이 감탄하여 배우고자 하는 바요, 대종사의 대중 거느리시는 것을 뵈오면 미운 짓 하는 사람일수록 더욱 잘 무마하시고 애호하시며 항상 말씀하시기를 '좋은 사람이야 누가 잘못 보느냐. 미운 사람을 잘 보는 것이 이른바 대자대비의 행이라' 하시니, 이 또한 마음 깊이 감탄하여 배우고자 하는 바라" 하니라.

교단품 4 _341쪽

대종사 말씀하시기를 "이 세상 모든 사람을 접응하여보면 대개 그 특성이 각각 다르나니, 특성이라 하는 것은 이 세상 허다한 법 가운데 자기가 특별히 이해하는 법이라든지, 오랫동안 견문에 익은 것이라든지, 혹은 자기의 의견으로 세워놓은 법에 대한 특별한 관념이라든지, 또는 각각 선천적으로 가지고 있는 특별한 습성 등을 이르는 것이라, 사람사람이 각각 자기의 성질만 내세우고 저 사람의 특성을 이해하지 못하면 다정한 동지 사이에도 촉觸이 되고 충돌이 생기기 쉬우니, 어찌하여 그런고 하면, 사람사람이 그 익히고 아는 바가 달라서, 나의 아는 바를 저 사람이 혹 모르거나 지방의 풍속이 다르거나 신구의 지견이 같지 아니하거나, 또는 무엇으로든지 전생과 차생에 익힌 바 좋아하고 싫어하는 성질이 다르고 보면, 나의 아는 바로써 저 사람의 아는 바를 부

인하거나 무시하며, 심하면 미운 마음까지 내게 되나니, 이는 그 특성을 너른 견지에서 서로 이해하지 못하는 까닭이니라. 그러므로 사람이 꼭 허물이 있어서만 남에게 흉을 잡히는 것이 아니니, 외도들이 부처님의 흉을 팔만사천 가지로 보았다 하나 사실은 부처님에게 잘못이 있어서 그러한 것이 아니요, 그 지견과 익힌 바가 같지 아니하므로 부처님의 참된 뜻을 알지 못한 연고니라. 그런즉 그대들도 본래에 익히고 아는 바가 다른 여러 지방 사람이 모인 대중 중에 처하여 먼저 사람마다 특성이 있음을 잘 이해하여야만 동지와 동지 사이에 서로 촉 되지 아니하고 널리 포섭하는 덕이 화하게 되리라".

교단품 5 _343쪽

대종사 여러 제자에게 말씀하시기를 "사람이나 물건이나 서로 멀리 나뉘어 있을 때에는 무슨 소리가 없는 것이나, 점점 가까와져서 서로 대질리는 곳에는 반드시 소리가 나나니, 쇠가 대질리면 쇳소리가 나고 돌이 대질리면 돌소리가 나는 것 같이, 정당한 사람이 서로 만나면 정당한 소리가 날 것이요 삿된 무리가 머리를 모으면 삿된 소리가 나느니라. 보라! 과거의 모든 성인들은 회상을 펴신 지 여러 천 년이 지났으되 자비에 넘치는 좋은 소리가 지금까지도 맑고 유창하여 일체중생의 귀를 울리고 있으며, 그와 반면에 어질지 못한 무리들의 어지러운 곡조는 아직도 천만 사람의 마음을 경계하고 있지 아니한가. 그대들도 당초부터 아무 관계 없는 사이라면이어니와, 이왕 서로 만나서 일을 같이 하는지라 하여간 소리는 나고야 말 터이니, 아무쪼록 조심하여 나쁜 소리는 나

지 아니하고 좋은 소리만 길이 나게 하라. 만일 좋은 소리가 끊임없이 나온다면, 이것이 그대들의 다행한 일일 뿐 아니라 널리 세계의 경사가 되리라".

교단품 8 _345쪽

정양선丁良善 등이 식당 고역에 골몰하여 얼굴이 빠져감을 보시고, 대종사 말씀하시기를 "너희가 일이 고되어 얼굴이 빠짐이로다. 너희들이 이 공부 이 사업을 하기 위하여 혹은 공장 혹은 식당 혹은 산업부 등에서 모든 괴로움을 참아가며 힘에 과한 일을 하는 것은, 비하건대 모든 쇠를 풀무 화로에 집어넣고 달구고 또 달구며 때리고 또 때려서 잡철은 다 떨어버리고 좋은 쇠를 만들어 세상에 필요한 기구를 제조함과 같나니, 너희들이 그러한 괴로운 경계 속에서 진리를 탐구하며 삼대력을 얻어나가야 범부의 잡철이 떨어지고 정금精金 같은 불보살을 이룰 것이라, 그러므로 저 풀무 화로가 아니면 능히 좋은 쇠를 이뤄내지 못할 것이요 모든 괴로운 경계의 단련이 아니면 능히 뛰어난 인격을 이루지 못하리니, 너희는 이 뜻을 알아서 항상 안심과 즐거움으로 생활해가라".

교단품 9 _347쪽

한 제자 여쭙기를 "많은 생生에 금사망보金絲網報를 받을 죄인은 속인에게보다도 말세 수도인에게 더 많다는 말이 있사오니 어찌 그러하나이까". 대종사 말씀하시기를 "속인들의 죄악은 대개 그 죄의 영향이 개인이나 가정에만 미치지마는 수도인들의 잘못은 정법을 모르고 남을 그릇 인도하면 여러 사람의 다생을 그르치게 되는 까닭이요, 또

는 옷 한 벌 밥 한 그릇이 다 농부의 피와 직녀의 땀으로 된 것인데 그만한 사업이 없이 무위도식한다면 여러 사람의 고혈을 빨아먹음이 되는 연고요, 또는 사은의 크신 은혜를 알면서도 그 은혜를 보답하지 못하므로 가정·사회·국가·세계에 배은이 되는 연고라, 이 말을 들을 때에 혹 과하게 생각할 사람이 있을지도 모르나 실에 있어서는 과한 말이 아니니, 그대들은 때때로 반성하여 본래 목적한 바에 어긋남이 없게 하기를 바라노라".

교단품 10 _347쪽

대종사 말씀하시기를 "우리는 고혈마膏血魔가 되지 말아야 할지니, 자기의 지위나 권세를 이용하고 간교한 수단을 부리어 자기만 못한 사람들의 피땀으로 모인 재산을 정당한 대가 없이 취하여 먹으며, 또는 친척이나 친우라 하여 정당하지 못한 의뢰심으로 이유 없는 의식을 구하여, 자기만 편히 살기를 도모한다면 이러한 무리를 일러 고혈마라고 하느니라. 그런즉 우리도 우리의 생활을 항시 반성하여보되 매일 여러 사람을 위하여 얼마나한 이익을 주고, 이와 같은 의식생활을 하는가 대조하여 만일 그만한 노력이 있었다면 이는 스스로 안심하려니와, 그만한 노력이 없이 다만 공중을 빙자하여 자기의 의식이나 안일만을 도모한다면 이는 한없는 세상에 큰 빚을 지는 것이며, 따라서 고혈마임을 면하지 못하나니 그대들은 이에 크게 각성할지어다".

교단품 16 _349쪽

대종사 말씀하시기를 "우리의 전무출신 제도는

가정을 이루고 공부 사업 할 수도 있고, 특별한 서원으로 세상 욕심을 떠나 정남貞男·정녀貞女로 활동할 수도 있으므로, 교단에서는 각자의 발원에 따라 받아들이고 대우하는 법이 있으나, 혹 특별한 발원이 없이 어떠한 환경으로 인하거나 혹은 자기 몸 하나 편안하기 위하여 마음에는 세속생활을 부러워하면서도 몸만 독신생활을 한다면, 이는 자신으로나 교중으로나 세상으로나 적지 않은 손실이 될 뿐 아니라, 후생에는 인물은 좋으나 여러 사람의 놀림을 받는 몸이 되나니, 자신이 없는 일이면 스스로 미리 다시 작정하는 것이 옳을 것이요, 만일 자신하는 바가 있어서 출발하였다면 서원 그대로 굳은 마음과 고결한 지조志操로 이 사바세계를 정화시키고 일체중생의 혜복 길을 열어줄 것이니라".

교단품 19 _351쪽

대종사 여러 제자에게 말씀하시기를 "우리들의 일이 마치 저 기러기떼의 일과 같으니, 시절인연을 따라 인연 있는 동지가 혹은 동에 혹은 서에 교화의 판을 벌이는 것이 저 기러기들이 철을 따라 떼를 지어 혹은 남에 혹은 북에 깃들일 곳을 벌이는 것과 같도다. 그러나 기러기가 두목 기러기의 인솔하는 대열에서 벗어나든지 또는 따라가면서도 조심을 하지 못하고 보면 그물에 걸리거나 총알에 맞아 목숨을 상하기 쉬우니, 수도하고 교화하는 사람들에게 그물과 총알이 되는 것은 곧 재와 색의 경계니라".

교단품 21 _353쪽

한 제자 지방 교무로 처음 부임할 때에 대종사 말

쏨하시기를 "내가 그동안 너를 다른 사람들같이 특별히 자주 챙겨주지 못하고 그대로 둔 감이 있는데 혹 섭섭한 마음이나 없었느냐. 대개 토질이 나쁘고 잡초가 많은 밭에는 사람의 손이 자주 가야만 곡식을 많이 거둘 수 있으나, 그렇지 아니한 밭에는 큰 수고를 들이지 아니하여도 수확을 얻기가 어렵지 아니한 것같이, 사람도 자주 불러서 타일러야 할 사람도 있고, 몇 번 타이르지 아니하여도 좋을 사람이 있어서 그러한 것이니 행여 섭섭한 마음을 두지 말라".

교단품 24 _355쪽
대종사 말씀하시기를 "내가 가게 하나를 벌이고 영업을 개시한 지 여러 해가 되었으되 조금도 이익을 보지 못하였노니, 어찌 그런고 하면 여러 사람들에게 모든 물품을 외상으로 주었더니, 어떤 사람은 그 물품을 가져다가 착실히 팔아서 대금도 가져오고 저도 상당한 이익을 보나, 그러한 사람은 가장 적고, 대개는 물품을 가져간 후에 팔지도 아니하고 그대로 제 집에 두었다가 얼마를 지낸 후에 물품 그대로 가져오거나, 혹은 그 물품을 잃어버리고 값도 주지 아니하는 사람이 허다하므로 자연 손실이 나게 되었노라. 그러나 이 후부터는 물품을 잘 팔아서 자기도 이익을 보고 대금도 잘 가져오는 사람은 치하도 하고 물품도 더욱 잘 대어줄 것이나, 물품으로 도로 가져오는 사람은 크게 책망을 할 것이요, 물품도 잃어버리고 값도 주지 않는 사람은 반드시 법에 알리어 처리하리라" 하시고, "그대들이 내 말의 뜻을 짐작하겠는가" 하시니, 한 제자 사뢰기를 "가게를 개시하였다는 것은 도덕 회상을 여셨다는 말씀이요, 물품

값도 잘 가져오고 저도 상당한 이익을 본다는 것은 대종사께 법문을 들은 후 남에게 선전도 잘하고 자기도 그대로 실행하여 많은 이익을 얻는다는 말씀이요, 물품을 그대로 가져온다는 것은 법문을 들은 후 잊어버리지는 아니하나 실지 효과를 내지 못한다는 말씀이요, 물품도 잃어버리고 값도 주지 않는다는 것은 법문을 들은 후 남에게 선전도 아니하고 자기가 실행도 아니하며 그 법문조차 아주 잊어버린다는 말씀이요, 법에 알리어 처리한다는 것은 좋은 법문을 듣고도 실행도 아니하고 잊어버리고 다니는 사람은 반드시 옳지 못한 일을 많이 행할 것이므로 자연히 많은 죄벌을 받게 되리라는 말씀인가 하나이다". 대종사 말씀하시기를 "너의 말이 옳으니라".

교단품 26 _357쪽
어느 신문에 우리를 찬양하는 기사가 연재되는지라 대중이 모두 기뻐하거늘, 대종사 말씀하시되 "칭찬하는 이가 있으면 훼방하는 사람도 따라서 생기나니, 앞으로 우리 교세가 더욱 융성해지고 명성이 더욱 드러남을 따라 우리를 시기하는 무리도 생겨날 것인즉, 그대들은 이 점을 미리 각오하여 세간의 칭찬과 비방에 너무 끌리지 말고 오직 살피고 또 챙기어 꾸준히 당연한 일만 행해나가라".

교단품 30 _359쪽
대종사 말씀하시기를 "세상의 모든 사물이 작은 데로부터 커진 것 외에는 다른 도리가 없나니, 그러므로 이소성대以小成大는 천리天理의 원칙이니라. 이 세상에 크게 드러난 모든 종교의 역사를

보더라도 처음 창립할 때에는 그 힘이 심히 미약하였으나 오랜 시일을 지내는 동안에 그 세력이 점차 확장되어 오늘날 큰 종교들이 되었으며 다른 모든 큰 사업들도 또한 작은 힘이 쌓이고 쌓인 결과 그렇게 커진 것에 불과하나니, 우리가 이 회상을 창립 발전시키는 데에도 이소성대의 정신으로 사심 없는 노력을 계속한다면 결국 무위이화無爲而化의 큰 성과를 보게 될 것이요, 또는 공부를 하는 데에도 급속한 마음을 두지 말고 스승의 지도에 복종하여 순서를 밟아 진행하고 보면 마침내 성공의 지경에 이를 것이나, 만일 그렇지 아니하고 어떠한 권도權道로 일시적 교세의 확장을 꾀한다든지 한때의 편벽된 수행으로 짧은 시일에 큰 도력을 얻고자 한다면 이는 한갓 어리석은 욕심이요 역리逆理의 일이라, 아무리 애를 쓰되 헛되이 세월만 보내게 되리라. 그런즉 그대들은 공부나 사업이나 기타 무슨 일이든지 허영심과 욕속심欲速心에 끌리지 말고 위에 말한 이소성대의 원칙에 따라 바라는 바 목적을 어김없이 성취하기 바라노라".

교단품 35 _361쪽
황정신행黃淨信行이 여쭙기를 "과거 부처님께서는 무념보시無念布施를 하라 하시고 예수께서는 오른손으로 주는 것을 왼손도 모르게 하라 하셨사온데, 대종사께서는 사업 등급의 법을 두시어 모든 교도의 성적을 다 기록하게 하시니, 혹 사업하는 사람들의 계교심을 일으키는 원인도 되지 아니하오리까". 대종사 말씀하시기를 "사업을 하는 당인들에 있어서는 마땅히 무념으로 하여야만 무루의 복이 쌓이려니와 공덕을 존숭하고 표창할

처지에서는 또한 분명하여야 하지 않겠는가".

교단품 40 _363쪽
대종사 교무들에게 말씀하시기를 "중생을 위하여 말을 하고 글을 쓸 때에 공연히 그들의 환심만을 얻기 위하여, 실생활에 부합되지 않는 공론空論이나, 사실에 넘치는 과장이나, 공교하고 신기하고 어려운 말이나, 수행상 한편에 치우치는 말 등을 하지 말라. 그러한 말은 세상에 이익도 없고 도인을 만들지도 못하느니라".

교단품 41 _365쪽
대종사 말씀하시기를 "대중을 인도하는 사람은 항상 대중의 정신이 어느 곳으로 흐르는가를 자세히 살펴서, 만일 조금이라도 좋지 못한 풍기가 생기거든 그 바로잡을 방책을 연구하되, 말로써 할 일은 말로써 하고 몸으로써 할 일은 몸으로써 하여 어떻게 하든지 그 전환에 노력할 것이니, 가령 일반의 경향이 노동을 싫어하는 기미가 있거든 몸으로써 노동하여 일반의 경향을 돌리고, 아상이나 명리욕이 과한 사람에게는 몸으로써 굴기하심屈己下心을 나타내어 명리욕 가진 사람이 스스로 부끄러운 마음을 내도록 하여 모든 일을 그와 같이 앞서 실행해서 그 폐단을 미연未然에 방지하고 기연旣然에 교정하는 것이 이른바 보살의 지도법이며 중생을 교화하는 방편이니라".

교단품 42 _367쪽
대종사 말씀하시기를 "어느 시대를 물론하고 새로운 회상을 세우기로 하면 근본적으로 그 교리와 제도가 과거보다 우월하여야 할 것은 말할 것

도 없으나 그 교리와 제도를 널리 활용할 동지들을 만나지 못하면 또한 성공하기가 어려우니라. 그러므로 과거 부처님 회상에서도 천이백 대중 가운데 십대 제자가 있어서 각각 자기의 능한 대로 대중의 표준이 되는 동시에 부처님이 무슨 말씀을 내리시면 그분들이 먼저 반가이 받들어 솔선 실행하며 여러 사람에게도 장려하여 각 방면으로 모범적 행동을 하였으므로 대중은 항상 십대 제자의 정신에 의하여 차차 교화의 힘을 입어서 마침내 영산 대회상을 이루게 되었나니, 이제 십대 제자의 교화한 예를 들어 말하자면, 가령 대중 가운데 어떤 사람이 잘못하는 일이 있는데 직접 잘못을 꾸짖으면 도리어 역효과를 내게 될 경우에는 십대 제자 중 이·삼인이 조용히 의논하고 그중 한 사람이 일부러 그 잘못을 하면 곁에서 보던 한 사람은 그 사람을 불러놓고 엄중히 훈계를 하고 그 사람은 순순히 그 과실을 자백하여 감사한 태도로 개과를 맹세한 후 그 과실을 고침으로써 참으로 잘못하던 사람이 은연중 참회할 생각이 나며 무언중 그 과실을 고치게 하였나니, 이와 같은 일들이 곧 십대 제자의 행사였으며 교화하는 방편이었느니라. 그뿐 아니라 어느 경우에는 대중을 인도하기 위하여 아는 것도 모르는 체하고 잘한 일도 잘못한 체하며, 또는 탐심이 없으면서도 있는 듯이 하다가 서서히 탐심 없는 곳으로 전환도 하며, 애욕이 없으면서도 있는 듯이 하다가 애욕을 끊는 자리로 전환하기도 하여, 음적 양적으로 부모가 자녀를 기르듯 암탉이 달걀을 어르듯 모든 자비행을 베풀었으므로 부처님의 제도 사업에도 많은 수고를 덜었으며 모든 대중도 쉽게 정법의 교화를 받게 되었나니, 그 자비심이 얼마나 장하며 그 공덕이 얼마나 광대한가. 그런즉 그대들도 대중생활을 하여갈 때에 항상 이 십대 제자의 행하던 일을 모범하여 이 회상을 창립하는 데에 선도자가 되고 중추 인물이 되기를 부탁하노라”.

전망품 3 _369쪽

한 제자 한문 지식만을 중히 여기는지라, 대종사 말씀하시기를 “도덕은 원래 문자 여하에 매인 것이 아니니 그대는 이제 그 생각을 놓으라. 앞으로는 모든 경전을 일반 대중이 두루 알 수 있는 쉬운 말로 편찬하여야 할 것이며, 우리말로 편찬된 경전을 세계 사람들이 서로 번역하고 배우는 날이 멀지 아니할 것이니, 그대는 어려운 한문만 숭상하지 말라”.

전망품 4 _371쪽

대종사 익산에 총부를 처음 건설하실 제 몇 간의 초가에서 많지 못한 제자들에게 물으시기를 “지금 우리 회상이 무엇과 같은가 비유하여보라”. 권대호權大鎬 사뢰기를 “못자리판과 같나이다”. 다시 물으시기를 “어찌하여 그러한고”. 대호 사뢰기를 “우리 회상이 지금은 이러한 작은 집에서 몇십 명만 이 법을 받들고 즐기오나 이것이 근본이 되어 장차 온 세계에 이 법이 편만할 것이기 때문이옵니다”. 대종사 말씀하시기를 “네 말이 옳다. 저 넓은 들의 농사도 좁은 못자리의 모 농사로 비롯한 것같이 지금의 우리가 장차 세계적 큰 회상의 조상으로 드러나리라. 이 말을 듣고 웃을 사람도 있을 것이나, 앞으로 제일대만 지내도 이 법을 갈망하고 요구하는 사람이 많아질 것이며, 몇십 년

후에는 국내에서 이 법을 요구하게 되고, 몇백 년 후에는 전 세계에서 이 법을 요구하게 될 것이니, 이렇게 될 때에는 나를 보지 못한 것을 한하는 사람이 수가 없을 뿐 아니라, 지금 그대들 백 명 안에 든 사람은 물론이요 제일대 창립 한도 안에 참례한 사람들까지도 한없이 부러워하고 숭배함을 받으리라".

전망품 5 _373쪽

대종사 금강산을 유람하고 돌아오시어 "금강이 현세계金剛現世界 하니 조선이 갱조선朝鮮更朝鮮이라"는 글귀를 대중에게 일러주시며 말씀하시기를 "금강산은 천하의 명산이라 멀지 않은 장래에 세계의 공원으로 지정되어 각국이 서로 찬란하게 장식할 날이 있을 것이며, 그런 뒤에는 세계 사람들이 서로 다투어 그 산의 주인을 찾을 것이니, 주인될 사람이 미리 준비해놓은 것이 없으면 무엇으로 오는 손님을 대접하리오".

전망품 6 _375쪽

대종사 개교開敎 기념일을 당하여 대중에게 말씀하시기를 "우리에게 큰 보물 하나가 있으니 그것은 곧 금강산이라 이 나라는 반드시 금강산으로 인하여 세계에 드러날 것이요, 금강산은 반드시 그 주인으로 인하여 더욱 빛나서, 이 나라와 금강산과 그 주인은 서로 떠날 수 없는 인연으로 다 같이 세계의 빛이 되리라. 그런즉, 그대들은 우리의 현상을 비관하지 말고 세계가 금강산의 참주인을 찾을 때에 우리 여기 있다 할 자격을 갖추기에 공을 쌓으라. 금강산의 주인은 금강산 같은 인품을 조성해야 할 것이니 닦아서 밝히면 그 광명을 얻으리라. 금강산같이 되기로 하면 금강산같이 순실하여 순연한 본래면목을 잃지 말며, 금강산같이 정중하여 각자의 본분사本分事에 전일하며 금강산같이 견고하여 신성과 의지를 변하지 말라. 그러하면 산은 체體가 되고 사람은 용用이 될지라, 체는 정하고 용은 동하나니 산은 그대로 있으되 능히 그 체가 되려니와 사람은 잘 활용하여야 그 용이 될 것이니, 그대들은 어서어서 부처님의 무상대도를 연마하여 세계의 모든 산 가운데 금강산이 드러나듯 모든 사람 가운데 환영받는 사람이 되며, 모든 교회 가운데 모범적 교회가 되게 하라. 그러하면 강산과 사람이 아울러 찬란한 광채를 발휘하리라".

전망품 9 _377쪽

대종사 말씀하시기를 "근래의 인심을 보면 공부 없이 도통을 꿈꾸는 무리와, 노력 없이 성공을 바라는 무리와, 준비 없이 때만 기다리는 무리와, 사술邪術로 대도를 조롱하는 무리와, 모략으로 정의를 비방하는 무리들이 세상에 가득하여 각기 제가 무슨 큰 능력이나 있는 듯이 야단을 치고 다니나니, 이것이 이른바 낮도깨비니라. 그러나 시대가 더욱 밝아짐을 따라 이러한 무리는 발붙일 곳을 얻지 못하고 오직 인도정의의 요긴한 법만이 세상에 서게 될 것이니, 이러한 세상을 일러 대명천지大明天地라 하느니라".

전망품 10 _379쪽

대종사 서울에 가시사 하루는 남산공원에 소요하시더니, 청년 몇 사람이 대종사의 위의威儀 비범하심을 뵈옵고, 와서 인사하며 각각 명함을 올

리는지라 대종사 또한 명함을 주시었더니, 청년들이 그 당시 사회에 큰 물의를 일으키고 있던 모 신흥종교에 대한 신문의 비평을 소개하면서 말하기를 "이 교教가 좋지 못한 행동이 많으므로 우리 청년단체가 그 비행을 성토하며 현지에 내려가서 그 존재를 박멸하려 하나이다". 대종사 말씀하시기를 "그 불미한 행동이란 과연 무엇인가". 한 청년이 사뢰기를 "그들이 미신의 말로써 인심을 유혹하여 불쌍한 농민들의 재산을 빼앗으니, 이것을 길게 두면 세상에 나쁜 영향이 크게 미칠 것이옵기로 그것을 박멸하려 하는 것이옵니다". 대종사 말씀하시기를 "그대들의 뜻은 짐작이 되나 무슨 일이든지 제 생각에 한번 하고 싶어서 죽기로써 하는 때에는 다른 사람이 아무리 말려도 되지 않을 것이니, 무슨 능력으로 그 교의 하고 싶은 일을 막을 수 있으리오". 청년이 여쭙기를 "그러면 그 교가 박멸되지 아니하고 영구히 존속될 것이라는 말씀이옵니까". 대종사 말씀하시기를 "나의 말은 다른 사람의 굳이 하고 싶은 일을 억지로 막지는 못한다는 말이요, 그 교에 대한 존속 여부를 말한 것은 아니나, 사람마다 이로움은 좋아하고 해로움은 싫어하는데, 서로 관계하는 사이에 항상 이로움이 돌아오면 길이 친근할 것이요, 해로움이 돌아오면 길이 친근하지 못할 것이라, 정도正道라 하는 것은 처음에는 해로운 것 같으나 필경에는 이로움이 되고, 사도邪道라 하는 것은 처음에는 이로운 것 같으나 필경에는 해독이 돌아오므로, 그 교가 정도이면 아무리 그대들이 박멸하려 하여도 되지 않을 것이요, 사도라면 박멸하지 아니하여도 자연히 서지 못하게 되리라".

전망품 11 _379쪽

그 청년이 다시 여쭙기를 "그러하오면 선생님께서는 어떠한 방법이라야 이 세상이 길이 잘 교화되리라고 생각하시나이까". 대종사 말씀하시기를 "특별한 방법이 따로 있는 것은 아니나 오직 한 가지 예를 들어 말하리라. 가령 큰 들 가운데 농사를 짓는 사람이 농사 방법도 잘 알고 일도 또한 부지런히 하여 그 수확이 다른 사람보다 훨씬 우월하다면, 온 들안 사람들이 그것을 보고 자연히 본받아갈 것이나, 만일 자기 농사에는 실적이 없으면서 다른 사람에게 말로만 권한다면 그 사람들이 따르지 않을 것은 물론이니, 그러므로 나는 늘 말하되 내가 먼저 행하는 것이 곧 남을 교화함이 된다 하노라". 청년이 사뢰기를 "선생님께서는 그러한 통달하신 법으로 세상을 교화하시거니와, 그 교는 좋지 못한 행동으로 백성을 도탄塗炭 가운데 넣사오니 세상에 없어야 할 존재가 아니오니까". 대종사 말씀하시기를 "그 교도 세계 사업을 하고 있으며 그대들도 곧 세계 사업을 하고 있느니라". 청년이 또 여쭙기를 "어찌하여 그 교가 세계 사업을 한다 하시나이까". 대종사 말씀하시기를 "그 교는 비하건대 사냥의 몰이꾼과 같으니 몰이꾼들의 몰이가 아니면 포수들이 어찌 그 구하는 바를 얻으리오. 지금은 묵은 세상을 새 세상으로 건설해야 할 시기인바 세상 사람들이 그 형편을 깨닫지 못하고 발원 없이 깊이 잠들었는데, 그러한 각색 교회가 사방에서 일어나 모든 사람의 잠을 깨우며 마음을 일으키니, 그제야 모든 인재들이 세상에 나서서 실다운 일도 지내보고 헛된 일도 지내보며, 남을 둘러도 보고 남에게 둘리기도 하여 세상 모든 일의 허실과 시비를 알게 되

매 결국 정당한 교회와 정당한 사람을 만나 정당한 사업을 이룰 것이니, 이는 곧 그러한 각색 교회가 몰이를 해준 공덕이라, 그들이 어찌 세계 사업자가 아니라 하리오". 청년이 또 여쭙기를 "그것은 그러하오나 저희들은 또한 어찌하여 세계 사업자가 된다 하시나이까". 대종사 말씀하시기를 "그대들은 모든 교회의 행동을 보아, 잘하는 것이 있으면 세상에 드러내고 잘못하는 것이 있으면 또한 비평을 주장하므로, 누구를 물론하고 비난을 당할 때에는 분한 마음이 있을 것이요, 분한 마음이 있을 때에는 새로 정신을 차려 비난을 면하려고 노력할 것이니, 그대들은 곧 세계 사업자인 모든 교회에 힘을 도와주고 반성을 재촉하는 사업자라, 만일 그대들이 없으면 모든 교회가 그 전진력을 얻지 못할 것이므로 그대들의 공덕도 또한 크다 하노라". 청년들이 감복하여 절하고 사뢰기를 "선생님의 말씀은 두루 통달하여 하나도 막힘이 없나이다".

전망품 15_381쪽

대종사 말씀하시기를 "내가 어느 날 불경을 보니 이러한 이야기가 있더라. 한 제자가 부처님께 여쭙기를 '저희들은 부처님을 뵈옵고 법설을 들으면 존경심과 환희심이 한없이 나오는데, 어떤 사람은 도리어 흉을 보고 비방도 하며 사람들의 출입까지 방해하기도 하오니, 부처님께서는 항상 자비심으로 가르쳐주시거늘 그 중생은 무슨 일로 그러하는지 그 이유를 알고 싶나이다' 하매 부처님께서 대답하시기를 '저 해가 동녘 하늘에 오름에 제일 높은 수미산須彌山 상봉에 먼저 비치고, 그다음에 고원高原에 비치고, 그러한 후에야 일체

대지 평야에까지 비치나니, 태양이 차별심이 있어서 높은 산은 먼저 비치고 평야는 나중에 비치는 것이 아니라, 태양은 다만 무심히 비치건마는 땅의 고하를 따라 그와 같이 선후의 차별이 있게 되느니라. 여래의 설법도 그와 같아서 무량한 지혜의 광명은 차별 없이 나투건마는 각자의 근기에 따라서 그 법을 먼저 알기도 하고 뒤에 알기도 하나니 한자리에서 같은 법문을 들을지라도 보살菩薩들이 먼저 알아듣고, 그다음에 연각緣覺, 성문聲聞, 결정선근자決定善根者가 알아듣고, 그다음에야 무연無緣중생까지라도 점진적으로 그 혜광을 받게 되느니라. 그런데 미한 중생들이 부처의 혜광을 받아 살면서도 불법을 비방하는 것은 마치 소경이 해의 혜택을 입어 살면서도 해를 보지 못하므로 해의 혜택이 없다 하는 것과 같느니라. 그런즉 너는 너의 할 일이나 잘 할 것이요, 결코 그러한 어리석은 중생들을 미워하지 말며, 또는 낙심하거나 퇴굴심을 내지도 말라. 그 어찌 인지의 차등이 없으리오' 하셨다 하였더라. 그대들은 이 말씀을 범연히 듣지 말고 각자의 전정에 보감을 삼아서 계속 정진할 것이요, 결단코 남의 잘못하는 것과 몰라주는 것에 너무 관심하지 말라. 이 세상의 변천도 주야 변천되는 것과 다름이 없어서 어둡던 세상이 밝아질 때에는 모든 중생이 고루 불은佛恩을 깨닫고 불은에 보답하기 위하여 서로 노력하게 되느니라".

전망품 17_383쪽

박사시화朴四時華 여쭙기를 "지금 어떤 종파들에서는 이미 미륵불이 출세하여 용화회상을 건설한다 하와 서로 주장이 분분하오니 어느 회상이 참

용화회상이 되오리까". 대종사 말씀하시기를 "말만 가지고 되는 것이 아니니, 비록 말은 아니할지라도 오직 그 회상에서 미륵불의 참뜻을 먼저 깨닫고 미륵불이 하는 일만 하고 있으면 자연 용화회상이 될 것이요 미륵불을 친견할 수도 있으리라".

전망품 22 _385쪽

대종사 말씀하시기를 "과거 세상은 어리고 어두운 세상이라, 강하고 지식 있는 사람이 약하고 어리석은 사람들을 무리하게 착취하여 먹고 살기도 하였으나, 돌아오는 세상은 슬겁고 밝은 세상이라, 비록 어떠한 계급에 있을지라도 공정한 법으로 하지 아니하고 공연히 남의 것을 취하여 먹지 못하리니, 그러므로 악하고 거짓된 사람의 생활은 점점 곤궁하여지고, 바르고 참된 사람의 생활은 자연 풍부하여지게 되리라".

전망품 23 _387쪽

대종사 말씀하시기를 "조선은 개명開明이 되면서부터 생활제도가 많이 개량되었고, 완고하던 지견도 많이 열리었으나, 아직도 미비한 점은 앞으로 더욱 발전을 보게 되려니와, 정신적 방면으로는 장차 세계 여러 나라 가운데 제일가는 지도국이 될 것이니, 지금 이 나라는 점진적으로 어변성룡魚變成龍이 되어가고 있느니라".

부촉품 1 _389쪽, 391쪽

대종사 여러 제자에게 말씀하시기를 "내가 그대들을 대할 때에 더할 수 없는 인정이 건네는 것은 수많은 사람 가운데 오직 그대들이 남 먼저 특별한 인연을 찾고 특별한 원을 발하여 이 법을 구하러 온 것이요, 같이 지내는 가운데 혹 섭섭한 마음이 나는 것은 그대들 가운데 수도에는 정성이 적어지고 다른 사심을 일으키며 나의 지도에 잘 순응하지 않는 사람이 생기는 것이라, 만일 그와 같이 본의를 잊어버리며 나의 뜻을 몰라주다가 내가 모든 인연을 뿌리치고 먼 수양길을 떠나버리면 그 어찌하려는가. 그때에는 아무리 나를 만나고자 하나 그리 쉽지 못하리라. 그런즉 그대들은 다시 정신을 차리어 나로 하여금 그러한 생각이 나지 않도록 하라. 해탈한 사람의 심경은 범상한 생각으로 측량하지 못할 바가 있나니, 무슨 일이나 그 일을 지어갈 때에는 천만년이라도 그곳을 옮기지 못할 것 같으나 한번 마음을 놓기로 하면 일시에 허공과 같이 흔적이 없느니라".

부촉품 3 _393쪽

대종사 열반을 일 년 앞두시고 그동안 진행되어 오던 정전正典의 편찬을 자주 재촉하시며 감정鑑定의 붓을 들으시매 시간이 밤중에 미치는 때가 잦으시더니, 드디어 성편되매 바로 인쇄에 부치게 하시고 제자들에게 말씀하시기를 "때가 급하여 이제 만전을 다하지는 못하였으나, 나의 일생 포부와 경륜이 그 대요는 이 한 권에 거의 표현되어 있나니, 삼가 받아 가져서 말로 배우고 몸으로 실행하고 마음으로 증득하여, 이 법이 후세 만대에 길이 전하게 하라. 앞으로 세계 사람들이 이 법을 알아보고 크게 감격하고 봉대할 사람이 수가 없으리라".

부촉품 4 _395쪽

대종사 열반을 몇 달 앞두시고 자주 대중과 개인에게 부촉하시기를 "내가 이제는 깊은 곳으로 수양을 가려 하노니, 만일 내가 없더라도 퇴굴심이 나지 않겠는가 스스로 반성하여 마음을 추어잡으라. 지금은 정히 심판기라 믿음이 엷은 사람은 시들 것이요, 믿음이 굳은 사람은 좋은 결실을 보리라. 나의 법은 신성 있고 공심 있는 사람이면 누구나 다 받아가도록 전하였나니, 법을 받지 못하였다고 후일에 한탄하지 말고, 하루속히 이 정법을 마음대로 가져다가 그대들의 피가 되고 살이 되게 하라".

부촉품 6 _397쪽

대종사 말씀하시기를 "그대들이 나를 따라 처음 발심한 그대로 꾸준히 전진하여간다면 성공 못할 사람이 없으리라. 그러나 하근下根에서 중근中根 되는 때에나, 본래 중근으로 그 고개를 넘지 못한 경우에 모든 병증病症이 발동하여 대개 상근上根에 오르지 못하고 말게 되나니, 그대들은 이 무서운 중근의 고개를 잘 넘어서도록 각별한 힘을 써야 하리라. 중근의 병은, 첫째는 공부에 권태증이 생기는 것이니, 이 증세는 일체가 괴롭기만 하고 지리한 생각이 나서 어떤 때에는 그 생각과 말이 세속 사람보다 오히려 못할 때가 있는 것이요, 둘째는 확실히 깨치지는 못했으나 순전히 모르지도 아니하여 때때로 말을 하거나 글을 쓰면 여러 사람이 감탄하여 환영하므로 제 위에는 사람이 없는 것같이 생각되어 제가 저를 믿고 제 허물을 용서하며 윗스승을 함부로 비판하며 법과 진리에 호의狐疑를 가져서 자기 뜻에 고집하는 것

이니, 이 증세는 자칫하면 그동안의 적공이 허사로 돌아가 결국 영겁대사를 크게 그르치기 쉬우므로, 과거 불조들도 이 호의불신증을 가장 두렵게 경계하셨느니라. 그런데 지금 그대들 중에 이 병에 걸린 사람이 적지 않으니 제 스스로 반성하여 그 자리를 벗어나면 좋으려니와, 만일 그러지 못한다면 이는 장차 제 자신을 그르치는 동시에 교단에도 큰 화근이 될 것이니, 크게 분발하여 이 지경을 넘는 공부에 전력을 다할지어다. 이 중근을 쉽게 벗어나는 방법은 법 있는 스승에게 마음을 가림 없이 바치는 동시에 옛 서원을 자주 반조하고 중근의 말로가 위태함을 자주 반성하는 것이니, 그대들이 이 지경만 벗어나고 보면 불지佛地에 달음질하는 것이 비행기 탄 격은 되리라".

부촉품 7 _399쪽, 401쪽

원기 이십팔년(1943) 계미癸未 일월에 대종사 새로 정한 교리도敎理圖를 발표하시며 말씀하시기를 "내 교법의 진수가 모두 여기에 들어 있건마는 나의 참뜻을 아는 사람이 몇이나 될꼬. 지금 대중 가운데 이 뜻을 온전히 받아갈 사람이 그리 많지 못한 듯하니 그 원인은, 첫째는 그 정신이 재와 색으로 흐르고, 둘째는 명예와 허식으로 흘러서 일심 집중이 못 되는 연고라, 그대들이 그럴진대 차라리 이것을 놓고 저것을 구하든지, 저것을 놓고 이것을 구하든지 하여, 좌우간 큰 결정을 세워서 외길로 나아가야 성공이 있으리라".

부촉품 9 _403쪽

대종사 말씀하시기를 "내가 이 회상을 연 지 이십팔 년에 법을 너무 해석적으로만 설하여준 관계

로 상근기는 염려 없으나, 중·하 근기는 쉽게 알고 구미호가 되어 참도를 얻기 어렵게 된 듯하니 이것이 실로 걱정되는 바라, 이후부터는 일반적으로 해석에만 치우치지 말고 삼학을 병진하는 데에 노력하도록 하여야 하리라".

부촉품 11 _405쪽

대종사 말씀하시기를 "내가 오랫동안 그대들을 가르쳐왔으나 마음에 유감되는 바 셋이 있으니, 그 하나는 입으로는 현묘한 진리를 말하나 그 행실과 증득한 것이 진경에 이른 사람이 귀함이요, 둘은 육안으로는 보나 심안心眼으로 보는 사람이 귀함이며, 셋은 화신불은 보았으나 법신불을 확실히 본 사람이 귀함이니라".

부촉품 12 _407쪽

대종사 말씀하시기를 "도가에 세 가지 어려운 일이 있으니, 하나는 일원의 절대 자리를 알기가 어렵고, 둘은 일원의 진리를 실행에 부합시켜서 동과 정이 한결같은 수행을 하기가 어렵고, 셋은 일원의 진리를 일반 대중에게 간명하게 깨우쳐 알려주기가 어려우니라. 그러나 수도인이 마음을 굳게 세우고 한번 이루어보기로 정성을 다하면 아무리 어려운 일이라도 쉬운 일이 되어질 것이요, 아무리 쉬운 일이라도 안 하려는 사람과 하다가 중단하는 사람에게는 다 어려운 일이 되느니라".

부촉품 14 _409쪽

계미(1943) 오월 십육일 예회에 대종사 대중에게 설법하시기를 "내가 방금 이 대각전으로 오는데, 여러 아이들이 길가 숲에서 놀다가 나를 보니 한 아이가 군호를 하매 일제히 일어서서 경례를 하는 것이 퍽 질서가 있어 보이더라. 이것이 곧 그 아이들이 차차 철이 생겨나는 증거라, 사람이 아주 어린 때에는 가장 가까운 부모형제의 내역과 촌수도 잘 모르고 그에 대한 도리는 더욱 모르고 지내다가 차차 철이 나면서 그 내역과 촌수와 도리를 알게 되는 것같이 공부인들이 미한 때에는 불보살 되고 범부중생 되는 내역이나, 자기와 천지만물의 관계나, 각자 자신 거래의 길도 모르고 지내다가 차차 공부가 익어가면서 그 모든 내역과 관계와 도리를 알게 되나니, 그러므로 우리가 도를 알아가는 것이 마치 철없는 아이가 차차 어른 되어가는 것과 같다 하리라. 이와 같이 아이가 커서 어른이 되고 범부가 깨쳐 부처가 되며, 제자가 배워 스승이 되는 것이니, 그대들도 어서어서 참다운 실력을 얻어 그대들 후진의 스승이 되며, 제생의세의 큰 사업에 각기 큰 선도자들이 되라. 음부경陰符經에 이르기를 '생生은 사死의 근본이요, 사는 생의 근본이라' 하였나니, 생사라 하는 것은 마치 사시가 순환하는 것과도 같고 주야가 반복되는 것과도 같아서, 이것이 곧 우주만물을 운행하는 법칙이요 천지를 순환하게 하는 진리라, 불보살들은 그 거래에 매하지 아니하고 자유하시며, 범부중생은 그 거래에 매하고 부자유한 것이 다를 뿐이요, 육신의 생사는 불보살이나 범부중생이 다 같은 것이니, 그대들은 또한 사람만 믿지 말고 그 법을 믿으며, 각자 자신이 생사거래에 매하지 아니하고 그에 자유할 실력을 얻기에 노력하라. 우리가 이와 같이 예회를 보는 것은 마치 장꾼이 장을 보러 온 것과도 같으니,

이철수

우리 시대의 대표적인 화가 이철수는 1954년 서울에서 태어났다. 한때는 독서에 심취한 문학소년이었으며 군 제대 후 화가의 길을 선택하고 홀로 그림을 공부하였다. 1981년 서울에서 첫 개인전을 연 이후 전국 곳곳에서 여러 차례 개인전을 열었고, 1989년에는 독일과 스위스의 주요 도시에서 개인전을 가졌으며, 2011년 데뷔 30주년 기념전을 가졌다.

탁월한 민중판화가로 평가를 받았던 이철수는 90년대 들어 사람살이 속에 깃든 선禪과 불교에 주된 관심을 쏟아 심오한 영적 세계와 예술혼이 하나로 어우러진 절묘한 작품을 선보였다. 당대의 화두를 손에서 놓지 않았던 그는 지난 3년여간 원불교 경전을 수없이 곱씹으며 그 뜻을 목판에 새기고 종이에 찍어내어 채색하는 작업에 몰두해왔다.

영문 번역 최순영

연세대학교에서 영문학과 국문학을 전공하고, 성균관대학교 동아시아학술원에서 한국 한문학을 공부했다. 현재 한국의 전통문화 및 고전 번역가로 활동중이다. 고교 시절부터 이철수 판화세계에 심취해 있었기에 더욱 그 인연이 깊다.

이철수 대종경 연작판화

네가 그 봄꽃 소식 해라
ⓒ 이철수 2015

초판인쇄 2015년 10월 1일
초판발행 2015년 10월 13일

지은이 이철수
펴낸이 강병선
책임편집 정은진 | 편집 김내리 이성근 황예인 염현숙
디자인 윤종윤 신선아 | 마케팅 정민호 나해진 이동엽 김철민
홍보 김희숙 김상만 한수진 이천희
제작 강신은 김동욱 임현식 | 제작처 영신사

펴낸곳 (주)문학동네
출판등록 1993년 10월 22일 제406-2003-000045호
주소 10881 경기도 파주시 회동길 210
전자우편 editor@munhak.com | 대표전화 031) 955-8888 | 팩스 031) 955-8855
문의전화 031) 955-3576(마케팅) 031) 955-8864(편집)
문학동네카페 http://cafe.naver.com/mhdn | 트위터 @munhakdongne

ISBN 978-89-546-3782-4 03650

www.munhak.com